大话色彩学

写给大家看的配色+修色+调色书

祝诗扬　宋文雯　宋立民　著

清华大学出版社
北京

内 容 简 介

色彩是我们感知世界、认识世界、改造世界的重要媒介。在生活中，色彩影响着人的感知、情绪和行为；在科学中，色彩是研究光与物体相互作用的线索；在设计中，色彩是奠定设计基调的核心要素。本书以颜色科学为出发点，以色彩行业应用为落脚点，结合科学与艺术的视角，力求用简单易懂的语言，探讨颜色的测量、管理、设计等方面的诸多重难点问题，以及近年来的新概念、新技术、新问题，让大家理解色彩、爱上色彩、用好色彩。

本书分 3 篇共 12 章内容，可以归纳为 6 大板块：颜色是什么？叫什么？怎么选？怎么调？怎么管理？怎么用？由浅入深、循序渐进，兼顾理论与实践。

本书为重难点问题提供学习视频，可扫码观看配合阅读。

本书适合所有喜欢色彩、生产色彩、应用色彩的朋友，尤其适用于显示、印刷、调色、色彩管理、色彩设计等行业的从业者。

版权所有，侵权必究。举报：010-62782989，beiqinquan@tup.tsinghua.edu.cn。

图书在版编目（CIP）数据

大话色彩学：写给大家看的配色＋修色＋调色书 / 祝诗扬，宋文雯，宋立民著. -- 北京：清华大学出版社，2024.10. -- ISBN 978-7-302-67201-2

Ⅰ．J063-49

中国国家版本馆 CIP 数据核字第 2024B9X534 号

责任编辑：栾大成
封面设计：杨玉兰
版式设计：方加青
责任校对：徐俊伟
责任印制：杨　艳

出版发行：清华大学出版社
 网　　址：https://www.tup.com.cn，https://www.wqxuetang.com
 地　　址：北京清华大学学研大厦 A 座　　邮　　编：100084
 社 总 机：010-83470000　　邮　　购：010-62786544
 投稿与读者服务：010-62776969，c-service@tup.tsinghua.edu.cn
 质 量 反 馈：010-62772015，zhiliang@tup.tsinghua.edu.cn
印 装 者：涿州汇美亿浓印刷有限公司
经　　销：全国新华书店
开　　本：170mm×240mm　　印　张：19.25　　字　数：586 字
版　　次：2024 年 11 月第 1 版　　印　次：2024 年 11 月第 1 次印刷
定　　价：99.00 元

产品编号：065163-01

- 9-2 单色基调的认知 ... 231
- 9-3 代表性颜色解析 ... 236
 - 9-3-1 红：热情与危险 ... 236
 - 9-3-2 橙：活力与童稚 ... 240
 - 9-3-3 黄：光明与软萌 ... 244
 - 9-3-4 绿：治愈与不安 ... 245
 - 9-3-5 蓝：理性与忧郁 ... 248
 - 9-3-6 紫：高贵与暧昧 ... 250
 - 9-3-7 黑：霸气与肃穆 ... 252
 - 9-3-8 白：纯粹与伤感 ... 254
 - 9-3-9 灰：简约与冷寂 ... 255
 - 9-3-10 棕：亲和与低调 ... 256
 - 9-3-11 金/银：华丽 vs 浮夸 ... 259
- 9-4 色调基调的认知 ... 263
- 9-5 对比基调的认知 ... 264
 - 9-5-1 色相对比 ... 265
 - 9-5-2 明度对比 ... 268
 - 9-5-3 饱和度对比 ... 272

第10章 用色之术：一些"套路" ... 275
- 10-1 红 vs 蓝 ... 276
- 10-2 黑·白·红 ... 279
- 10-3 形与色：渐变色 ... 280
- 10-4 繁与简：花色 ... 282

工具篇

第11章 软件工具 ... 289
- 11-1 经典配色工具 ... 290
- 11-2 AI配色工具 ... 293

第12章 硬件工具 ... 297
- 12-1 物体色测量 ... 298
- 12-2 分光光度计 ... 298
- 12-3 发光色测量 ... 299

大话色彩学
写给大家看的配色+修色+调色书

- 5-2-3 互补色 ························· 78
- 5-3 色度图的进化 ························· 79
- 5-4 麦克亚当圈 ························· 82
- 5-5 棘手的白色 ························· 91
 - 5-5-1 工业设计中的白色 ························· 94
 - 5-5-2 印刷品的白色 ························· 97
 - 5-5-3 光源的白色 ························· 98
 - 5-5-4 显示器的白色 ························· 102
 - 5-5-5 摄影中的白色 ························· 107

第6章 鬼神莫测的色差 ························· 109
- 6-1 色差从何而来？ ························· 110
 - 6-1-1 RGB显示器的色差来源 ························· 110
 - 6-1-2 印刷品的色差来源 ························· 119
- 6-2 颜色管理到底在管什么？ ························· 123
- 6-3 颜色管理三大步骤 ························· 126
- 6-4 显示器校准的那些小事儿 ························· 126
 - 6-4-1 校色仪使用指南 ························· 127
 - 6-4-2 校色背后的故事 ························· 135
- 6-5 PS中如何进行颜色设置 ························· 138

第7章 暗礁密布的Photoshop ························· 151
- 7-1 从拾色器开始 ························· 153
 - 7-1-1 最人性化的HSB模式 ························· 154
 - 7-1-2 RGB，难点多多 ························· 159
 - 7-1-3 印刷专业户CMYK ························· 175
 - 7-1-4 Lab 高端大气上档次 ························· 180
 - 7-1-5 "颜色库"的用法 ························· 185
- 7-2 调色"武器"3+1 ························· 186
 - 7-2-1 修改明度的"武器" ························· 187
 - 7-2-2 修改饱和度/色相的"武器" ························· 205
 - 7-2-3 其他修色"武器" ························· 215
 - 7-2-4 修色瞄准镜——蒙版 ························· 219

配色篇

第8章 用色之道：稳定 vs 有趣的关系 ························· 225

第9章 用色之法：色彩的"流动" ························· 229
- 9-1 颜色的基调 ························· 230

解色篇

第1章 颜色是什么 ······ 3
- 1-1 一切从光开始 ······ 4
- 1-2 光和物体的相互作用 ······ 5
- 1-3 光影的叠加·立体感 ······ 9
- 1-4 第三个要素——人 ······ 11

第2章 表色体系·给颜色编个号 ······ 15
- 2-1 曲折中前进的历史 ······ 17
- 2-2 孟赛尔色空间 ······ 21

第3章 颜色三属性 ······ 25
- 3-1 颜色三属性之一·色相 ······ 26
 - 3-1-1 补色 ······ 28
 - 3-1-2 色相环 ······ 30
- 3-2 颜色三属性之二·明度 ······ 31
- 3-3 颜色三属性之三·饱和度 ······ 32

第4章 加法色 vs 减法色的故事 ······ 37
- 4-1 年轻的加法色 ······ 38
- 4-2 加法色的故事 ······ 38
- 4-3 RGB加法色编码系统 ······ 45
- 4-4 减法色 ······ 49
- 4-5 CMYK印刷色编码系统 ······ 55

第5章 色度学利器·CIE色度图 ······ 63
- 5-1 色度图的来龙去脉 ······ 64
- 5-2 色度图,如何看? ······ 71
 - 5-2-1 色域 ······ 75
 - 5-2-2 色相环 ······ 77

科，在颜色测量、颜色再现、光谱分析、医学成像、计算机视觉等多个领域有着广泛的应用。

色彩在艺术中则是一种独特而有力的表现手段。无论是绘画、雕塑、摄影还是设计等艺术形式，色彩都具有丰富的表现力和情感传递的力量。古往今来的视觉艺术家，通过巧妙运用色彩等视觉要素，创造出独特而引人入胜的艺术典范，汇集为人类艺术文化的宝库。

从古代中国的五行五方五色，到托马斯·杨的三原色理论猜想，在色彩认知发展的历史中，充满了中西方思想家，对宇宙本源、客观世界内在规律的苦苦求索。色彩认知的发展历程，也是一段人类心灵发展的历程。在这个过程中，人们逐渐认识到视（色）觉的客观性与主观性、色彩及视觉信息认知的复杂性。科学与艺术在此交汇，科学家与艺术家们所展现的智慧与想象力，给我们带来了无限的启迪和思考。

塞尚说，"色彩是我们的头脑和宇宙的相遇之地"。色彩连接着我们的理性与情感，让我们从科学与艺术的不同视角认识色彩、拥抱色彩，让色彩成为你我生活中美好而令人愉悦的存在，用创造力塑造多姿多彩的世界！

——那么，让我们开始吧！

作者
2024 年 10 月

本书由清华大学《基于设计学科的色彩艺术与科学应用研究》（2021TSG08202）项目支持。

前言 FOREWORD

1. 色彩迷宫

作为一个喜欢色彩、生产色彩、应用色彩的人,你也许碰到过很多关于颜色的困惑,无论是关于原理的,还是关于实践的。比如:

- 颜色的本质是什么?它仅仅是一种主观的心理现象,还是一种客观存在?
- 三原色到底应该是红黄蓝还是红绿蓝?而为什么印刷机用的原色又是 CMYK?
- 为什么我打印出来的照片看起来跟显示器上的颜色不一样?
- 显示器偏色怎么办?
- 这个颜色为什么我用就显得"脏"?而别人的图很好看?
- 商业配色有没有快速上手的技巧?

……

颜色的世界如此丰富迷人,却又像个复杂的迷宫般让人迷惑。一方面,一个个看起来似乎很简单的概念,深入研究下去却涉及非常艰深的内容。另一方面,近十几年的历史,是 IT 技术创造奇迹的历史。跟十年前相比,软件的图形处理技术与硬件条件都早已不可同日而语。许多与颜色有关的新概念、新技术、新问题,都与这些科学技术的发展息息相关。

2. 关于本书

对上述问题的讨论,形成了最初发表于站酷的《颜色的前世今生》系列文章,得到了许多朋友的积极反馈。在本书中,这些内容将以更系统、更全面的方式,以"颜色是什么?叫什么?怎么选?怎么调?怎么管理?怎么用?"为主线,用简单易懂的语言,解开喜欢色彩、生产色彩、应用色彩的人可能遇到的、关于颜色的疑惑,做一本"吃着火锅唱着歌"也能看懂的"色彩学"。

- 内容安排遵循由浅入深、循序渐进的原则,从色度学理论基础、色彩的认知历史,到图形处理软件的操作技巧、进行色彩管理的原理与方法,兼顾理论与实践。
- 以生活化的语言、图文并茂的方式,力求生动有趣地帮助大家更好地理解和记忆,走入色彩迷宫不迷路。
- 添加"拓展讨论"板块,对一些更"硬核"的问题进行深度解析。
- 倡导科学与艺术相结合的色彩实践,探讨色彩和谐的原理与方法、高效简洁的色彩应用工具,让色彩更易用、更好用。

3. 色彩的科学与艺术

色彩科学在现代科学和技术中扮演着重要的角色,它涉及光学、物理学、心理学、生物学等多个学

解色篇
关于颜色的一切

第 1 章

颜色是什么

天地人，光物色。

1-1 一切从光开始

魔镜魔镜告诉我，颜色到底是什么？

要讲清楚这个问题挺难。还是简单一点，从我们系的经典段子开始讲。

话说某一天，某师兄参加中科院研究生面试，台下老师问了一个问题："天空为什么是蓝色的？"

答："因为海是蓝色的～"

面试老师："……这是文科生的答案，请给我一个理科生的答案！"

当年老师把这段子讲到这儿，台下的我们都笑翻了。

这个问题的标准答案是"瑞利散射"。不过为什么是瑞利散射，还要从颜色的本质来源说起。

颜色的来源是光。如下图所示。

颜色与光

作者：Alexandre Van Thuan，unsplash.com
天空为什么是蓝色的？
因为海是蓝色的。（划掉）
因为空气分子对短波长的光线散射比较强（瑞利散射）。

光的本质是能量。

更具体一些，光是以电磁波形式表现的能量，并且仅仅是电磁波长长的波谱中的一小段。

在波长380nm到780nm的范围内的电磁波，能量可以被人眼接收。因此在这个意义上讨论时，往往把光称为"可见光"（visible light）。

从下图上看，从380nm到780nm的光谱里，所拥有的颜色就是彩虹的颜色——当然了，彩虹就是从太阳光里折射出来的嘛。

不过，彩虹里只有饱和度很高的赤橙黄绿青蓝紫，其他常见的颜色呢？褐色

> **提 示** "不可见光"（invisible light）则一般指无法被肉眼直接看到的红外线、紫外线。

呢？粉红呢？紫红呢？白色和黑色呢？

所以，这条彩带上的颜色只是所有可见的"单色光"的颜色而已。它们被称为"光谱色"。意思就是，单一波长的光，所形成的颜色。

比如，如果我用光栅把550nm的光单独分离出来，看到的就将是非常饱和、非常耀目的绿色。

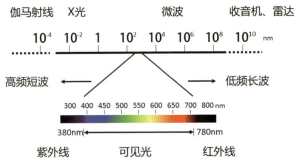

电磁辐射与可见光的波长示意图

想一下绿色的激光笔，没错，就是那种绿！

这是人类目前所能见到的最纯粹的颜色。它的光谱宽度已经非常窄，可以认为是单一的波长，因此它的颜色是不可再次分离的。这样的光被称为"单色光"。

这只是最简单的情况。

自然界的白光，其实是所有单色光的混合。当它们混合到一起时会是什么颜色呢？这并不仅仅取决于光本身，还要取决于被照射的物体。

让我们向复杂一点的情况进发。

1-2 光和物体的相互作用

如下图当阳光照耀大地，我们的世界才显现出了真正的样子。五彩斑斓的颜色，并不是光的独奏，而是天地万物与它的合唱。

物与色

几年前，在从北京去内蒙古的火车上，有幸遇到了草原的日出。大地先在一片暗沉、混沌的雾霭中沉睡，突然，远处出现了一线天光。渐渐地，金光越来越亮，朝霞不停变幻，能量以光的形态在流动、奔涌。草原在金色的阳光中被唤醒，获得了全新的生命。
图源：pikwizard.com

光源照射在物体上,物体会和光发生相互作用:

吸收、反射、透射、折射、干涉、衍射、散射乃至辐射。

其中吸收和反射最为常见。

不同的物体对光源光谱的反射、吸收性能不同,会形成不同的能量谱。不同的能量谱进入眼睛,从而使人感知到不同的颜色。

下图是一片绿叶的反射光谱。这条曲线是用仪器能检测到的、叶片反射回来的光的分布曲线。虽然叶子是绿色的,但其实叶子并不只是反射绿色波段的光谱,而是从蓝色到红色均有反射。

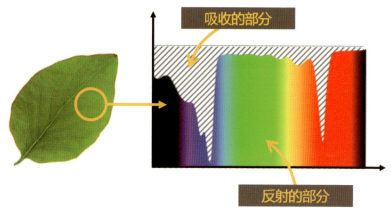

绿叶的反射光谱

也就是说,我们看到的叶子的绿色里,其实也包含了蓝色、黄色和红色。绿色是大脑最后的一个整体的印象,是接收到的所有波段的光的叠加效果。

如果光谱仅有绿色波段,甚至仅有单一波长时,叶子的绿就会绿得非常鲜艳、锋锐,以至于显"假"。单波长的绿颜色成分过于单一,在自然界中并不常见,缺少多种谱线叠加产生的柔和感、醇厚感。如下图所示。

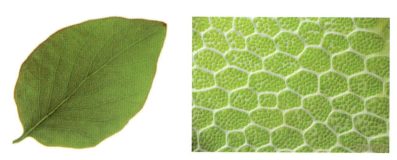

绿叶子 vs 叶绿体

叶子之所以是绿色,主要是由于叶绿素的存在。叶绿素广泛存在于植物细胞的叶绿体中。右图中白色部分为细胞壁,绿色的小珠子们就是叶绿体。叶绿素吸收大部分的红光和蓝光但反射绿光,所以呈现绿色

花窗玻璃

法国伊苏瓦尔 Saint-Austremonius 教堂的彩色玻璃窗（左），彩色玻璃原料（右）。
阳光穿过彩色玻璃照进来，形成了一种梦幻般的光影效果。传统的彩色玻璃窗，是由工匠在设计好图案以后，逐块烧制好小块的彩色玻璃，然后切割打磨成规定的形状，再手工镶嵌而成。
彩色玻璃则需要在玻璃烧制过程中加入不同的着色剂（主要是金属氧化物成分），通过吸收、透射不同的色光呈色

蓝色大闪蝶 Morpho Didius（左），以及蝶翅复杂的脊状薄片结构（右）。图源：WU W, XIE H, LIAO G 等. Linear Liquid Responses of Morpho Butterfly Structural Color: Experiment and Modeling[J/OL]. Wuhan University journal of natural sciences, 2016, 21(6): 473-481.
分布在南美和中美的蓝色大闪蝶拥有一对非常妖娆的蓝色翅膀。
它的蓝色来源于翅膀鳞片的特殊结构。光在多层片状薄膜中经过干涉、衍射和散射，最后形成了这种奇异的蓝色。它属于结构色。
另外，蝴蝶翅膀的颜色来源多样，化学色、结构色皆有可能，不能一概而论

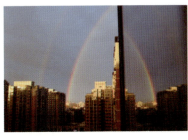 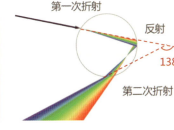

刷爆微博朋友圈的北京双彩虹，图片来自网络

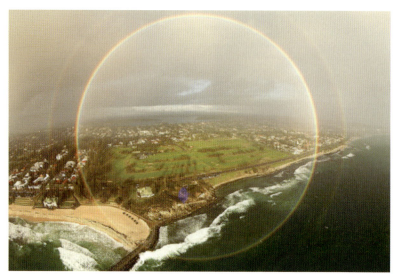

<p align="center">彩虹是由阳光和水汽一起产生的"魔术"</p>

2014年澳大利摄影师科林·莱昂哈特在旅行经过科茨洛滩时,捕捉到了一个奇特的全圆形彩虹。

彩虹是光线以一定角度照射在圆形的水滴上,所发生的折射、分光、内反射、再折射所形成的大气现象。

若日光受到二次折射,二次反射,则产生第二道彩虹,被称为副虹。也就是所谓的"霓"。

另外提醒需要手工PS彩虹的同学们,第一道彩虹是红色在最外圈!副虹才是紫色在最外圈哦～

另外,为什么别人拍彩虹就能拍得那么炫酷?而我拍就只能拍到一点点呢?

这件事的奥秘在于,日光经过小水滴的二次折射、一次反射之后,光线的传播方向和原方向形成了一个约138°的夹角。所以我们需要几乎背对阳光才能看到彩虹。

并且彩虹会以观察者为中心形成一个夹角为42°～50°的光环。由此,整个彩虹从左到右至少横跨了84°。你需要一个广角镜头,才可以在单次成像中把整个彩虹拍下来——划重点:广角镜!如果你站得足够高,还能拍到上图那样全圆形的彩虹

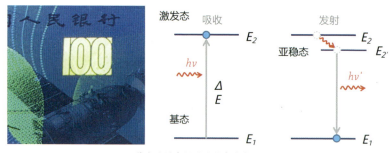

<p align="center">荧光油墨在纸币防伪中的应用</p>

荧光油墨的特别之处,在于添加了荧光材料。当荧光材料接受紫外光照射时,会产生自发辐射现象,从而产生荧光。由于它隐蔽性好,防伪力度强,因此在票券防伪方面有着广泛的应用

第 1 章
颜色是什么

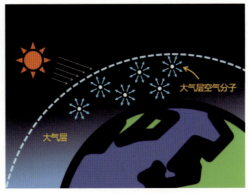

天空的颜色：一天中的不同时刻，天空的颜色都在变换。即使是同一时刻，不同位置的天空，颜色也有微妙的不同。特别是天顶和地平线之间差异较大。
天空的颜色是由太阳光和大气的吸收、折射、反射和散射共同决定的，其中散射起主要作用。
实际上，天空的颜色并不一定是蓝色，当它是蓝色的时候，也可以是很多很多种不同的蓝色。
这是由空气中的水汽、灰尘含量，以及太阳和观察者之间的角度等多种因素共同决定的。
印象派画家曾花了大量的时间和心血，想要捕捉户外风景丰富的颜色变化。

1-3 光影的叠加·立体感

对于颜色的物理原理——光和物体的相互作用，一般讨论到上一节就可以打住了。但对于艺术家而言，要深刻地理解颜色、表现颜色，还有另一个重要因素需要讨论：

——物体和光源的位置关系。如下图所示。

影调

鸡蛋，一个非常简单的几何体，其固有色分布均匀。但在光的照射下，不同位置的颜色却呈现出非常丰富微妙的变化。捕捉对象的几何结构和光影变化，是绘画作品呈现立体感的关键

上一节讨论的吸收、反射等，形成的都是物体本身的颜色，可以称之为固有色。但在实际生活中，固有色会因为和光源的位置不同、进入眼睛的角度不

9

同而产生改变。再加上光源色、环境色的叠加，物体的固有色会随着空间位置的每一处移动而产生相应的变化。

这就是为什么平面的图像也能产生立体感——我们的大脑需要通过颜色的变化来帮助判断空间位置。

物体根据与光源的位置关系，可以分为受光面、侧光面和背光面。在受光面的高光区，颜色会更加接近光源色，并且明度最高。侧光面是中间调区域，色相和明度由于光源强度的下降、环境光的反射，会呈现出非常丰富的变化。而背光面，则会更接近环境色，受到环境光、反射光的影响更大。

一个最简单的情况是"正方体+单光源"。此时很容易观察到正方体的三个面：直接受光的亮面，侧面受光的灰面，以及位于背光处的暗面。有这三个面，就可以构建出一个基本的立体结构。如下图所示。

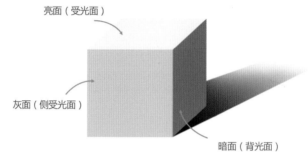

三面：亮面、灰面、暗面

如果把正方体换成一个球体，由于曲面的存在，情况会再复杂一些。除了与三面对应的亮调、灰调和暗调之外，还有在暗面中受台面反射光影响而形成的反光区。以及在灰面与暗面的交界的地方，既不受光源的照射，又不受反光的影响而形成的"明暗交界"区。如下图所示。

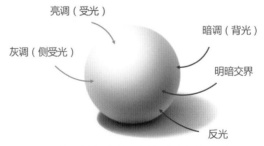

五调：亮调、灰调、暗调、明暗交界、反光

在实际情况中，物体结构更加复杂，光源来源更加多样，颜色的变化由此更加丰富多样。并且也不会仅拘泥于明度调子的变化，色相饱和度亦有可能随之改变。和所有的理论知识一样，三面五调仅仅是帮助我们理解更为复杂的情况的钥匙。

第 1 章
颜色是什么

总之,我们看到的物体的颜色,是光源色、物体固有色、环境色的综合结果。在绘画艺术中,准确地捕捉到颜色随着空间位置的变化而产生的变化,我们才能"看"到光影的立体效果。

1-4 第三个要素——人

如下图的例子展示了头脑里的偏见——"色彩恒常性"对我们判断颜色的影响。所以在形成颜色的要素中,还有一个非常关键的因素——人!如下图所示。

色貌现象

静物油画,作者:Kyle Polzin

一块白色桌布是什么颜色?你一定会说是白色。这就是所谓的色彩恒常性。我们会根据生活经验,在脑海里记住物体的固有色:海就是蓝的,云就是白的,苹果是红的。
但,当我们要在画面里表现白布的时候,单单画白色就可以了吗?如果这样,结果一定让你沮丧。
想要在二维世界再现三维世界的立体感,需要抛开我们关于固有色的成见、像小孩子第一次睁眼看世界一样去观察:由于光源、环境的变化,白布可以是各种明度不同的米色(来自光源),甚至是带点红调的棕色(来自石榴的反射光)。
真实地再现这样"不是白色的白色",画出来才像真正的白色。这是一个多么有意思的悖论。

为了提高我们对视觉信息的处理效率,大脑有许多对颜色信息进行深加工的机制,并不是"一五一十"地反映眼睛传过来的"原始"颜色信号,而是通

11

过神经网络重新编码、并对一些信息进行了一系列信号处理。比如,对动态信号"划重点"、白平衡校准、恢复固有色等。

这会使我们对颜色的判断造成"偏差"。同样的颜色,不同的观察环境下,会给我们不同的感觉,产生不同的颜色外观。如下图所示。

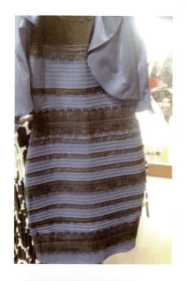

一条引发全球刷屏的裙子,你看到的是蓝黑还是白金?同样的颜色信号,不同人看到的颜色外观并不相同。

颜色外观 Color appearance,也称为色貌,特指人对颜色的视觉感知。即,我们看到某个颜色的物理信号后在大脑中产生的最终感觉。这种感觉,有可能和专门测试颜色的设备测出来的颜色值不一样

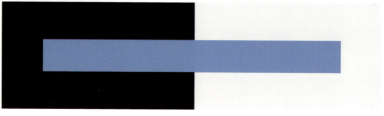

同时对比现象

仔细看,上图蓝色色块的左端和右端,颜色一样吗?用手把黑色色块和灰色色块交界的地方遮住,再对比一下左右的蓝色,差异会更加明显:蓝色在黑色背景下,会比在浅灰色背景下更亮。

但其实,这就是同一个色号的蓝色。之所以在主观上有这样的区别,是我们的大脑"动了手脚",产生了同时对比现象,从而改变了蓝色的颜色外观。

同时对比被发现的年代相当早,在美术史上也占有非常重要的地位。现在又有许多新的色貌现象被陆续发现。它们是现代色度学研究的重点

总之,颜色有三大要素:光源、物体和观察者。

当一束光线从光源出发,开始它的旅程,只是颜色形成的第一步。光与物体相互作用结束后,进入人眼,会使得视觉细胞产生响应信号。然后,视觉神经把信号传递给大脑,大脑经过信号处理,最后才得出物体的相关信息:位置、大小、形状、质地,以及颜色。

同时,由于每个人的生活环境、成长经历不同,不同色彩会唤起不同的回忆和联想,引发不同的情感、文化认知。如下图所示。

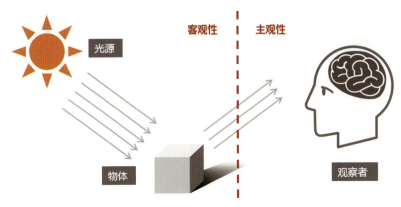

颜色的三大要素：光源、物体、观察者

因此，颜色是一种既有客观性、又有主观性，既有生理性、又有心理性的现象。要研究颜色，就要涉及光学、视觉生理、视觉心理、色彩文化等完全不同的学科。

色彩学是一门并不简单的学问。

回归初心，关于颜色，我们关心的不外乎就是下面几个问题：

- 如何认识颜色？（是什么？）
- 如何精准表述颜色？（叫什么？）
- 如何获得想要的颜色？（怎么选色？怎么调色？怎么控制色差？）
- 用什么颜色好看？（怎么用？）

经过科学家和艺术家的不懈努力，虽然还有不少尚未解开的谜题，但在这些问题上也已经取得了长足的进步。那么，就让我们沿着这条线索开始探索吧！

第2章

表色体系·给颜色编个号

颜色空间

一般来说，我们会用自然语言给颜色命名。这样的命名法最符合人的直觉，简单易用。红黄蓝此类单字词用完了以后，还可以加上名字、形容词作为修饰，变化出丰富多彩的颜色名词。例如，"珊瑚粉""百草霜""泰尔紫"等。

但，人能分辨的颜色高达千万种，如果每一种都给它们起个名字，就算把所有任性的词都用上，也是不可能完成的任务。

而这种以自然语言为颜色赋名的色名，和社会的历史文化背景也有很大的关系。有时候会产生一些美丽的误会。比如，"祖母绿"的色名是不是会让你有一种"来自慈祥祖母的传家宝"的感觉？然而它和祖母并没有什么关系。如下图所示。

美丽的祖母绿宝石戒指

祖母绿的绿色，的确是一种有着华丽复古感的绿色。不过，可别以为它叫什么 grandma green 之类的，其实它来自波斯语 zumurud，意思就是绿色之石。英文中叫做 Emerald。也有学者认为汉语中的祖母绿，来源于蒙古语的"助木剌"

而有些名字第一眼看上去,甚至不知道它该是啥色。比如,你一定知道胭脂红是种红,但不一定知道Burgundy也是种红。它以法国勃艮第所出产的葡萄酒命名,是一种酒红色。

你可能知道钛白是一种白,但你可能不知道月白却不是白。

(左)月白缎织彩百花飞蝶袷衬衣。年代:清乾隆,身长140cm,两袖通长172cm,袖口宽17cm,下摆宽124cm。清宫旧藏。(右)钧窑月白釉出戟尊。年代:宋。高32.6cm,口径26cm,足径21cm。现藏于故宫博物院。图源:故宫博物院。

月白,是"月下白"的简称,其实是蓝色。

《博物汇编·草木典·菊部汇考二》:"月下白,一名玉兔华,花青白色,如月下观之。"意思是有一种菊花的品种是青白色的,好像是在月亮下看到的颜色。

夜幕下的白色物体,主要反射的是来自天幕的、偏青色的光。所以白色在夜色中,常常呈现出一种淡淡的青白色。宋钧窑中的月白,就是类似于一种天青色的颜色。但到了清代,就完全变成浅蓝色了。语言的含义,随着时间的流逝悄悄发生了变化

总之,采用自然语言的颜色命名法,虽然简单易用,但使用起来会面临若干问题:一则不够用,二则不够精确,三则可能产生沟通障碍,四则不便于管理色差。

那这事儿怎么办呢?一些聪明人就开始想办法把所有的颜色都编上号。

排排坐吃果果,一种颜色发一个号。用数字来标定颜色,然后印一本标准色卡,用的人一人发一本。当我们说"92号"色的时候,大家就都懂了,于是再也不用为色差问题吵架啦!

想法是简单的,现实是曲折的。就这样一个看起来如此简单的事儿,人类花了大概两三百年的时间,直到现在都还没有完全搞定。

2-1　曲折中前进的历史

三百多年前,一位瑞典科学家(也许是位博物学家)Richard Waller发表了《简单色与混合色表》,一共有119种颜色,由浅至深排列。主要用于给自然界发现的物体描述颜色。使用者将实物与色表对比,就可以确定所观察对象的颜色名称。这种采用肉眼和标准色进行对比来进行颜色描述的方法,被称为"(目视)比色法"。在分光光度计被发明之前,几乎是唯一稳定可用的表色法。如下图所示。

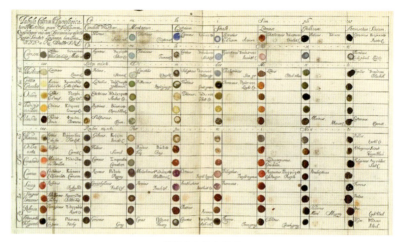

简单色与混合色表

Waller 的色表表明，在那个时候，人们就已经意识到了由简单色可以混合出混合色（即中间色）。

但是用色表这种表现形式，颜色之间的过渡、关联关系并不明显。

还有没有更有逻辑的、更容易记忆的放置色块的办法呢？

伟大的科学家牛顿，把白光分离成了彩色。又把这个分离出来的色带弄成了一个环形，就是历史上第一个色轮：从此蓝色和红色之间的大段空白被紫色衔接上了，色彩之间的关联更加直观，还有了种一生万物，万物归一的哲学意味。白色被放在圆心处，代表所有色光融合后将成为白光。如下图所示。

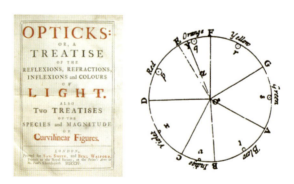

Opticks（1704）中诞生了历史上第一个色轮

紫红色是唯一没有光谱色的颜色，就是说，没有任何一种单色光能形成紫红色这种色相。但凡见到紫红色，它一定是蓝色和红色的混合。这是否就是大家认为紫红色是一种神秘色彩的原因呢？

如果把牛顿色环画成彩图，再加上中间色整理一下，就和现代色相环非常像了。但这里仍然只有"彩虹色"。没有黑色白色、低饱和度、高明度色等复杂颜色。如下图所示。

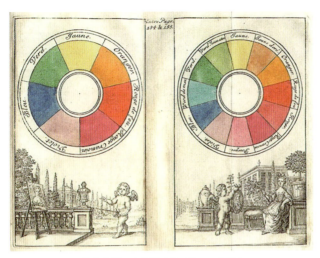

历史上第一个色环（The Hague, 1708）

另一种排列颜色的办法，是把色表弄成三角形。由天文学家 Tobias Mayer 提出的红黄蓝三原色理论，比牛顿的色轮晚一点面世。后来，德国物理学家 Georg Christoph Lichtenberg 按照 Mayer 的理论绘制出了三角形的色表。英国的昆虫学家 Moses Harris，又在此基础上更进一步，把三原色和色环放在了一起。后世的一些研究者认为，这就是现代标准色彩体系的雏形。如下图所示。

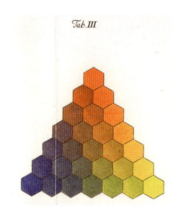

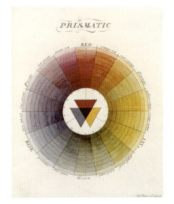

Tobias Mayer 色彩三角形
Mayer/ Lichtenberg 色彩三角形有了三原色，红黄蓝，占据三角形的三个顶点。顶点之间是各种过渡色（混合色）。
图片来源：From Tobias Mayer, Tobiae Mayeri. Opera inedita: Vol. I. Commentationes Societati Regiae scientiarvm oblatas, qvae integrae svpersvnt, cvm tabvla selenographica complecten. Trans. and ed. Georg Christoph Lichtenberg Goettingen, 1775, plate III.

Moses Harris 色相环
Harris 以三原色为基础，用同心色环来放色相，色环越往外颜色越浅，越接近白色（明度上升的同时饱和度下降了）。黑色由三原色混合生成。
图片来源：From Moses Harris, The Natural System of Colours .(London, [1766]).

19

请注意看Mayer的色彩三角形和Harris的色环：Mayer的色彩三角形中还没有高明度的浅色，而Harris的色环里开始有了较浅的颜色，靠近黑色的深颜色却还不足。

但这时，纸面已经开始捉襟见肘了。二维平面的尺寸有限，深颜色放不下了，怎么办？

——弄成三维的嘛！Bingo！

请看德国科学家Johann Heinrich Lambert的三维色彩金字塔。

到三维色彩金字塔这里，表色体系进化为了三维模式，用来把这么多鲜艳的、不怎么鲜艳的、靠近白色的、靠近黑色的颜色装下。如下图所示。

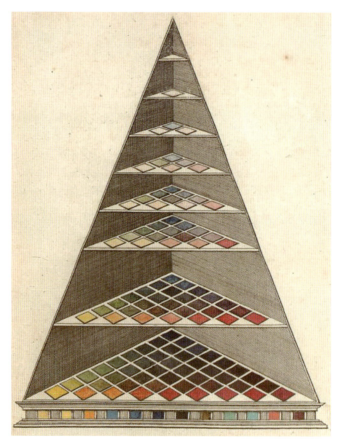

Johann的三维色彩金字塔

图片来源：*Beschreibung einer mit dem Calauschen Wachse ausgemalten Farbenpyramide* (1772)

颜色科学经过了漫长的历史跋涉，来到了这里。距离Waller发表《简单色与混合色表》已经过去了100年。让我们先休息一下，并想想，如果我们是当年的艺术家/科学家，想要再进一步，还应该解决什么问题呢？

——金字塔形式的色立体，已经能看到彩色和白色之间的演变。但是和黑色之间的演变还不明显。所以，色立体应该做成双锥形，或者球形，有上下两个顶点。饱和度高的颜色位于中间位置，然后逐渐向底端的黑色和顶端的白色收敛。

比如德国画家 Philipp Otto Runge 的球状色立体。如下图所示。

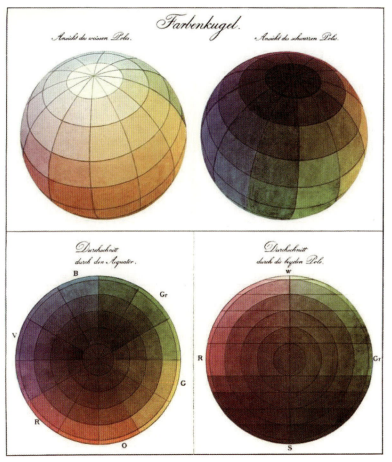

德国画家 Philipp Otto Runge 在 1810 年发表的球状色立体，颜色三属性（色相、明度、饱和度）已经表现得非常清晰。

Runge 是歌德的好朋友（没错，就是那位德国诗人歌德。他对颜色很感兴趣，还专门写了一部大部头的书《色彩论》）。两人经常书信往来讨论颜色的话题。可惜就在 Runge 发表色立体后不久（1810 年左右），不幸得了肺结核，英年早逝了。

2-2　孟赛尔色空间

距今两百年前，Runge 的色球诞生了。它标志着表色体系进化到了三维模式，并且把深色、浅色、低饱和度的颜色，以更合理方式排列。但颜色三属性（色

相、明度、饱和度）在三维空间中的位置还不够准确。

一位叫孟赛尔（Albert Henry Munsell）的美国艺术家出现，继续完善了立体色球的色彩排列。孟赛尔吸收了很多色度学的先进成果，用科学家的手段来实现艺术家的想法（"put an artistic idea into scientific form"），将表色体系的科学性向前推进了一大步。如下图所示。

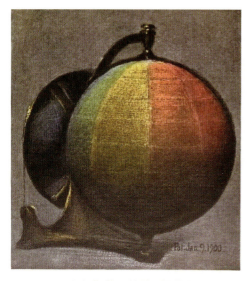

（左）*A color Notation* 的卷首插画，孟赛尔，1905年。
（右）Albert Henry Munsell, A Color Notation, 1905。照片由孟赛尔颜色科学实验室的毕业生 Douglas Corbin 收藏

最初，Munsell 从一个地球仪开始了他的研究之路。这个地球仪的色彩经过精心调配，转起来以后，球身上的彩色会混合成中性灰。因此叫做 "a balanced color sphere"。

地球赤道上的颜色是最典型的颜色：彩虹色+紫红色（色相环）。

往南北两极发展的是复杂色。越往北极，颜色越发白（明度上升）。

越往南极，颜色越发黑（明度降低）。

并且，颜色不光分布在地球仪的表面。如果把地球仪从中间竖着切开，地心就是饱和度最低的颜色（中性灰），越往赤道走，饱和度越高。

不过，如果保持这种严格的球形，颜色是没有办法均匀地变化的！

咱以 Rung 色球的剖面图为例，假设地心位置（中性灰）为原点，从原点开始往赤道方向走。往左走6步，会走到最红的红色处。往右走6步，会走到最绿的绿色处。虽然都是6步，可是红色方向每一步的颜色变化，将比绿色方向的颜色变化更加明显。也就是颜色变化的"步长"不一致。如下图所示。

第 2 章
表色体系·给颜色编个号

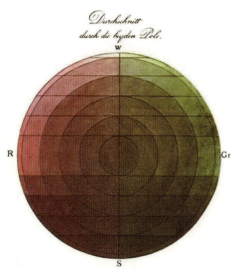

Runge 在 1810 年发表的球状色立体（红绿轴切面）

一开始，色空间都被设计为严格对称的几何立体，例如球形的、半球形的、金字塔形的，等等。这大概是受古典哲学和美学的影响，过去研究色彩的学者几乎不约而同地认为色彩空间应该就是完美的、对称的。像扎哈这样喜欢"曲里拐弯"的建筑师，只能诞生于当代。为了让颜色体系满足"等感觉差"的要求，Munsell 将颜色空间定义为一个类似于树形的、对称中带有不对称的颜色空间，因此称其为 Munsell Color Tree。如下图所示。

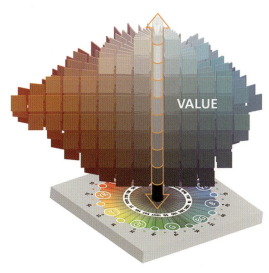

多次改良之后，于 1943 年由美国光学会（O.S.A）定型的孟赛尔色立体。由于长得像一棵树，被称为 Munsell Color Tree。图源：Munsell Color 网站

23

孟塞尔带领研究团队做了大量实验，甚至自行研制实验器材，新的色空间在充分的实验数据基础上完成。这正是Munsell体系科学性的重要基础。可以看到，Munsell色空间里有局部地方会突出一块，表示这里放了一个额外的颜色；另一些地方则凹进去一些，表示这里没有颜色可放了，空着。如下图所示。

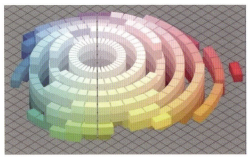

（左）计算机对Munsell系统的仿真结果，作者：SharkD。
（右）多个版本的Munsell Book of Color。在没有计算机的年代，大家都采用实物形式制作标准色卡。图源：wiki

总之，Munsell以色相、明度、饱和度为三维坐标，对颜色进行了更科学、更严谨的排列。在孟塞尔色彩体系中，每种颜色在三维空间中都有唯一的位置，与之对应的是不同颜色的三种属性（特性）：色相（颜色名称，红、绿、蓝等）、明度（颜色的明暗程度）和饱和度（颜色的鲜艳程度）。每种颜色都可以用数字加上颜色缩写来表示色相，用数字表示明度和饱和度。由此，可以用字母缩写+数字的形式完成颜色的编号，方便颜色的查找、对比和复现，并易于从编号数字直观地解读出颜色的形象。

现在其他常见的颜色体系，如NCS、PCCS、RAL等，都采用了类似的方法，按颜色三属性的规则构建三维颜色空间，完成对颜色的编号、排序、标准化工作。

因此颜色三属性的概念十分重要！理解它们，是理解颜色的第一把钥匙。

第3章

颜色三属性

颜色三属性

如下图所示,色相、明度、饱和度,是人对颜色的三大基础感知维度。以这三个维度为轴,构建颜色体系,就可以将所有颜色有序地排列到一起,帮助我们理解和使用颜色。例如,从某一个颜色A出发,想要找"比A暗一点"的颜色、"比A灰一点"的颜色,就可以很方便地找到了。或者,直接读取颜色空间的颜色编号,就能知道颜色的大致外观,例如Munsell系统的5R 5/10,就是指中等明度(5)的高饱和度(10)正红(5R)。

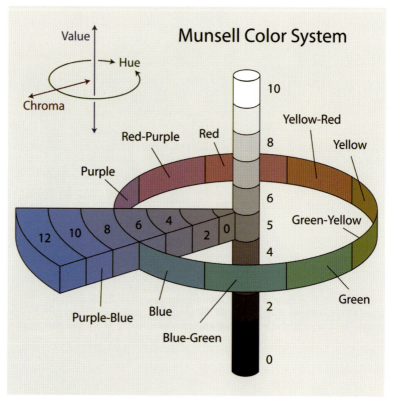

Munsell色彩体系的三大维度:Hue(色相)、Value(明度)、Chroma(饱和度)

不过,要达到这样的目标,还需要使用者在大脑中建立三维颜色空间的模型,以及理解颜色三属性的概念。

3-1 颜色三属性之一·色相

色相,英文:Hue。

简单地理解,色相是颜色的"特点"。不管是茜红、朱红、珊瑚红,粉红、暗红、胭脂红,总之都是红;什么柠檬黄、落日黄、印度黄,反正都是黄。

表现在光谱上,可以简单地理解为光谱的"主峰"的位置。这方面表现得最典型的,是LED光谱。

不用特别说明也能看出，这个LED光谱的主峰很明显——在650nm左右。所以这个LED是红色的。如果把光谱看作山脉的话，LED的光谱就是独秀峰，周围光秃秃的，情况很是简单明了。也有人称之为"钉子状"分布，也很形象，如下图所示。

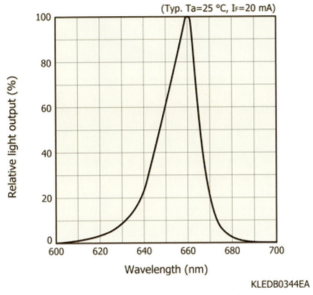

某LED产品说明书中的光谱特性曲线

当然，除了LED这种独秀峰，大部分自然物体的光谱都分布于各个波长上，形状延绵起伏，大概就是丘陵地貌了。不过如果主峰位置明显的话，色相还是很好分辨的。如下图所示。

一个红色番茄和它对应的光谱曲线

以上图的反射光谱为例，主波长集中在红色波段，色相自然就是红色了。如果再复杂一点，光谱横跨多个色相范围使得主波长不明显的情况呢？如下图所示。

一朵黄色的小花和它对应的光谱曲线

看看上图的光谱：从红色到黄色能量都很高，绿色能量也不低，"主峰"覆盖了多个色相。怎么办？再仔细观察一下，这个光谱相对而言缺少蓝色部分。

于是这样的光谱显示出来的色相，就是蓝色的补色——黄色。这个问题可能比较难理解，我们先来看看什么叫补色。

3-1-1 补色

为了方便弄清楚这个问题，我们先假设出有一种光源，所有光谱色的能量都一样多，参见左下图。

标准光源E的光谱曲线

由于它拥有最均衡的能量分布，没有主波长，完全没有"特点"可言，因此它的颜色是白色（这是一种理论假设下的光源，实际生活中这样的光源并不存在）。

从E光源的特点来看，标准白是一种非常均衡的状态、没有主波长。如果光谱有了主波长，就打破了这样的平衡状态，表现出某种可以描述的"特点"（既色相），假设它为A。而能够把这种非平衡的状态恢复为平衡状态的光谱，就是A的补色。

换句话说，"白减A"的光谱，得到的光谱就是"A的补色"的光谱。光谱A和A的补色相加，又会回到平衡状态，成为没有"特点"的白光。因此"白减A"就是A的补色。

于是就有了等式："白−A" + A = 白。这个等式的等号两边可以随意挪动，都成立。

这样讨论起来比较抽象，我们回到黄色小花的例子上。黄色光谱跟E光源的一对比，主要是蓝色缺了一大块，可以说是"白色−蓝色"，于是我们看到的花是黄色的。也就是说："白−蓝" = 黄。如下图所示。

注意 这里说的是光谱的规律，而不是颜料。光谱叠加是加法色，颜料叠加是减法色，混色特点大不相同。详情请看第4章。

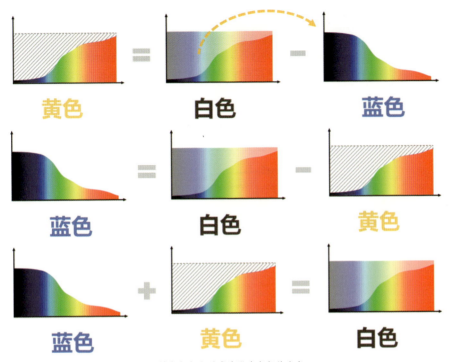

互补色相加之后成为没有色相的白色

搞清楚这个问题有什么用呢？——补色的概念对配色、调色、修色都非常重要！这个话题在这儿只是刚起了个头，在后续章节里，我们还要继续深入讨论。如下图所示。

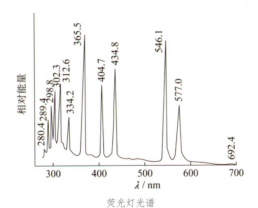

荧光灯光谱

实际物体或光源的光谱可能会非常复杂。上图是一个荧光灯的光谱图，它有多个主峰，连缺失的部分也分不出是什么色相。这时，可以借助 CIE 的光谱色度计算公式，算出色坐标来判断。所以，通过观察光谱分辨主波长来判断主色相的办法是有适用条件的，只适合于主波长比较明显的情况

3-1-2 色相环

上面介绍了色相,接着来看看色相环(Color wheel)的概念。

色相环(也叫色环、色轮)。之前我们介绍牛顿色环的时候已经介绍过:将彩虹色带加上紫红色,然后把直的色带圆成一个圈,就是排列成环的色相。如下图所示。

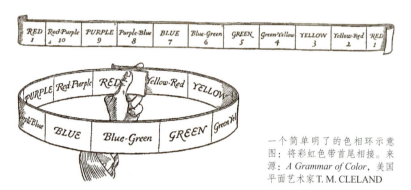

一个简单明了的色相环示意图:将彩虹色带首尾相接。来源:*A Grammar of Color*,美国平面艺术家 T. M. CLELAND

色相环直观地将邻近色、对比色以及补色有机结合到了一起。邻近色,就是挨在一起的颜色,长得像。互补色,就是互为补色的颜色,在色相环上是正对着的颜色。

互补色的色相对比强烈,选用互补色做配色,会有一种动感、热烈的效果。而类似色的色相看起来会差不多,色相对比柔和,视觉冲突小。因此,色相环可以将色相更有序地组织起来,同时不同色相之间的对比关系更加直观。这对我们认识颜色、指导配色都非常有参考意义。如下图所示。

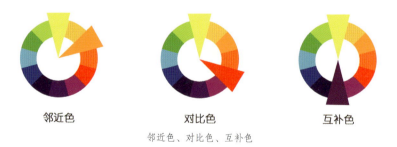

邻近色、对比色、互补色

由于对原色等概念的定义不同,不同标准的色相环略有差异。在色彩应用中,选用和工作场景匹配的色相环即可。如用颜料绘画可用伊顿色相环,CG 绘画可以直接用绘图软件(如 PS、SAI 等)自带的色相环。而需要做色彩调研等颜色学术研究的领域,可以用孟塞尔色相环。如下图所示。

第 3 章
颜色三属性

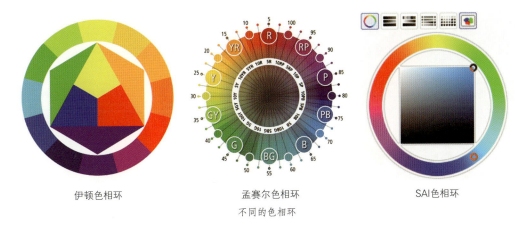

伊顿色相环　　　　　　　孟赛尔色相环　　　　　　SAI色相环
不同的色相环

3-2　颜色三属性之二·明度

明度（Lightness），顾名思义，就是"明亮的程度"。

（英文的明度，按照不同的表色系统，会采用不同的单词。孟赛尔系统叫做 Value，LUV 体系用 Luminance，一般性的使用可以用 Brightness、Lightness。它们之间有一些微妙的差别。这里用 Lightness，特指心理明度。）

明度从黑白灰开始阐述最为清楚。我们可以先简单理解其意为"明亮的程度"。也就是说，光的能量值的大小。如下图所示。

（左）用于测试摄像头测量光电转换函数的灰阶测试卡，ISO-14524。
图源：https://tinyu.me/iso-14524-85/
灰阶测试卡简单地说就是从白到黑的 12 个色块，放在标准灰的背景上，围成一个圈。直观用肉眼看，你也能知道哪个明度高、哪个明度低。

（右）12 个色块的反射谱，可以帮助我们从数据角度来理解这个问题：反射率最高的这条线，毫无疑问就是白色色块。从蓝色光（～400nm）到红色光（～680nm）的反射率都在 80% 上下。它的明度自然是 12 个色块里最高的。

明度最低的，自然是位于最下方、反射率最低（接近 0%）的黑色。灰色的色块，就对应着位于中间的若干条反射曲线。颜色越深，明度越低、谱线位置越矮。

31

人眼对于明度变化十分敏感,后续章节我们会讲到,明度对比是颜色对比效果中最重要、存在感最强的对比。仅仅靠明度的变化,历代的素描大师们用最简单的工具就能画出美轮美奂的作品。如下图所示。

(左)一位年轻女子的头像(为《岩间圣母》中的天使而作的素描研究);(中)油画《岩间圣母》中的天使;(右)《岩间圣母》(*Virgin of the Rocks*)(卢浮宫),列奥纳多·达·芬奇,1483—1486年。在根据素描基础创作的油画中,可以很容易看到明暗变化对应的光影结构

明度的对比,并不仅限于黑白灰中。在有彩色的色系中,也有明度的属性。我们一般说的深蓝、浅蓝,"深"和"浅"往往就是指明度的变化。但如果仔细分析起来,颜色的"深浅"变化中,不但可以有明度的变化,还可以有颜色浓度的变化。因此,除了明度概念外,还有饱和度的概念,让我们可以表述颜色的鲜艳程度。如下图所示。

同样是"深蓝",颜色外观可以有很大差异。左图更灰,色感内敛;而右图更蓝、饱和度更高,色感浓烈

3-3 颜色三属性之三·饱和度

对饱和度(Saturation)的理解,简单一些的理解就是——颜色越鲜艳,饱和度越高。

但有时明度的改变也会改变对颜色"鲜艳"程度的认知。例上图的深蓝色,都是低明度颜色,因此色感都说不上鲜艳。但右图的蓝色更显著、更纯粹,因此饱和度更高。左图的蓝色含有更多的"杂质",色感更加"浑浊"、更向灰色接近,饱和度更低。

所以，饱和度从另一个角度去理解，就是越靠近灰色、"含灰量"越高，就越接近不含色相的黑白灰，饱和度越低——低到极致，黑白灰的饱和度则为零。

反之，"含灰量"越低、纯色的比例越高，色相的可识别度就越高、颜色的色相特征就越明显、离黑白灰的距离越远。这样的颜色，我们称之为饱和度高。

我们已经知道，黑白灰的谱线是一条平直的线（参见上页下图）。它们没有特征波长，所以在现代色度学里，黑白灰叫做"无彩色"。

颜色，是有彩色和无彩色的总称。只有能叫出红橙黄绿青蓝紫的颜色，才叫有彩色（chromatic color）。也只有有彩色才有色相、明度和饱和度三种属性。黑白灰在色度学中被称为achromatic color，没有色相属性，饱和度为0，只有明度属性才对它有意义。

我们可以从光谱的角度出发，再来理解一下这个问题。如下图所示。

> **提示** achromatic 单词中的 chromatic 意为彩色的，最初这个词意和音乐有关。前缀 "a-" 在英语中有时是肯定词意（古英语词源），有时是否定词意（希腊语词源）。这里应理解为否定词意："not, without"，其词源来源于希腊语的否定前缀 "a-, an-"。

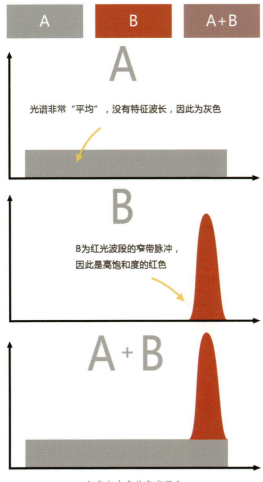

红色与灰色的色光混合

上图的谱线，A是反射谱线非常"平均"的灰色，B为高饱和度的红色。A和B的光混合之后，与B相比，"含灰量上升"，因此饱和度下降，是一种色感优雅的玫瑰灰。而与A相比，混合后的新颜色则多了一个显著的特征波长，从灰色变为了红灰色。

用颜料调过色的同学一定很熟悉这样的经验：在纯色颜料中不断添加灰色颜料，随着灰色成分比例的增加，原来的红色就变得越来越难以识别，直到颜料完全变成灰色。如下图所示。

红色与灰色的颜料混合

但颜料混合与色光混合，还有一个显著的不同：颜料越混合越暗，而色光则越混合越亮。因为颜料混合属于减法色：红色颜料意味着除了红色之外的光都被色料"吃掉"，绿色颜料意味着绿色之外的光被"吃掉"。当红色和绿色混合后，红色被绿色颜料"吃掉"而绿色则被红色颜料"吃掉"，于是明度急剧下降、变成一种色感浑浊的棕色。

Munsell等以实物色卡为呈色载体的颜色体系，制作色卡时都需要遵循减法色的配色规律。而随着物理学、光学、显示器技术的飞速发展，对色光加法色的混合规律研究，成为现代色度学飞速发展的起点。由此，对RGB色光混合可以做到数值化、精准化地控制，使得设计师和工程师们也可通过数字化的方式对色彩的生成与调节加以控制。

下一章，我们将聊聊加法色和减法色的故事。

一个简单的总结

简单点，再简单点。

让我们用一个更通俗、更直观的比喻，来回顾一下颜色三属性的概念。

我们先观察一下光谱曲线，它像不像养鱼的一缸水？如下图所示。

将光谱曲线视作"一缸水"，左图的光谱曲线即为P30页下图白色色块的反射谱线

如果水面平静,就是无彩色:黑白灰。

水位线的高低,决定了明度的高低。水面越高,意味着光谱的能量越高,于是颜色看起来越明亮、越接近白色。水面越低,则意味着光谱能量少,看起来越暗、越接近白色。

如果水面起了波浪,波峰的位置(特征波长的颜色),决定了颜色的色相。

而水波的(相对)起伏程度决定了饱和度。

如果水面波动越剧烈,饱和度越高。如果水面完全没有波动,波澜不惊,就是饱和度为0的无彩色——无彩色和有彩色相比,是一种"淡定"的颜色。如下图所示。

"水位"的高低对应着明度的高低

"水面"平静的是无彩色(此例为白色),"水柱"形状则对应着单色。"水柱"的位置决定了色相(此例为红色)

"水柱"细,则色相特征显著,饱和度高。"水柱"粗,在某种意义上也是一种"含灰量"大的表现,因此饱和度相对更低

为什么有时说三原色，是指红黄蓝？

而现在显示器用的三原色却是红绿蓝RGB？

为什么印刷所用的原色又是四色CMYK？

这个问题的答案的主要原因在于：

——呈现颜色的方式不同。

加法色的主战场，是用色光混合呈色的RGB显示系统（电视、显示器、投影仪）。

减法色则是自己不发光并靠吸收一部分光源的光、再反射一部分光源的光来呈色的情况。例如涂料、颜料、染料、印刷等。

虽然加法色出现的时间最晚，原理却相对简单、易于理解。本章将从加法色开始，厘清加法色与减法色之间的区别和特点。

4-1　年轻的加法色

加法色

加法色是一个相对年轻的概念，进入公众视野的时间并不遥远。

人类对颜色的运用，一开始都是从自然界开始的。从植物、矿物、动物身上，得到带有颜色的材料，制成染料和颜料。而这些，统统都属于减法色。也就是说，这些材料都是不会自己发光，需要靠外界光源（比如太阳、火把）发出的光照亮后依靠反射光，才能获得颜色。

要实现、掌握、大规模地运用加法色，一直得等到人类掌握了发光的秘密，特别是热致发光（白炽灯）、电致发光（阴极射线管）等发光原理的发现及光源生产工艺的进步，才能得以实现。以电视、电影为代表的显示技术，是加法色商业应用的开端。随着个人计算机的发展，特别是现代显示器（CRT、液晶、OLED），以及其后蓬勃发展的数字艺术的兴起，才使得普通用户也开始关心色域、色准、色深这样的专业概念。

4-2　加法色的故事

18世纪初，大科学家牛顿的棱镜色散实验，成功地解释了棱镜的色散现象，揭示了颜色的物质来源——光，从而开启了现代色度学的大门。但仅到这一步，只解释了光色同源的原理。人的眼睛又是如何感知光信号，从而令人产生颜色感受的呢？随着进一步的色光混色实验，人们发现有许多有趣的新现象亟待解释。如下图所示。

比如，为什么没有紫红色的单色光？如果没有这种单色光，这个颜色是怎么产生的？

为什么有些东西光谱不一样但看起来的颜色却一样？

为什么只有三种（甚至只要两种）色光，就能混合出白光？

为什么有红绿色盲、黄蓝色盲，却没有橙色色盲、紫色色盲？

等等。

第 4 章
加法色 vs 减法色的故事

艾萨克·牛顿和剑桥室友 John Wickins 进行棱镜分解白光实验（1874 年雕版画）
图源：https://elpais.com/

1802 年，英国物理学家托马斯·杨（Thomas Young）[1] 提出了一个大胆的假设：人眼有三种不同的视觉细胞，接收不同颜色的光。所有颜色都可以通过三原色的混合产生，三者比例不同，颜色就不同。这意味着，紫红色可以是某些单色光的混合。也就是说，不需要有紫红色的单色光，也能看见紫红色。

一个世纪后，德国物理学家和心理物理学家赫姆霍兹（H. Helmholtz）[2]，进一步发展了托马斯·杨的理论。赫姆霍兹假设人眼中存在三种接收器（视觉神经），分别对不同波段的色光敏感。即，人眼的三种感受器会对所有波长都有响应，只是有些波段会更敏感（而不是之前认为的窄带响应）。三种接收器受到的刺激比例不同，色觉就不同。

他还假设了每一种接收器的敏感特性曲线，由此算出具有任何一种能量分布的色光所引起的三种接收器输出信号大小。赫尔姆霍兹发展和量化了托马斯·杨的三原色理论，因而这一理论被称为杨-赫姆霍兹三原色说。

虽然赫姆霍兹假设出来的曲线与现代实验结果略有出入，但从理论预测来说，依然展现了惊人的预见性和准确性。在托马斯·杨和赫姆霍兹时代，大多数人沿用颜料混合的经验，并没有意识到加法色和减法色的混合规律差异，认为加法色的三原色自然也应该是红黄蓝：用红黄蓝的色光混合，可以复现出各种颜色。如下图所示。

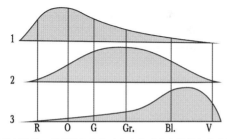

赫姆霍兹假设的三种视觉细胞的响应曲线（作者根据相关资料复原）

1 托马斯·杨（Thomas Young，1773—1829 年）英国物理学家，波动光学奠基人之一。
2 赫姆霍兹（Hermannvon Helmholtz，1821—1894 年）德国物理学家，生理学家，生物物理学家。

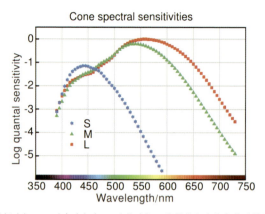

L—（短波）、M—（中波）和S—（长波）三种视锥细胞的光谱灵敏度曲线

资料来源：Sharpe LT, Stockman A, J€agle H, Nathans, J. Opsin genes, cone photopigments, color vision and colorblindness, in Ref. [1], pp. Reproduced with permission from Cambridge University Press, 1999: 3–51.

然而赫姆霍兹等科学家在实验中发现，事实并非如此。

今天，让我们也用实验来验证一下这个问题。如下图所示。

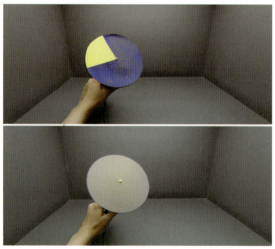

将色轮涂上蓝色和黄色，用电钻带动色轮快速旋转，完成颜色的混合。
如果是颜料的混合，"蓝+黄"将产生绿色。但蓝光和黄光的混合，并不能产生期待中的绿色，而是一种淡淡的灰色。
实验材料：马利牌丙烯颜料，柠檬黄（Lemon Yellow）+群青（Ultramarine）

色光混合主要有三种办法：

第一种，用色轮混合。

圆盘上画上颜色不同的扇形色块，快速旋转圆盘后，由于眼睛的响应速度有限，因此色块的颜色就会在眼睛里混合起来。这是一种颜色的动态混合。

第二种，直接用色光叠加混合。

用棱镜等把白光分离出彩色的光，再把光斑叠加到一起，形成真正的混合色光。这就是CIE色度实验所采用的办法。

第三种，用色点并置混合。

用上图的方法，不管如何调整黄色和蓝色的比例，都没有办法能获得绿色，以及绿色的一系列变调：草绿、蓝绿、石绿、橄榄绿，等等。

但如果用红绿蓝做三原色，调整一下原色的选择，就可以通过"红色+绿色"得到一个明显的黄色。进而拓展到整个色相环，覆盖所有的色相。调整红绿蓝的配比，也可以得到一个均衡的灰色。如下图所示。

> **提示** 这种办法的原理，在于人眼的角分辨率是有限的，约为1°。只要不同的色块对人眼形成的视角小于1°，并列色块的颜色就会在视觉中产生混合，形成新颜色。这叫做颜色的并置混合，显示器就是靠这个原理显色的。

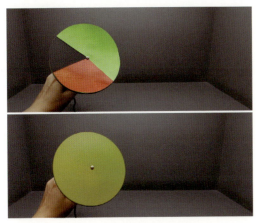

"红+绿"色轮混合可以获得黄色

实验材料：马利牌丙烯颜料：朱红（Vermilion）；雷诺兹牌丙烯颜料：黄绿

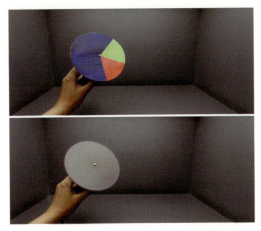

"红+绿+蓝"可以获得一个均衡的灰色

实验材料：马利牌丙烯颜料：朱红（Vermilion），群青（Ultramarine）；雷诺兹牌丙烯颜料：黄绿

于是，通过动手进行一个简单的实验就可以发现，依靠色光叠加呈色，三原色应该修正为红绿蓝，而不是传统的红黄蓝。

几乎与赫姆霍兹同时，英国物理学家麦克斯韦（James Clark Maxwell）[1]，也于19世纪60年代研究了三原色理论。他发现，红黄蓝三原色的选择也很有讲究。选择适当的三原色，可以增加混合色的色域。并且麦克斯韦发现，三原色配比需要有负值，才能表达某些特定的颜色。

——负值？？？负值是什么意思？？？

继续动手做一下试验。如下图所示。

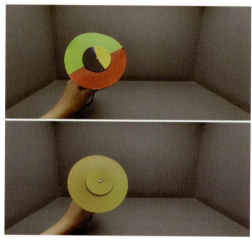

"红色+绿色"，只能得到一种色感柔和的黄色，无法得到高饱和度的柠檬黄。
但是如果在柠檬黄中加一点蓝色的话（小内圆），就可以和"红色+绿色"的（外圈）颜色相匹配（匹配就是指颜色外观一样）。以上照片均由作者拍摄

用公式来描述一下上图，就是：红+绿=黄+蓝。于是有：黄=红+绿−蓝。这就是负值的来历。也就是说，一些高饱和度颜色A，必须混合其他颜色变成饱和度低一点的新颜色A*，才能和三原色混合生成的颜色B相匹配。

但总之，不同的颜色成分，是可以在混色后获得相同的颜色外观的。最终决定颜色的，不光是颜色的"成分"，而是我们的眼睛和大脑对这些"成分"的相对比例判断。因此，我们可以通过对红绿蓝三种原色的混合，去"欺骗"眼睛，从而获得无数种颜色。也就是说，当我们需要一个白色、黄色、珊瑚粉、橄榄绿时，并不需要专门制造出特定的白色、黄色、珊瑚粉、橄榄绿的光，而是用红绿蓝三种光以不同配比进行混合即可获得。因此，用三种颜色的光就可以显示彩色影像，这将大大减少显色系统的复杂性。

在此基础上，麦克斯韦也进一步研究了红绿蓝的配色规律，并提出用红绿蓝的相对强度大小（比值），可以用来给所有颜色编号。并且，通过归一化的数学运算，可以将色度信息（明度、饱和度信息）用三维颜色空间的二维投影

1　詹姆斯·克拉克·麦克斯韦（James Clerk Maxwell），英国物理学家、数学家。

来表示。由此,就可以用等边三角形,简单而直观地表示颜色的色度,这就是"麦克斯韦(颜色)三角形"。这一工作启发了 CIE 色度图的诞生。如下图所示。

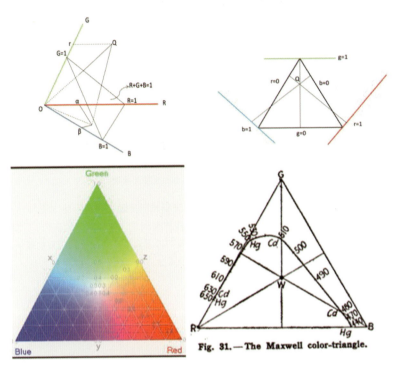

(上)RGB 三刺激颜色空间和色度图。(下)麦克斯韦颜色三角形

资料来源:Lakshminarayanan V. Maxwell, color vision, and the color triangle[C]//Light in Nature VII. SPIE, 2019, 11099: 54-66

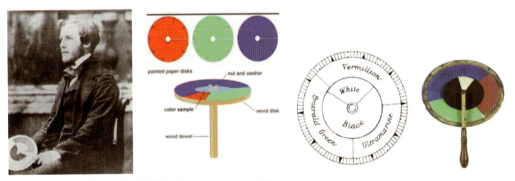

正在剑桥大学三一学院求学的麦克斯韦(James Clark Maxwell)。
他,就是《电磁学》里让无数人闻风丧胆的麦克斯韦方程组(Maxwell's equations)的作者!他建立了电磁场理论,统一了电、磁、光。在一根天线都没有的年代,神一般地预言了电磁波的存在——写这么多主要是想表示这是一位非常伟大的科学家。
注意照片左下角的圆盘,这就是当年他做混色实验的色盘(color top)。本书的色轮混色实验是麦克斯韦色盘实验的复原

1861年，摄影师托马斯·萨顿（Thomas Sutton），根据麦克斯韦的理论假设（可以用三原色显示彩色，因此也可以用三种颜色的光生成彩色图像），对着一条缎带，通过红、绿、蓝三种颜色的滤光片，拍摄了三幅同样的照片。然后用三部放映机同时将影像透射到银幕上，每部放映机镜头前都拧上不同颜色的滤镜——第一例人工彩色影像就这样诞生了，麦克斯韦的理论因此得到了验证。目前，这三张照片的原始底片被保存在英国爱丁堡，麦克斯韦的出生地

第一例人工彩色影像—苏格兰花格呢缎带

总之，我们一般说的加法色，是指以色光相加而呈现不同色彩的方法。

经过科学家们的不懈努力，色光混合的规律得到了详尽和充分的研究。只要合理地选择红、绿、蓝三种颜色的原色光，就可以混合生成（几乎）所有的颜色，并可以由此实现彩色影像的显示。因此，红绿蓝被称为（色光）加法色三原色。

加法色大事记

- 1704年
 牛顿从白光中分离出了彩色光。
- 1802年
 托马斯·杨提出色觉三原色理论：所有颜色都可以通过三色的混合产生。三者比例不同，颜色就不同。
- 19世纪中期
 赫姆霍兹、麦克斯韦继承和发展了三原色理论，提出人眼有三种对不同波段敏感的视觉神经的假说，因此可以用红绿蓝三色光混合生成所有颜色，并开始了色光配色的定量实验。
- 1869—1875年间
 英国科学家威廉·克鲁克斯发明克鲁克斯管（阴极射线管的一种，CRT电视的关键零件）。
- 1897年
 德国物理学家费迪南德·布劳恩改进了克鲁克斯管，发明CRT原型（布劳恩管）。
- 1929年
 贝尔实验室的一个采用机械式扫描的"彩色电视机"实验成功（可能不是最早的，但应该是最接近我们现在概念的"彩色电视"）。
- 1931年
 CIE1931色度图诞生。
- 1934年
 第一个商业化制造的CRT电视在德国产生。
- 1954年
 美国无线电公司（RCA）推出彩色CRT电视。

第 4 章
加法色 vs 减法色的故事

- 1964 年
 在 RCA 实验室工作的乔治·海尔曼，发明了第一台可以用电流实现"开 / 关"操作的 DSM 式液晶显示器。
- 1973 年
 日本声宝公司首次将 LCD 运用于制作电子计算器的数字显示，开始了 LCD 的大规模商业化进程。
- 1986 年
 STN（Super Twisted Nematic）的出现，让 LCD 首次实现了彩色显示。
- 1990 年
 Photoshop1.0 发行。

... 未完待续 ...

4-3 RGB加法色编码系统

通过回顾加法色的发展历史，我们知道了加法色的呈色原理：

——红光 + 绿光 + 蓝光的混合，可以生成任意一种颜色。

这就是 CRT、LCD、OLED 显示器、投影仪等 RGB 显示系统的工作原理。

那么，How？

具体而言，RGB 显示系统应该怎么操作呢？RGB 的色号如"#cd2a3a"又该如何理解、对应什么样的颜色外观呢？我们先再次回顾一下色光混色的实验现象，如下图所示。

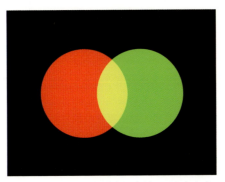

这一次我们采用更简便易操作的方法，用 PS（黑色背景 + 滤色模式）来做一下混色实验。
红色 + 绿色 = 黄色

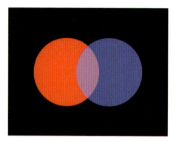

"滤色"模式下，红色+蓝色=洋红　　　绿色+蓝色=青色　　　红色+绿色+蓝色=白色

由此，如果我有三盏颜色分别为 R、G、B 的灯，通过改变灯的光强配比，就可以让人眼感觉到不同的颜色。这三盏灯就是一个最简单的 RGB 显示系统

现在，我们有了红绿蓝（原色），也有了黄、紫红、青色（由原色混合而成的一级间色）。再进一步，黄色和红色混合可以生成橙色，绿色和黄色混合可以生成黄绿色。以此类推，我们就可以得到覆盖整个色相环的颜色。如下图所示。

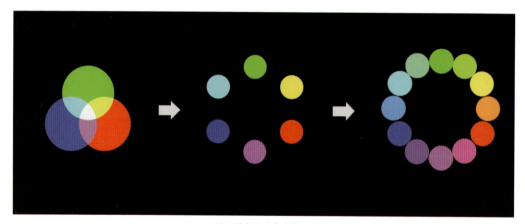

用三原色混合出色相环

再加上 RGB 混合后生成的白光，我们还可以进一步调整颜色的饱和度（其实就是在调整 RGB 之间的比值），于是可以得到基本覆盖整个颜色空间的色彩。

结论：通过 RGB 三种色光调整强度后叠加，就可以组合生成我们想要的各种颜色。

也就是说，如果我有 RGB 三种颜色的灯，那么改变 RGB 灯的光强配比，就可以让人眼感觉到不同的颜色。再进一步，这样一套三色的 RGB 灯组如果能做得足够小，就能形成一个自由显色的色点。再把许许多多这样的灯组没有间隔地并排着放到一起，就可以形成色点的阵列，从而获得一幅彩色的影像。如下图所示。

第 4 章
加法色 vs 减法色的故事

《大碗岛的星期天下午》，修拉

在显示器、网点印刷技术占领我们的视野之前，画家才是充分认识到色光的动态混合规律的人。
点彩派绘画，完全用原色色点的混合来形成复杂色彩的混合，向我们生动地展现了原色色光动态混合的潜力。

RGB显示系统（CRT、液晶、OLED、投影仪等）就根据这样的原理来显示彩色影像：将RGB原色的灯做得尺寸极小，称其为sub-pixel（子像素）。3个sub-pixel组成一个灯组，共同显示某一个颜色，这个灯组就是所谓的pixel（像素）。画面分解为许许多多的色点，一个像素显示一个色点，最后汇聚为完整的彩色影像。一个显示系统包含的像素数量，就称为分辨率。如下图所示。

像素示意图。一个像素由3个RGB的子像素组成

RGB显示系统中的每一个像素，都是一个小小的显示点，只负责显示自己的颜色。而许许多多的像素合在一起，就形成了显示画面。

进一步，我们可以用RGB三盏灯的档位大小的数据，来给所有能得到的颜色进行编号。

在液晶显示器上显示"PS"字样，再用放大镜观察，可以看到灰色背景区域RGB像素都呈现"亮"的状态，而黑色文字区域RGB像素都呈现"灭"的状态。其中黑色的网格线，是为透明的驱动电路ITO导线设置的BM保护涂层。由作者在放大镜下拍摄

首先，需要用RGB灯光匹配出亮度最大的白光，并分别记下R、G、B灯的强度值。这就是它们在该显示系统中的强度最大值，归一化后统一记为100%。

然后，我们让灯光的强度从0到100%进行调节。如果可以无极调控，就可以生成无数种颜色。但在计算机中，带宽和存储空间是有限的，灯光的强度从0到100%的变化只能分成有限的档位。并且计算机的数据处理采用二进制编码，所以RGB显示器中的颜色编号是2的N次方，且N不宜过大。

目前显示系统的主流标准是8位色深的24位色：

（1）在计算机里，每一个像素都包含24位数据，正好是3个字节的长度；在计算机里大概长这样：001001011010101010000111；

（2）RGB三盏灯，每一盏灯的控制数据，被称为一个通道。每个通道包含1个字节的数据量，即每种颜色的数据深度是8位（占据二进制数据的8个数据位）；

（3）这意味着RGB三盏灯，每一盏灯的光强，都可以有256个档位调整（2的8次方）；从完全关掉的0（黑色）到最亮的255（白色，对应无极调控的100%）可调；

比如，当我们知道某一个颜色①由（R: 120；G: 098；B: 201）组成时，我们就可以把这个数字记下来。根据这个值，就可以随时随地复现这个颜色。

——这就实现了颜色信息的存储。

当我们把这个数据传给别人，即使是在异地，也可以用别的RGB系统来复现这个颜色的外观。

——这就实现了颜色信息的传递。

当我们把这3个从0到255的数据，用十六进制写出来，按照R-G-B的顺序排列，就是我们平时在计算机上常见的颜色十六进制编码，也就是我们说的RGB色号。

——这就实现了颜色的编码。

比如图4-19中的颜色，编号应为#cd2a3a（前面加上#号，代表这是一个十六进制的数据）。也可以理解为，这个颜色的RGB分量分别是（十六进制的）cb、2a和2a。如下图所示。

第 4 章
加法色 vs 减法色的故事

编号为 #cd2a3a 的颜色，RGB 分量分别为（十六进制的）cb、2a 和 2a，是一种红色

这个编号方式简单易懂，并且正好是 3 字节，计算、存储和传输起来非常方便。对于需要显示的颜色数量而言，也足够使用（如果 RGB 通道不是 8 位位深，而是 7 位位深，那么就只有 $2^7 \times 2^7 \times 2^7 = 2097152$ 种颜色可用，相比于人眼能分辨的数百万种颜色就有点不够用，可能会看到色带现象）。

可以说，24 位的 RGB 色号是一个非常成功的颜色编码系统，简洁巧妙，堪称优美，鼓掌！

> 这里将 RGB 色号称为 "颜色编码系统"，其意在于强调 RGB 色号并不是一个颜色体系。简单来说，RGB 色号其实就是计算机给显示器发送的一串指令——你要把红灯开到这一档、把绿灯开到这一档、再把蓝灯开到那一档。
>
> 只有满足某种显示标准、或经过参数标定（校准、特性化）的显示器，才能通过 RGB 色号确定颜色外观。否则，同样的 RGB 色号，显示出来的颜色外观很有可能不同。这取决于显示器具体的硬件状态。举个极端的例子，如果显示器坏了，出现坏点，那么不管 RGB 色号具体是什么样的数据，出来的颜色其实都是黑色。
>
> 所以，（未经标定的）RGB 色号对应的颜色外观是不确定的，它仅仅是对显示器的驱动动作的指令编码。最后的颜色长什么样，由显示设备状态决定，所以称其为"颜色的编码系统"，而不是颜色体系或颜色标准。
>
> 颜色体系，是对最终的颜色外观的编码，理论上不受显示硬件条件的控制。
>
> 理解这一点，对搞懂颜色管理十分重要。对此我们将在第 7 章继续详细讨论。

4-4 减法色

讲完加法色，我们再来看看减法色：自己不发光并靠吸收一部分光源的光、再反射一部分光源的光来呈色的方法，即为减法色。例如，涂料、颜料、染料、印刷等。

对于减法色，大家可以有这样的疑问：为什么颜料三原色是红黄蓝？为什么印刷色又会有 4 个原色？又为什么是 C（青）、M（洋红）、Y（黄）、K（黑）这 4 个颜

减法色

色呢？

让我们先顺着RGB加法色的思路，看看能不能用RGB来做减法色的三原色。

来试试看。

把红色的颜料加到绿色的颜料里，或者也可以用PS的"正片叠底"图层模式来模拟减法色的效果：叠加红和绿两个图层，模拟出颜料混合的效果——变为深棕色。如下图所示。

"正片叠底"模式中，绿+红=深棕

Why？

色光加法色中，红绿蓝光混合，就是简单的光谱相加，会生成白光。如下图所示。

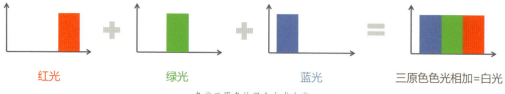

色光三原色的混合生成白光

但在减法色中，物体是靠吸收一部分光、再反射剩下的光来呈色的。比如绿色的叶子，是因为除了绿色，其他的光都被叶绿素"吃"掉了。如下图所示。

第 4 章
加法色 vs 减法色的故事

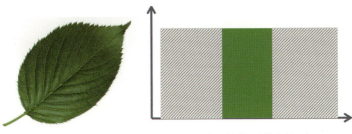

叶绿素反射谱线的简化版示意图

同理,红色的颜料,是因为除了红色,其他的光都被"吃掉"。如下图所示。

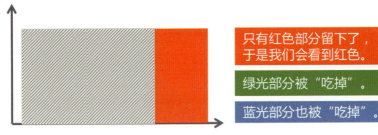

红色物体反射谱线的简化版示意图

当红颜料和绿颜料相加之后……红颜料吃掉绿光,绿颜料吃掉红光,于是什么都没剩下,不就是一片黑了。如下图所示。

在减法色混合中,只有两种原色光谱的重叠部分能留下来

所以 RGB 不能作为减法色的三原色。

从理论出发,减法色的原色应该满足这样的要求:

(1) 光谱分布上,不能太宽,否则色相难以分辨;

(2) 但也不能太窄,否则光谱的重叠部分太小,造成两个原色一叠加,什么光都不剩下。

在反复实践中,确定下来的减法色三原色光谱是这样的,如下图所示。

51

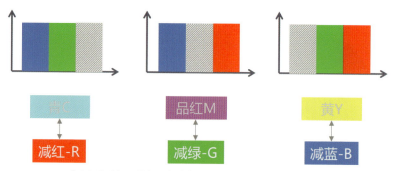

减法色的理想三原色：青（减红）、品红（减绿）、黄（减蓝）

——这就是现在打印、印刷用的三原色CMY。即，青色（Cyan），品红（Magenta），黄色（Yellow）。

从光谱中进一步观察，青色C正好吸收了红色R，因此也被称为减红色（白−红）。

品红M吸收了绿色G（减绿色）。

黄色Y吸收了蓝色B（减蓝色）。

——所以，减法三原色和加法三原色有着非常神奇的互补关系。值得注意的是，掌握这种互补关系对图像调色非常重要，能帮助你迅速理解调色动作的意义。

再来看一下色料三原色混合后的情况。

当青色C和品红M混合，C从白光中吸收红光，M吸收绿光，因此白光中只有蓝色部分剩下，即C+M=W−R−G=B。如下图所示。

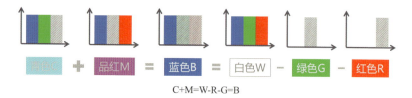

C+M=W-R-G=B

同理，可以得到其他情况的混合规律。如下图所示。

CMY印刷原色的混色规律

从下图可以注意到，加法色和减法色，有一个非常显著的区别：

——当三原色都混合在一起的时候,如果是色光相加,光的能量会越来越多,颜色就会越来越亮(明度升高),最后变成白色 W。

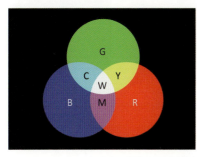 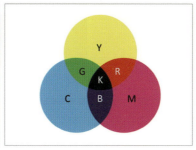

加法色三原色 RGB 与减法色三原色 CMY 的混色对比

而如果是色料相加,随着颜料的不断混合,被吸收的光越来越多,因此光的能量越来越少,新生成的颜色明度会越来越低,CMY 混合后,最后剩下黑色。

但!以上仅仅是理论情况。

实际使用的 CMY 油墨由于材料的种种特性所限,并不是一条理想曲线。如下图所示。

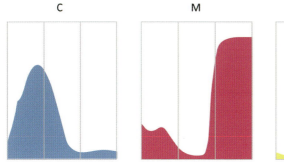 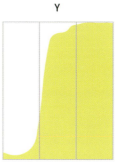

减法三原色 CMY 的实际谱线示意图

比较而言,黄色印刷油墨较为接近理想曲线。品红的油墨则在蓝色部分反射率过低,因此是偏向于红色的紫红色。青色的蓝色和绿色都不高,绿色部分的光谱分布较窄,在蓝色与绿色之间更倾向于蓝色。因此,印刷品的颜色再现能力会大打折扣。

实际印刷用的 CMY,于 PS 里面用 RGB 混合生成的最亮最饱和的 CMY,它们的色彩外观其实有着较大的区别,尤其在明度上有着很大的差异。如下图所示。

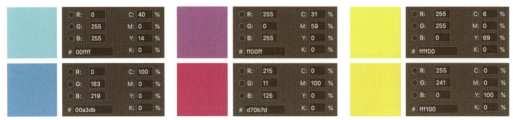

RGB三原色混合而成的CMY与印刷用的CMY三原色颜色外观差异对比

总的来说，CMY的原色明度会偏低，青色和品红还有明显偏色。所以，实际色料混合后的色彩，与理想情况相比，也有较大的差别。如下图所示。

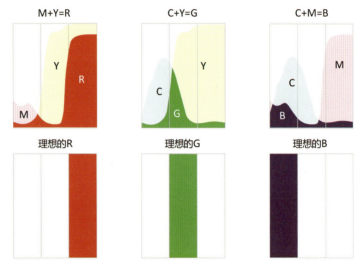

CMY三原色的实际混色与理想混色曲线的差异

此外，实际的CMY三种油墨混合后，也并不能生成理想的黑色。如果你的打印机黑色墨盒正好没墨了，想用CMY勉强凑个黑色用，效果恐怕会不尽人意（通常可能是种深棕色）。如下图所示。

提示 CMYK中的K就是指黑色（Black），但并没有被缩写成B。有资料认为，K是"Key"的缩写，因为黑色是最深的颜色，视觉感觉最强烈，在图像中能起到一种"骨架"的作用。因此K色的印版是起关键作用的印版，其余三个印版都要以它对齐。由此命名为CMYK，而不是CMYB。

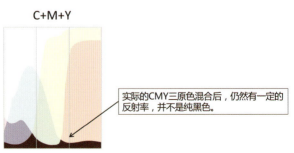

CMY三色混合后并不能得到纯黑色

因此，为了得到理想的黑色，还需要额外增加一个纯黑的油墨，简称为K。打印和印刷采用的CMYK颜色系统就由此而来。

4-5 CMYK印刷色编码系统

不管在PS拾色器中，或是在CMYK的色谱中，当我们看到一个印刷色的色号时，它应该都长这样：C69 M17 Y2 K1。如下图所示。

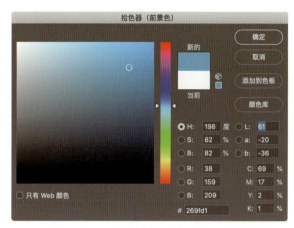

PS拾色器界面

C就是青色（Cyan），M就是洋红色（Magentan），Y就是黄色（Yellow），K就是黑色（Key）。那么这些数字又该怎么理解？

印刷色，是靠调节印出来的墨点的大小来获得颜色的浓淡变化的；CMYK色号的数字，就代表了墨点的大小（百分比）；这个百分比按照墨点（网点）覆盖整个网格单元的面积比来算；覆盖率 0% 的称为"绝网"（没有油墨），覆盖率 100% 的称为"实地"（铺满油墨）。

现在的印刷工业水平已经很高，印刷品的墨点已经非常小，这个"靠调节墨点的大小来获得颜色的浓淡变化"的原理就显得不太直观了，比较难理解。

不过！大家手里就有一个现成的好教具！请从钱包里拿出一张纸币，凑近一点看，观察一下上面的图案是如何表现出颜色深浅的变化的？——颜色深的地方，线条比较宽，排列也比较密。颜色浅的地方，线条比较细，排列也很疏松，有的地方还从线变成了点。除了用眼看，还可以摸一摸、用指甲抠一下：因为是手工雕刻的凹版印刷的，立体感很强，颜色深浅不同手感也会不同！

所以经过仔细观察就能发现，纸币上的图案完全是由点和线组成的。如果离得远一点，当这些纹理在人眼中占据的视角足够小的时候，由于肉眼的分辨率有限，我们就会分辨不出点和线来，看到就是一个颜色深浅细腻地、连续地变化的图像。

放大了看，能清楚地看到雕版的纹理。

离远一点看，纹理就消失了，只能分辨出颜色的深浅。

这和液晶显示器呈现颜色的原理是一样的：用许多足够小的（像素）点来凑成一幅完整的图像。

不过，这样的手工雕刻印刷，雕刻师需要根据图案采用合适的纹理来表现，太过于耗时耗力。现在的杂志、报纸、海报等领域，需要的是快速的、大量的、低成本的印刷。

所以现在报章杂志的印刷，往往采用更适合工业化量产的方式：商用胶版印刷，用网点的大小来表现颜色的深浅。

所谓的网点，就是简单地把所有图像统统不加分辨地变成一个个形状一样的小点点（而不用根据图案调整点或线的形状、走向）。如下图所示。

将书籍插图中的图案放到放大镜下看，就能看到印刷网点。这是一个CMYK四色套印的网点图案。用这样的办法，就可以实现用单色混合的办法，呈现彩色的印刷（图例：人教版《语文》小学一年级下册）

不同原色的网点混合，就能获得不同的颜色。那怎么能得到不同浓淡的颜色呢？

——改变点的大小。如下图所示。

印刷通过调节墨点大小来调节墨色与纸色的比例，从而改变颜色的浓淡

点子大，颜色就浓（偏墨色）。点小，颜色就浅（偏纸张的原色）。

于是，我们在PS的拾色器里面调整的CMYK百分比，实际上就是在调整点的大小。具体地说，调整的其实是百分比：圆点的面积相对整个网格面积的覆盖率。

网格？那是什么？覆盖率？那又是什么？

首先，印刷有多种方式，按照印版制作的凹凸方式，可以分为凸版印刷、凹版印刷、平版印刷。按照印版的材质，又可以分为木版印刷、金属版印刷、胶版印刷。现在我们一般讨论的方法，就是商业印刷常见的胶版网点印刷法。上文已述，这种印刷方法，把图像分解为一个固定网格中不同大小的圆点来呈现浓淡不一的颜色。而圆点的大小，是以印版的网格覆盖率表示的。

要理解这一点，可以先在白纸上画出虚拟的格子，如下图所示。

然后，在格子的交点上，每隔一个交点，均匀地铺上圆点。下图大概为70%的网点。如下图所示。

这个70%是怎么算的呢？放大了看一看。被圆点覆盖的4个小格子，组成了一个网格单元。如下图所示。

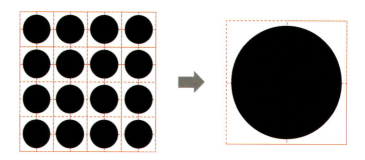

假设每一个网格单元（注意不是最小的那种格子）的边长是1厘米，面积就是1平方厘米。

当圆点的面积对网格单元面积的覆盖率是70%的时候，也就意味着圆点面积是0.7平方厘米，圆的直径就是0.944厘米。这就是70%的网点。

如果圆点再大一点，就是这样的（约85%网点），如下图所示。

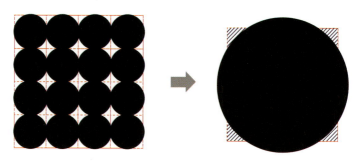

圆和圆已经有重叠的部分了。这种情况下，就要先算按阴点子的面积。即，计算网格单元里面的空白部分（右图中用阴影标注）的占空比。假设上图的阴点子的面积覆盖率为15%。然后用100%减去这个数，就是实点子的面积覆盖率85%。

反过来，占空比小的圆点长这样（白的很多，黑的很少）。如下图所示。

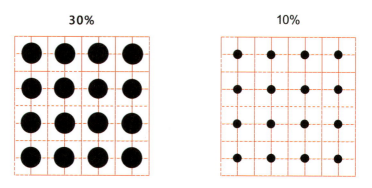

把虚线格子去掉，排在一起对比起来看就是这样的。如下图所示。

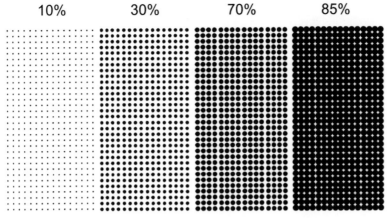

10%、30%、70%、85%的网点

如果把网格做得细密一点（增加挂网密度），就会看不到一个一个的点点，就相当于再把上面的图缩小一点来看，就是浓度不同的灰色了。如下图所示。

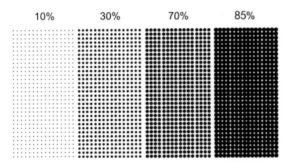

挂网密度高，意味着1平方厘米大小的纸张中可以有更多的网点。因此同样是10%、30%、70%、85%的网点，颜色一样但图像会更细腻。挂网密度决定了网格的绝对大小、图像的细腻程度，覆盖率决定了网点的相对大小和颜色

由此，CMYK四个通道，每一个通道的调节范围，就以1%为步长（变化的最小单位），从1%到100%，共100级变化。

于是，就可以根据CMYK的网点的大小，给所有印刷系统能生成的颜色挨个编号。这就是CMYK的编码系统。

现在，我们就知道该如何解读"C69 M17 Y2 K1"的意思了：

这个颜色里，青色成分最多，用69%的网点；

洋红色居中，用17%的网点；

黄色只有2%的网点；

黑色几乎绝网，1%。

青色和洋红色成分占了绝大多数，因此这是一个蓝色。

如果我们把所有能印出来的颜色按照网点成数依次排开，就被叫做

"CMYK印刷标准色谱"，由此可以非常直观地看到印厂所有能印刷出来的颜色长什么样。如下图所示。

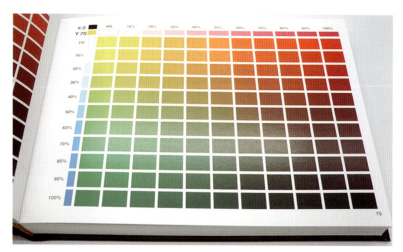

CMYK印刷色谱

但值得注意的是，70%的网点数据输入到印刷机里，最终结果也未必就是70%。印刷中，油墨、纸张、机器的状态等，都会影响到最后的颜色。实际印出来的色谱，和标准色谱也许并不一致。要管理好色差，印厂需要控制的参数非常多，我们在第7章再来继续讨论这个问题。

第 4 章
加法色 vs 减法色的故事

问题探讨

同为减法色，为什么印刷三原色是青、洋红、黄，而颜料三原色却是红黄蓝呢？我们依然从实验入手来探讨这个问题：

作者分别用打印机的 CMY 墨水、和红黄蓝的水彩颜料调配出来两个色相环。可以看到，不管是 CMY 墨水，还是红黄蓝颜料，生成的颜色都可以覆盖整个色相环的颜色：红-橙-黄-绿-青-蓝-紫-紫红。但是在红黄蓝生成的色相环里，颜色空间比 CMY 色相环小，特别是紫红、群青、青色部分，明度和饱和度都较低。如下图所示。

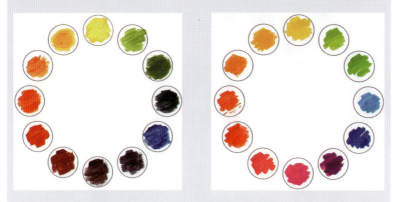

左：红黄蓝三原色混合而成的色相环（马利牌丙烯颜料：朱红|Vermilion、柠檬黄|Lemon Yellow、群青|Ultramarine）；右：CMY 三原色混合而成的色相环（EPSON 喷墨印刷油墨：洋红色|Magenta、黄色|Yellow、青色|Cyan）。作者自绘。

其原因正文中已经提到过，蓝色与青色相比，明度较低，色谱也较窄。红色和洋红色相比也是同样情况。那么经过原色混合（对色谱做减法）之后，新颜色的明度自然进一步下降。特征波长也由于原色的反射谱线重叠部分不足而被严重消耗，因此饱和度也随之下降。所以，从技术角度而言，为了获得更大的色域，洋红和青色做原色，就比蓝色和红色更合适。

然而，从人的认知规律来说，蓝色和红色才是更"正"、更容易理解的颜色，任何人都可以毫无疑虑地分辨出这两种颜色。从直觉出发，三百年前的艺术家将红黄蓝作为概念性的三原色，也是一个合情合理的选择。红黄蓝三原色理论，更倾向于认知的观念，可以用来完成对颜色的概念性认知。一旦在混色实践中操作起来，就会遇到色域受限的问题。一些特定的颜色，尤其是高明度、高饱和度的颜色，只能通过专门的原料来获取。因此，在色彩工业不发达的一段历史时期，有些画家甚至会从挑选原料开始，自己动手完成研磨、调胶等工作，亲手制作颜料，直到作品完成。

第 5 章

色度学利器·CIE色度图

不管是加法色 RGB 色号，还是减法色 CMYK 色号，以及配色更加复杂的纺织品印染、色母粒着色等，要将色号、配方与颜色外观对应起来，就离不开对颜色外观的测量与管理。

色度学（Colorimetry），就是这样一门对人类色觉进行测量研究的学科，通过颜色匹配实验将主观颜色感知与客观物理测量值联系起来，建立科学、准确的颜色外观定量测量方法。如下图所示。

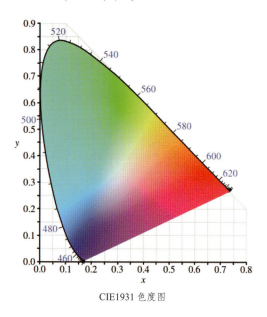

CIE1931 色度图

挑选过电视、显示器，研究过硬件参数的同学，一定见过上面这张图。

那么它的横轴纵轴到底有什么物理含义？应该怎么看？又该如何用呢？

作为现代色度学基石的利器——CIE 色度图，里面包含了很多技术细节，三言两语难以说清。今天我们就来完成这个艰巨的任务，把它从头到尾拆解一遍。

5-1 色度图的来龙去脉

19 世纪末 20 世纪初，现代物理学发展可谓突飞猛进。古希腊人"万物由原子构成"的猜想得到了现代实验的证实——17 世纪至 18 世纪的一系列实验，证实了原子的真实存在。如下图所示。

CIE 1931

第 5 章
色度学利器·CIE色度图

一个氦原子的原子结构

受此启发，科学家们开始思考一个问题：能不能找到颜色的"原子"呢？如果颜色也有像物质的"原子"一样的"原色"，是不是可以彻底揭开颜色的奥秘呢？

先来看看这个时代科学家已经知道了些什么：

（1）颜色的本质是光（1704年，牛顿）。

（2）红绿蓝三种色光混合，可以生成各种色相的颜色（1855年，麦克斯韦）。

（3）同色异谱现象（1854年，格拉斯曼颜色替代律）。

> 格拉斯曼颜色替代律：
> 如果有颜色A＝颜色B，颜色C＝颜色D，那么就有：A+C=B+D。
> 这里的"="，代表颜色外观一致，即所谓的"颜色匹配"。
> 这个现象的存在，意味着颜色的叠加规律是线性的。并且，想要复现某个颜色的时候，并不需要复制出一模一样的光谱，只要能掌握某种规律，就可以用另一种光谱得到同样的颜色。

那么红绿蓝就是颜色的"原子"吗？

这个问题，取决于"是不是所有的颜色都可以拆分成红黄蓝的组合"。

即，红黄蓝三色光相加，能不能生成所有人类能够感知到的颜色？

于是科学家们开始了各种实验，最后发现答案是：

——能，然而也不能。

怎么理解？先来看看这个实验是怎么做的。

首先，我们知道，每一个特定的颜色，都是由380nm到780nm波段的单色光叠加而成的。

所以，如果RGB三原色光能合成所有的单色光，不就能通过叠加的办法生成所有的颜色了吗？

因此这项研究，就叫做"光谱色的色度特性"研究（光谱色就是沿着光谱所有波长的单色光的颜色）。如下图所示。

> V. The Colorimetric Properties of the Spectrum.
>
> By J. GUILD, A.R.C.S., F.Inst.P., F.R.A.S., National Physical Laboratory.
>
> (Communicated by Sir JOSEPH PETAVEL, F.R.S.)
>
> (Received February 19, 1931—Read April 30, 1931.)

The Colorimetric Properties of the Spectrum, J.Guild 等著，1931年

那么这个实验应该这么做：

（1）要有待对比的光谱色（单色光）。

——用单色仪把光谱分离出从红色到紫色的单色光，照在一个空白的反光板或者墙上，得到单色光斑。

（2）要有三原色光，用来混合生成新的光斑，跟单色光的光斑做对比。

> CIE选择了容易获得稳定光源的三个波长：
> - R：700nm（可见光谱的红色的末端）；
> - G：546.1nm（较明显的汞谱线）；
> - B：435.8nm（较明显的汞谱线）。

这三束光可以通过特定装置来改变亮度大小，从而配出不同的颜色。

（3）要让待测单色光和混合光并排放一起，方便对比。

> 这是因为人对同一视场内、并置的色差更敏感。
> 当有色差的两个色块紧挨着放到一起的时候，大部分人都能很容易地分辨出它们的区别。但如果不是同一视场的，就不一定了。什么意思呢？
> 假设颜色A和B是有微弱色差的两种红色，如果并排着放到你面前，问你"这两颜色一不一样？"，你可能会说"不一样"。
> 但如果让你分别看A和B，单凭记忆来分辨，你八成会说"都一样嘛，反正就是红色"。甚至把A和B拿得稍远一点之后（也是同时看），大部分人的分辨能力都下降了（大家可以自行验证一下，这也是一个非常有趣的颜色认知实验）。
> 所以在分辨色差的时候，千万不要相信自己的记性，必须在同一视场中做颜色的并置对比观察。

色彩匹配实验示意图

带负值的色彩匹配实验示意图

（4）要有一个观察腔。

观察腔可以让两个光斑避免外界环境光的干扰，形成一个独立的观察环境。当然还要留下一个观测小孔，让人能看到光斑。观察者从小孔后面观察，是为了严格控制视角大小。因为视角大小也会对颜色的判断有影响。CIE 1931采用的视角标准为2度（匹配人眼的黄斑尺寸）。

同时，还需要用一个黑色的挡板把两个光斑分开，避免投射光线的时候相互干扰。

综上，画成示意图如左图所示。

以上，准备工作如此耗时费力，科学家都发现了什么呢？

（1）首先，大部分的光谱色的确都可以用三色光复现；

写成数学公式就是：X = R+G+B。

（2）一部分光谱色（主要是某些绿色和蓝色），不能简单地用加法复现，但可以用减法复现。

和麦克斯韦的色轮混色实验类似，有的绿色或蓝色需要在待测光一侧加上一些红色，才能和某些蓝色和绿色的原色光匹配。如左图所示。

写成数学公式就是：X+R = G+B。

也就是：X = G+B-R。

总之，这个实验做完以后，我们对颜色的理解又加深了一步：

（1）任意一种光谱都可以拆解成（从380nm到780nm）单色光的组合；

（2）任意一种单色光都可以拆解成三原色光的组合（虽然可能有负值）；

（3）进一步，任意一种颜色都可以拆解成单色光的三原色光的组合；

（4）任意一种组合都只能形成一种颜色。一旦三原色光的配比值确定了，颜色外观也就确定了。

——看起来很厉害的样子，然而这又意味着什么呢？

——不要走开！接下来是见证奇迹的时刻！

以上要点串起来，就意味着，从今以后每一种颜色都可以用RGB组合的（唯一的）配比值来编号了！每一种！每！一！种！

当我们通过测试，得到一个特定颜色的光谱之后，就知道了这个颜色每一个波长的强度值，也就知道了跟它等价的三原色光（RGB）的强度值。

然后把每一个波长上的R全部加起来，就是最终的R的强度值。同理，我们可以得到最终的G和B的强度值。

这样一来，就有了和这个特定的光谱等价的、RGB三原色光的配比值。

这个配比值，就可以用来给颜色编号。

经过归一化处理之后的配比值，就是所谓的色度坐标。

如此一来，自然界中、人眼能分辨的所有颜色，都有了靠谱的名字！它将适配任意一种波形的光谱，理论上可以标定无穷种类的颜色。只要你能分辨出来的颜色，都可以用这个办法命名（编号）。

虽然理论上，用光谱曲线也能对颜色进行（唯一的）描述，但是！从380nm到780nm，足足有400个数据！这样的命名方式是不现实的。

但如果用RGB的配比值来命名，就只需要3个数据（经过归一化之后，只需要2个数据）。这才是真正能用的编码方式。

从瑞典科学家Richard Waller 的《简单色与混合色表》走到这一步，花了三百年时间。希望大家隔着纸张也能感觉到科学家当年的激动。如下图所示。

> 提示　X用来指代某一个待匹配的单色光。
>
> 可能很多人看到数学公式就头晕，不要紧张！整个计算过程都只有加减乘除！

> why？这个问题非常深奥，将放到本节的拓展部分讨论，这里我们先继续。

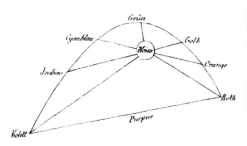

Hypothesized graph of color mixing based on the relative intensities needed to produce white (Helmholtz 1855a, Tafel I, Figure 5).

第4章我们提到麦克斯韦颜色三角形启发了CIE色度图的诞生。其中赫姆霍兹也做出了相当大的贡献，他研究了（单色）对比色生成白色的色光强度比值。然后，把对比色放在白色的两侧。单色光之间的距离越远，波长差异越大。离白点的距离越近，白光中的比值越高。赫姆霍兹的色度图，已经颇具 CIE 1931色度图的神韵。科学发展史上，每一次重要成果的发现都是沿着前人的成果或思想方法的启迪前进的

其实数据从380nm一直到780nm，太长了，只放了个开头……

综上，把每种波长的光的配比值（三刺激值）列成一张表。如下图所示。

λ/nm	CIE-RGB 光谱三刺激值		
	R(λ)	G(λ)	B(λ)
380	0.00003	-0.00001	0.00117
385	0.00005	-0.00002	0.00189
390	0.0001	-0.00004	0.00359
395	0.00017	-0.00007	0.00647
400	0.0003	-0.00014	0.01214
405	0.00047	-0.00022	0.01969
410	0.00084	-0.00041	0.03707
415	0.00139	-0.0007	0.06637
420	0.00211	-0.0011	0.11541
425	0.00266	-0.00143	0.18575
430	0.00218	-0.00119	0.24769

……

CIE1931 RGB标准光谱三刺激值

画出图来，如下所示。

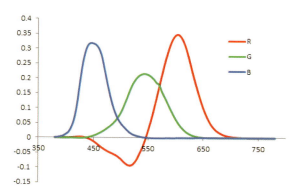

RGB表色系统的光谱三刺激值

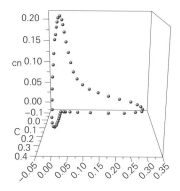

$$r = \frac{R}{R+G+B}$$
$$g = \frac{G}{R+G+B}$$
$$b = \frac{B}{R+G+B}$$

色度坐标 r、g、b 的归一化公式

如果把RGB三刺激值数据在三维空间中显示出来，会是一条曲里拐弯的3D曲线。在没有3D绘图软件的1931年，讨论三维曲线显然是不太方便的。这个时候，当然就应该祭出"归一化"这个数学工具，把数据的三个自由度减少一个自由度，变成只有两个独立坐标的2D数据。这样就可以很方便地画出二维图像，进而在二维空间中更加方便地讨论这个问题

经过归一化处理之后，r+g+b就一定等于1，rgb三个参数里只有两个是独立有效的。这样就可以用r和g很方便地画出光谱色的二维图像了。画出来的二维曲线就是光谱色在CIE 1931 RGB色度图上的轨迹。如下图所示。

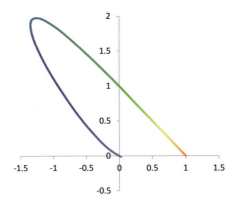

在 r, g 坐标图上的光谱色曲线

这样的二维图，是不是看着比三维图清爽多了？这是对数据进行的一个"降维"处理

当然，这样一来，三刺激值中包含的"强度"信息就完全丢失了，只剩下了相对比值的信息。所以CIE 1931 RGB色度图里只能看出色度（色相、饱和度）的信息，看不出明度。

上图的彩色轨迹，就是从380nm到780nm的单色光在r、g坐标图上画出的轨迹。其中有一大半都落在第二象限，也就是说大部分绿蓝色的单色光都需要负的r值。

这样看着实在是太拧巴了，用起来也很不方便。所以，科学家在此基础上，又进行了一个数学上的坐标变换（坐标从r、g换成了x、y），把图拧过来，让负值全部变成正的。如下图所示。

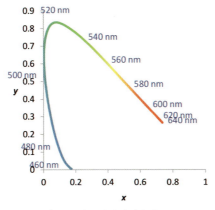

在 x, y 坐标图上的光谱色曲线

OK！这已经非常接近平时看到的CIE 1931 XYZ色度图了。不过这里暂时只画了光谱色的轨迹，剩下的事我们下一节再讨论。

虽然很多人表示CIE色度图晦涩难懂，但这一路看下来你就知道，为了简洁地表述这个问题，科学家们真的已经尽力了！

> PS：可能有人要问，那到底是一个什么样的数学变换呢？
>
> 这是一个线性代数里的坐标变换问题：选择三个新的"原色点"对数据做分量拆分，以方便后续的应用。新的原色点的能量大小被命名为 XYZ（新的三刺激值），它们归一化之后的配比值（色度坐标，相对大小）用小写的 xyz 表示。
>
> 通常说的CIE 1931色度图，一般就是指 XYZ 颜色系统，XYZ 这个物理量被称为"三刺激值"，Y 对应着颜色的物理亮度。将 X、Y、Z 同样进行归一化后得到 x, y, z。x、y 就可以完整的表述颜色的色度（色相、饱和度）信息，因此被称为色度坐标或者色品值。它的横纵坐标轴（色度坐标）是小写的 x、y。在等能白色的情况下，有 $X:Y:Z=1:1:1$。

拓展阅读

一定有充满好奇心、想打破砂锅问到底的同学要问：色彩匹配实验到底为什么会有负值呢？！

这里聊聊作者的个人看法。

之前介绍了赫姆霍兹对人眼的红绿蓝三种视觉细胞的假想曲线。如下图所示。

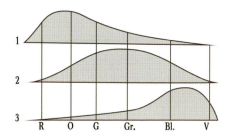

以及现代实验对此的修正。如下图所示。

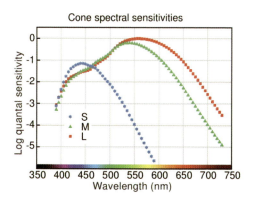

从图上可以看到，其实红绿蓝三种视锥细胞（更严格地说，是对短波段响应的S—型、对中波段响应的M—型以及对长波段响应的L—型），并不是我们一般认为的仅仅针对红绿蓝的窄带响应，它们的工作频段是相互交叠的。

例如，L—型视锥细胞并不只响应红色光，而是对红绿蓝整个波段的光都会有响应，只不过强度有高有低。M—型和S—型也同理。

也就是说，几乎每一个波长的单色光，都会同时引起S—、M—、L—三种视觉细胞的响应。

所有的颜色响应都纠缠在了一起，从这个意义上来说，并没有什么三原色。

现在，让我们从541nm的单色光开始做匹配实验。

三原色光就选三种视觉细胞相应的峰值：441nm、541nm、566nm。

那么就有：

$$（541nm）= k \times（541nm）$$

即，只需要541nm的光即可，441nm和566nm强度为零。k是一个调整强度的系数。

进一步，试着用三原色光来匹配550nm的单色光（541nm往长波长方向移动）。

观察一下上图视觉细胞的响应曲线就知道，550nm和原来541nm的单色光相比，会让M—型视锥细胞的响应值变小，S—型的响应值也变小，而L—型则变大。

于是就需要适当地减小M—型的原色光（541nm），再加上一点L—型的原色光（566nm），同时减去一点S—型的原色光（441nm）。

即：$（550nm）= k \times（541nm）- p \times（541nm）+ m \times（566nm）- n \times（441nm）$

为了防止把大家眼睛看花，简化一下，先把强度系数k去掉，于是有：

$$（550nm）=（541nm）+（566nm）-（441nm）$$

但在一开始，441nm和566nm的强度都为零。所以这里"减去"蓝光是没有物理意义的，只能把它加到（550nm）一侧。即：

$$（550nm）+（441nm）=（541nm）+（566nm）$$

同理，如果是要匹配500nm的光（541nm往短波长方向移动），会让M—、L—型视锥细胞的响应值变小，S—型的响应值则变大。就有：

$$（500nm）+（566nm）=（541nm）+（441nm）$$

因此，不管选择什么样的三原色，不管从哪一个单色光开始做匹配试验，这个"减"的操作都不可避免。

究其根本，这是由视觉细胞响应曲线的形状所决定的。在这个意义上，科学家寻找颜色的"原子"的努力可以说是失败了。但如果给"减"也赋予物理意义，三原色的理论依然有效。

5-2　色度图，如何看？

对三原色色光混色规律的研究，带来了一种全新的色彩体系。

如果你知道怎么看色度图的话，就会发现它有一些非常好用的优点。比如，可以精确地预测加法色的混色结果。即，如果已知两个颜色的光谱数据，就可以用很简单的办法、准确地知道它们混合后地新颜色长什么样。要知道，这可

CIE Lab

是之前人类从未get过的技能点。点开这个技能点之后，色彩学的技能树开始嗖嗖嗖地往上长。

首先，由于颜色混合的线性规律，两个颜色混合后的新颜色，一定位于两者连线之上。

另外，我们已经知道，从380nm到780nm的光谱色在CIE 1931 RGB色度图上的轨迹。如下图所示。

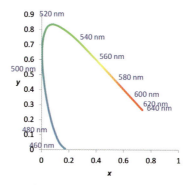

在 x, y 色坐标图上的光谱色曲线

而所有人眼能识别出来的颜色，都由单色光相加而成，因此，连接上图曲线上的任意两点，画出来的线段即为两种光谱色混合生成的所有颜色。把所有的线段画出来，它们所覆盖的范围，就是"人眼能看见的所有颜色"的区域大小。这就是人眼分辨能力的极限。

把这个区域按照对应的颜色填充出来。如下图所示。

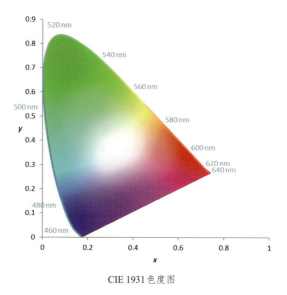

CIE 1931色度图

注意看色度图下面的这条斜着的直线，是380nm和780nm的连线。它构成了色域的另一个边界。不过，上边界的曲线边界，是和单色光一一对应的，而下面边界的这条直线，却没有单色光对应，而是两个光谱色的混合色轨迹。

因为它是红色和蓝色的混合，所以主要是紫色的。这意味着，没有单色光能形成紫色。所有带紫相的颜色：紫蓝色、品红色等，都是蓝色和红色的混合，也就是所谓的"（单色光光谱的）谱外色"。

总之，这样一曲（单色光光谱）一直（红色和蓝色单色光的连线）的线段一合围，圈成一个马蹄形，就是我们通常看到的色度图的样子。注意它的形状：一个凸形的曲面。所以任何两个单色光混合的新颜色，一定在光谱色曲线轨迹和谱外色直线包围的范围之内，绝不会跑到外面去。有的色度图就把色域以外的部分填充为黑色，意思就是"这片儿啥也没有啦"。如下图所示。

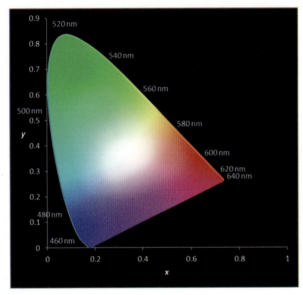

CIE 1931 色度图（黑色背景）

经过CIE的刻意设计，当XYZ三刺激值达到一个均衡状态的时候，就会形成白色。位于（x=0.3333, y=0.3333）位置的点，代表着三原色各占1/3，就是一个理想的等能白光E。

中间这一大片，都是各种不同的白色。也就是饱和度为0的无彩色（可能是黑色，也可能是白色）。其中，除了专门用于理论研究的、假想出来的等能白光E点之外，还有个非常重要的白点：C点。它的全称是CIE标准光源C，相当于中午阳光的颜色。注意看一下左图，光源C和E的位置相隔不远，C略比E的色

温高一点。

C 点的确定，可以帮助我们从色度图上找到颜色的三属性：

（1）色相（主波长）

假设现在有一个颜色点 Q。

由 C 通过 Q 作一直线至光谱轨迹，相交于 S 点，此时就称 Q 颜色的主波长为 S。S 的色相就是 Q 的色相（一个近似，不完全准确）。如下图所示。

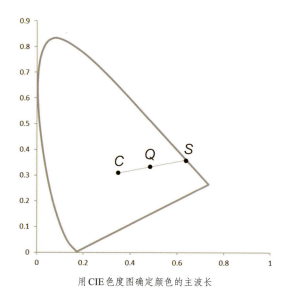

用 CIE 色度图确定颜色的主波长

（2）纯度（饱和度）。

Q 离开 C 点（或者 E 点）、接近光谱轨迹的程度，称为纯度，约等于饱和度。

从图上可以看出，越靠外的颜色点，越接近饱和度最高的光谱色。所以颜色的饱和度是越靠近边界越高，越靠近白点越低。

（3）明度。

至于明度，情况是这样的，色度图是一个二维的图对不对？而色空间是一个三维空间，所以色度图是不包含明度信息的。

也就是说，色度图的坐标，标注的是 RGB 三原色之间的比例，是相对大小，不是绝对大小。白色和黑色对它来说坐标一样，所有低明度的颜色在色度图上都没有。而三刺激值 Y 经过特意设置，携带的正是明度信息，这一点要特别注意。

总结一下，现在我们有了色度图的帮助，原来的很多概念就能得到非常直观的呈现。

5-2-1 色域

我们已经知道，G和B形成的混合色，颜色坐标会在G和B的连线上。反过来说，G和B的连线上所有的颜色，都可以由G和B混合实现。

那如果再添加一个R光，就会在色度图上形成一个三角形对不对？这个三角形里的所有的颜色，都可以通过RGB三色的混合而形成。这，就是RGB加法色的色域。如下图所示。

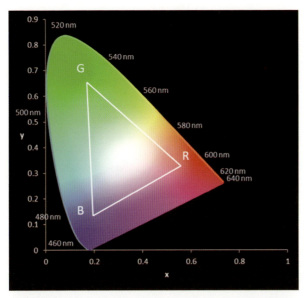

RGB三原色在CIE1931色度图上形成的三角形，就是该RGB显色系统能显示的颜色范围

这个三角形面积越大，能显示的颜色也就越多。

可是，不管如何选择RGB三原色的坐标点，都不可能覆盖整个CIE色域。这就是光谱轨迹的形状所决定的。因此采用三原色混合色生成人眼能看到的所有颜色，从理论上来说就是不可能的。为了让显示器达到更大的色域，只能尽量让RGB三原色的坐标越靠外越好，也就是RGB三原色的饱和度越高越好。

然而，由于材料物理特性的限制，很容易出现一个让人纠结的情况：饱和度提高，亮度就会相应地下降。想要亮度和饱和度同时得到保证，压力就给到成本这边了。所以，一个商用消费类显示器，色域一定是综合考虑饱和度、亮度、成本的折中方案。

还有一种比较另（花）类（钱）扩大色域的方案，就是——增加一个原色，显示器色域的形状从三角形变成四边形。有的特殊设计的显示器会采用这样的方案。如下图所示。

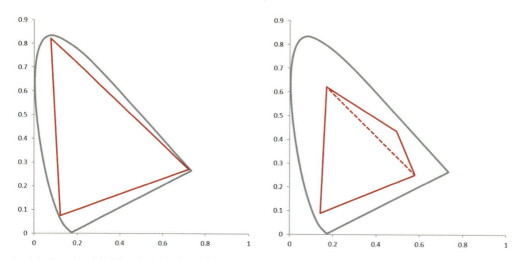

（左）即使选用位于光谱轨迹上的、饱和度最高的三原色，也依然无法覆盖整个人眼色域。（右）如果增加一个额外的原色，显示器的色域就会从三角形变成四边形，能显示的颜色也会更多

另外，RGB三原色的选择是唯一的吗？

让我们来尝试一下。

在色度图上另选出3个不在一条直线上的点，其实只要能形成能把中心白色区域包含进去的三角形，就可以形成不同的色相，同时也能形成白色，以及不同色相与白色的混合色，理论上就可以做三原色。如下图所示。

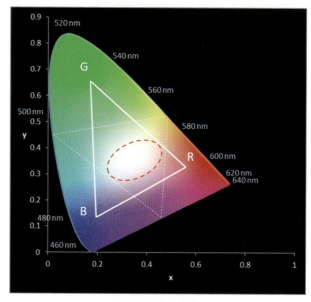

RGB三原色的选择

CIE色度图的中心有一个类似椭圆的区域（用红色虚线标注），就是白色/近白色的区域。

三原色覆盖的范围，一定要大于这个区域。否则某两个原色相加，可能会出现白色，或者是混合出来的新颜色饱和度太低没法看。

大家在图上比划一下就会发现，由于白色区域的形状的限制，不管怎么辗转腾挪，仍然是RGB三原色覆盖的范围更大、更有可能得到饱和度足够大的新颜色。

所以从早期的笨重无比的CRT电视，到等离子电视，到液晶显示屏，到彩色电子纸屏幕，所有采用色光加法色的系统，都无一例外使用了RGB做三原色，就是因为这样可以实现色域的最大化。

由于早期技术的限制，一开始显示器的标准色域并不大。随着近年来显示技术的突飞猛进，显示器色彩标准不断向着"宽色域、广色深、高精度"的方向快速发展，色域面积有了显著的提升。因此，不同时期的RGB主流显示标准采用三原色并不相同。如下图所示。

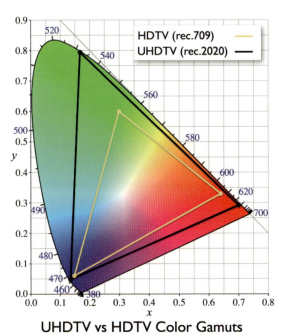

UHDTV vs HDTV Color Gamuts

平时大家最容易见到CIE 1931色度图的时候，就是在挑显示器的时候用来比较色域大小。
图源：dot-color.com

5-2-2 色相环

色相环问题如果在色度图中学习，会更加直观、容易理解：在色度图里画一个圈儿，可不就是色相环么？

色相环可以视为一个简化版的色度图。如下图所示。

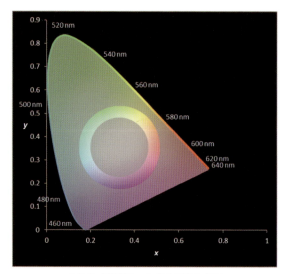

色相环可以视为一个简化版的色度图

5-2-3 互补色

在CIE色度图中，连接红色R和白色E，画一条直线并向R的反方向延伸。青色就正好在这条直线上。这意味着C（青）和R（红）混合，可以形成白色（E），所以C和R是互补色。这也就是为什么我们说色相环上相对180°的颜色是互补色的原因。

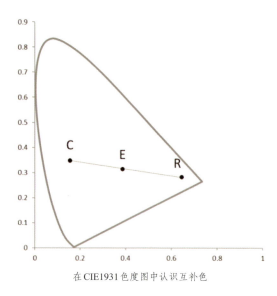

在CIE1931色度图中认识互补色

另外要注意的是，白色其实是一片很大的区域！而不是一个点！

所以互补色其实也不是唯一的，同样也是一片很大的区域，因此大家不用过于纠结具体的数值。

综上，总结一下：

（1）CIE1931色度图标注了所有物理上能实现的颜色的坐标（不含明度信息）；

（2）CIE1931色度图最外圈的曲线是光谱曲线，是从380nm到780nm的所有单色光的坐标的连线；

（3）CIE1931色度图最外圈的直线部分是谱外光（紫红色）的色坐标的连线；

（4）"光谱轨迹+谱外光轨迹"上的颜色，是饱和度最高的颜色；

（5）CIE1931色度图上可以很方便地讨论色域、色相、色温、补色等概念；

5-3 色度图的进化

CIE 1931色度图的制定，极大地推动了色度学的应用和发展。然而，它并不完美，一些"小问题"还考虑得不周到。特别是它色度不均匀的缺点，在一些应用场合下简直让人无法忍受。

所谓的色度不均匀，是指CIE 1931不是一个均匀的色空间。

我们已经知道，孟赛尔体系是一个对色差均匀性特别看重的表色系统，它的颜色点之间的"步长"是一致的。如果把孟赛尔体系的颜色标注在CIE色度图上，如下图所示，看看会发现什么。

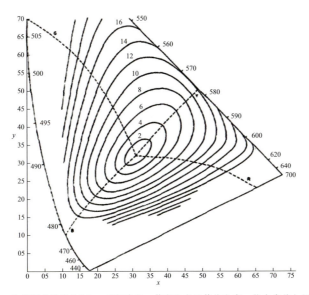

在CIE1931色度图上绘制的Munsell标准色。等高线表示等饱和度，饱和度值如图注所示。虚线对应4种色相：红色、黄色、绿色和蓝色。

来源：RICHARDS W. Opponent-process solutions for uniform Munsell spacing[J/OL]. Journal of the Optical Society of America (1930), 1966, 56(8): 1110-1120

孟塞尔体系的饱和度"等高线"在绿色区域要稀疏一点，而在紫色部分又排得很紧。这就意味着，CIE 1931 色度图不同的区域的色差是不均匀的：同样 y 值相差了 0.2，颜色是绿色的时候看起来就差不多，但颜色是紫色的时候视觉差异就很大。

这样一来，直接比较两个颜色 x 和 y 值的差异，无法判断色差到底是大还是小。换句话说，从 CIE 1931 色度图上很难推导出靠谱的色差公式，大大地限制了它的应用。

于是，CIE 1931 开始了它漫长的升级之旅。

1960 年，在 CIE 1931 的数据基础上，x 和 y 值做了一个数学上的线性变换，得到了一个色度更均匀的色度图：CIE 1960 均匀色度标尺图（uniform chromaticity-scale diagram），简称 CIE UCS 图。色度坐标从 x, y 换成了 u, v。

公式如下所示。

$$u = \frac{U}{U+V+W} = \frac{4X}{X+15Y+3Z}$$

$$u = \frac{V}{U+V+W} = \frac{6Y}{X+15Y+3Z}$$

CIE UCS 的色度坐标 u, v 计算公式

新的色度图 CIE 1960 UCS 如下图所示。

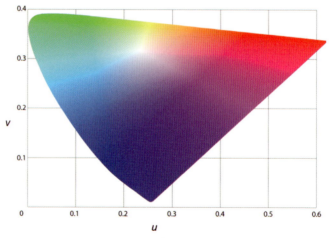

CIE 1960 UCS 色度图。图源：wiki

想象一下，把一张面饼（CIE 1931）扯吧扯吧变形了，就是这种感觉。

进一步，1964 年，为了标注明度信息，进一步把二维的 CIE UCS 色度图扩充到三维色空间，CIE 制定了 CIE1964 均匀色空间（U^*, V^*, W^*）的计算公式。

它的色度坐标有 3 个：明度指数 W^*，色度指数 U^* 和 V^*。

公式如下所示。

$$U^* = 13W^*(u - u_0),$$
$$V^* = 13W^*(v - v_0),$$
$$W^* = 25Y^{1/3} - 17$$

$$u = \frac{U}{U+V+W} = \frac{4X}{X+15Y+3Z}$$
$$v = \frac{V}{U+V+W} = \frac{6Y}{X+15Y+3Z}$$

<center>CIE 1964 $U^*V^*W^*$ 的色度坐标计算公式</center>

CIE $U^*V^*W^*$ 色空间公式中，u, v 是颜色样品的色度坐标，u_0, v_0 是指光源的色度坐标。也就是说，该算法引入了白色光源的白点，作为参考点参与计算。颜色样品和这个参考白点的差异，才最终决定了颜色外观。这是为了反映我们人眼观察颜色的相对性。

同时，CIE 1931 色度图的数据，是在 2° 视场下的测试结果。如果用普通手机的操作距离来计算一下，大约对应着 1cm² 大小的图案。

待测图案的大小会影响人眼对颜色的分辨能力（杆体细胞的参与 + 中央窝黄色素影响）。视角越小，分辨能力越差。而视角达到某个阈值之后，分辨能力就达到最佳值，不会再变高了。所以，1964 年，在发布 CIE UVW 的同时，CIE 也发布了针对 10° 视角的测试数据，称为"CIE 1964 补充标准色度学系统"。如下图所示。

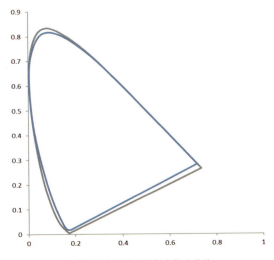

<center>大视角和小视角的数据有较大差异</center>

又过了几年，搞色度学的科学家还不满意，又在 1976 年推出了 CIE $L^*u^*v^*$、Lu'v'、$L^*a^*b^*$、LCH 色空间。直到现在，色度学的探索升级也没有结束。为了解决色貌现象等问题，进一步准确地预测在不同观察条件下的颜色外观，现在又有了新一代的颜色外观模型：CIE CAM02，iCAM 等（CAM=Color Appearance Model）。

总之，在解决问题的过程中，色度坐标经过了多次迭代，符号运用也较为复杂。建议大家在应用实践中，记住其中最为重要的两个"坐标"：

（1）首先应该搞明白的，是本章详细介绍的 CIE 1931 *xy* 色度图。这是目前最常见、应用最广泛的色度图。后续的颜色体系都是在它的基础上的升级。

（2）其次，$L*a*b*$（通常简写为 *Lab*）也是一个在应用中非常重要的颜色空间，第7章我们将对它进行详细解读。

拓展阅读

1. 什么是色貌现象？

答：所谓的色貌现象，就是指不同的观察条件（样品亮度、环境照度、样品周围的颜色等）会改变颜色外观的现象。

比如在下图中，黑色方块中间的灰色色块其实并不真正存在。但由于负后像现象，你会在大脑中"看见"一些甚至在不断移动的灰色色块。如下图所示。

黑色方块中间的灰色色块其实并不真实存在

2. CIE 当时做颜色匹配实验的时候，是怎么测量基数的？会不会它们实验前确定当 rgb 三种光源混合后是白光，那三种颜色的强度就是 1∶1∶1？

答：没错！就是这样！RGB 的实际亮度比为：1∶0000∶4.5967∶0.0601。所以三刺激值是一个按比例换算过的"份数值"，是没有量纲的。

3. 配色实验用 2°视场角和现在 LED 用 10°视场角测试各有啥优缺点？

答：根据《欧司朗：麦克亚当椭圆存瑕疵，10°分 Bin 还原 COB 光品质》一文的阐述，LED 行业用 10°的数据的主要原因在于其对光谱蓝光部分的差异更加敏感，因此对富含蓝光成分的 LED 来说更加准确、适用，所以欧司朗采用了 CIE 1964 补充标准为 LED 做分 Bin。详细情况参见原文。

5-4　麦克亚当圈

上一节我们介绍了 CIE 1931 色度图，以及 CIE 为了让色差均匀而做出的种种努力。一个新的问题就随之而来了：如果要两个物体没有色差，它们的色坐标之差应该控制在多少范围内呢？

"麦克亚当圈"这个概念，就专门讨论这个问题。

这个问题其实略复杂。简单点说，就是，以麦克亚当为代表的科学家，他们针对颜色宽容度做了一系列实验。其结论为，以麦克亚当圈里面的点为中心（目标色），一旦待对比的样品色品坐标超出了圈的范围，将会有99%以上的概率被判定为有色差。如下图所示。

> **颜色宽容度（color tolerance）**
>
> 当我们要复现某一个颜色的时候，要完全准确地复现色度图上的某一个点其实是非常困难的，但在一定的误差（tolerance）范围内的复现则是可行的。在色度图上，人眼感觉不到颜色差异的变化范围，就被称为颜色宽容度。
>
> 对颜色宽容度的研究，是颜色复现工作的重要理论基础。

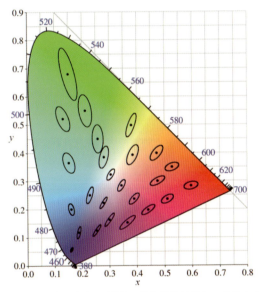

图里的这些圈圈就是所谓的"麦克亚当圈"，因为是椭圆形的，所以也叫麦克亚当椭圆（MacAdam ellipse）。

上图可以告诉我们两件事：

（1）CIE 1931 色空间是一个不均匀的色空间；

（2）人对颜色宽容度的判断，跟我们一般的直觉不同，它并不是一个确定事件，而是一个服从概率分布的随机事件（不能绝对稳定地复现实验结果，而是有波动）。

首先说说第一点：色空间不均匀。

麦克亚当圈在色度图不同的位置大小会不同，这就意味着在不同颜色区域，颜色宽容度是不一样的。比如，绿色部分的圈比较大，而蓝色部分很小。这意味着，在绿色区域，即使 Δx 和 Δy 很大，也可能看起来是差不多的绿。而在蓝

色区域，即便Δx和Δy只有一丢丢，也是不同的蓝色。因此CIE 1931是个不均匀的色空间。

其次，这些圈圈并不是圆，而是椭圆。也就是说，x和y方向上的颜色宽容度也不一样。

并且，有的地方是x方向的宽容度高，有的地方是y方向的宽容度高。因为这些椭圆的方向角也是随位置不同而不同的。

这会带来什么问题呢？

现在假设我们有一个颜色A和颜色B。它们的色品坐标都已经测出来了，那么Δx和Δy都知道了。

如果CIE 1931是个均匀的色空间，那么麦克亚当圈就应该是一个正圆形。假如Δx和Δy在某个阈值范围之内，就可以知道它们看起来应该是一个颜色。反之，两个颜色就是有色差的。

可是，事实上CIE 1931并不均匀。所以即便是我们已经知道颜色A和B的色坐标，它们看起来有没有差别也还是没法确定。

那么我们即便费了很大的劲，使用了昂贵的设备、花费了很多时间，把测量颜色的量化数据精确到小数点后四位，又意义何在呢？

所以，CIE颜色模型一系列的后续发展，主要都是为了解决这个问题。

——一切的一切，就是要让麦克亚当圈从（大小不一致的）椭圆变成（大小一致的）正圆！

下图是从CIE1931xy到CIE1976u'v'的麦克亚当椭圆：虽然还不完美，但确实已经圆了不少。

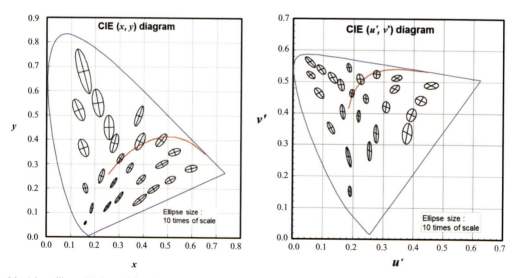

MacAdam ellipses (10 times of the scale) plotted in CIE 1931 (x,y) chromaticity diagram (left) and CIE 1976 (u',v') chromaticity diagram (right).Chromaticity difference specification for light sources，EE Publishers，by Y Ohno and P Blattner, International Commission on Illumination

在均匀的色空间里，更容易得到有效的色差公式。比如现在颜色管理中常见的 L*a*b* 色空间中，颜色1（$L^*_1 a^*_1 b^*_1$）和颜色2（$L^*_2 a^*_2 b^*_2$）之间的色差 ΔE*$_{ab}$（CIE LAB 色差）一般就简单地算一下两点之间的距离就可以了，如下所示。

$$\Delta E^*_{ab} = \sqrt{(L^*_2 - L^*_1)^2 + (a^*_2 - a^*_1)^2 + (b^*_2 - b^*_1)^2}$$

CIE LAB 色差公式

ΔE，读作 Delta E。Δ 是希腊字母，念作 delta，常用来表示"差值"的意思。而这个 E，可能来源于德语的 Empfindung，意思是"感知"。ΔE 即为感知的差异

当然，对色差的计算并不会这么简单就结束。

考虑到麦克亚当圈在 Lab 空间里其实也不是完全的正圆，所以即便是 ΔE 的值都是1（单位NBS），人感受到的色差大小也会略有差异。因此 ΔE*ab 引入了代表椭圆的大小和偏心率的权重函数，升级为 ΔE*cmc（CMC（l:c）色差）。

进一步，由于观察条件的不同，色差的主观感受也不同。因此又引入了代表观察条件的参数因子，色差公式升级为 ΔE*94（CIE 94 色差，1995年公布）。

还有考虑得更细致、参数更多的 ΔE*00（CIE 2000 色差，2000年公布）色差公式等。

所以大家以后看到 ΔE 这个色差参数的时候，还需要留意一下具体用的是哪一个算法。

如果没有特别说明，通常是目前应用最广泛的 ΔE*ab，它的色差单位是 NBS（美国国家标准局的英文缩写，National Bureau of Standards）。——然而并不是所有的色差值单位都是NBS，不同的公式，单位就不一样，不同体系下的色差值也没法简单地换算。

第二点，人对色差感受有随机性。

这一点就更难理解了。让我们深吸一口气，静下心来看。

首先，麦克亚当圈是分阶数的，我们在一般的示意图上看到的麦克亚当圈其实是个五阶的圈，是一阶麦克亚当圈的十倍大！

可是这个"阶"是什么意思呢？

——所谓的一阶，就是统计学上说的标准差。

那这个标准差又是什么意思呢？

简单说就是，色坐标一旦超过这个一阶的圈，会有大概七成（68.3%）的概率被判定为有色差。

简单回顾一下相关统计学的背景知识：

正态分布（Normal distribution），也称"常态分布"，又名高斯分布（Gaussian distribution）。它是应用最广泛的一种连续型分布：大部分的自然现象及人为程序是呈现正态分布的，或是经由转换后可以用正态分布的形式来表现。

若随机变量 x，服从一个位置参数为 μ、尺度参数为 σ 的概率分布，且其概率密度函数如下所示。

$$f(x) = \frac{1}{\sqrt{2\pi}\sigma} \exp\left(-\frac{(x-\mu)^2}{2\sigma2}\right)$$

正态分布函数公式。其中μ为位于分布中心的平均值，σ为指示分布离散程度的标准差

则这个随机变量x就称为"正态随机变量"，也称为"x服从正态分布"。
它的分布曲线呈钟形，因此又被称为"钟形曲线"。如下图所示。

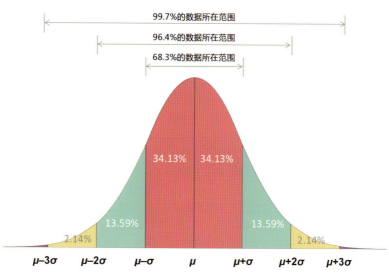

正态分布示意图

在钟形曲线下的区段面积，可用来估计一特定事件发生之累计概率。
当样本值和样本平均值的误差在一个标准差以内时（±），发生的概率为68.3%；而在一个标准差以外的发生概率则为100%−68.3%=31.7%。
以此类推，误差超出标准差的个数越多，概率减少得越迅速。
当样本值和均值的误差在3个以上时，发生概率只有千分之三。
一阶麦克亚当圈中的"一阶"，就是指+/−，即正负两个方向只相差一个标准差（standard deviations）

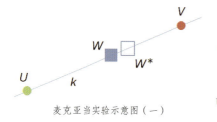

麦克亚当实验示意图（一）

——每一个字好像都能看懂，可是这到底是什么意思呢？
不要着急，让我们先来看一下麦克亚当的实验是怎么做的。如左图所示。
首先，在色度图上选一个待对比的标准颜色W。
然后，在某一个方向上画一条线k，在上面选出两个颜色U和V，这样就可以用适当的方法混合U和V，生成颜色W。
再然后，稍微"干扰"一下U和V的混合条件，改变配比值，从而生成一个和W稍有偏差的新颜色W*（这个偏差方向一定在k线上）。
最后，由参与实验的观察者重新调整U和V的混合条件，使得W*回到W上来。而W*其实并不需要和原来的W完全重合，只要是看起来没有色差就行了，所以最后就得到了和W没有色差的W*。

最后的最后，对比一下 W 和 W* 的色坐标，就可以知道 W 附近的颜色宽容度有多大了。

经过这个试验（以及其他的一系列实验），科学家们发现，颜色宽容度并没有一个明确的边界，因为 W 跟 W* 的数据是这个样子的，如下图所示。

麦克亚当实验示意图（二）。假设 k 线是一条水平线，示意图就是这样 ↑

把 W* 的 x 值画成直方图，就大概长这样（没有原始数据，看个意思），如下图所示。

麦克亚当实验示意图（三）。W* 的色坐标 x 值，会以原色 W 的 x 值为中心左右波动

所以，跟我们一般的直觉不同，人眼对色差的判断，有一定的随机性，应该用统计学的眼光来看待这个问题。

根据正态分布的特点，W* 落在三倍标准差以内的概率高达 99.7%。也就是说，距离 W 点三倍标准差以上（三阶麦克亚当圈以外）的点，几乎百分之百会被判定有色差。因此三倍标准差就被称为恰可察觉差（Just Noticeable Difference，也可译作刚辨差）。

但是！这并不意味着人眼对小于恰可察觉差的颜色感觉不到色差！

我们可以说"色坐标一旦超过三阶的圈，一定会有色差"，但不能说"没超过三阶的圈就不会有色差"。注意这两者的区别！

当 W* 的色坐标误差越来越小时，随着色坐标进入 W 的三阶圈、二阶圈、一阶圈的范围之内，（被判定为）有色差的概率从 99.7% 一路下降，直到 W* 和中心点 W 重合、概率下降为 0 为止。

所以，划重点！即便是色坐标的差值在一个标准差之内，也不一定是没有色差的！虽然概率小，但也不是没有！只要色坐标没有完全重叠，就有被看出

来有色差的可能。

因此，在实际应用中，对色差的管控应该具体情况具体分析，根据具体需求来设置一个合理的色差标准（并没有那种放之四海而皆准的阈值来判定有没有色差）。如下表所示。

表：基于Lab颜色空间的色差程度鉴定表（基于美国国家标准局NBS的色差标准）

色差程度的鉴定	△E
微量	0~0.5
轻微	0.5~1.5
能感觉到	1.5~3.0
明显	3.0~6.0
很大	6.0~12.0
截然不同	12.0以上

在麦克亚当的实验中，选择了25种颜色作为待对比的标准颜色。每一个颜色都进行了多个k线方向的测试。而每一个方向，都进行了50次采样，从而计算出标准差。再把这个标准差的大小以线段长度的形式标注在k线上。最后用一个圈把它们连起来，就是一阶的麦克亚当圈。如下图所示。

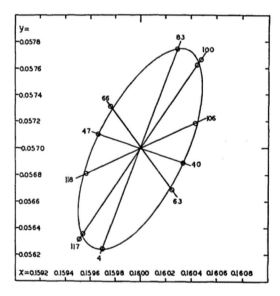

FIG. 23. Standard deviations of chromaticity from point $(x=0.160, y=0.057)$, observer: PGN.

位于$x=0.160$，$y=0.057$处的一阶麦克亚当圈图例。上图的PGN是测试者Perley G. Nutting 的名字缩写，麦克亚当实验的主要数据都来源于他的观察结果。所以我们可以知道，哪怕是同一个观察者，对色差的判断也是有波动的。

来源：MacAdam D L. Visual sensitivities to color differences in daylight[J]. Josa, 1942, 32(5): 247-274

当我们第一眼看到麦克亚当椭圆示意图的时候，可能会有一种错觉：没有

色差的某一个颜色的区域是很大一片。

——然而并不是！

图中是把一阶麦克亚当椭圆放大了10倍的效果图（也就是五阶）。

放大了10倍！

放大了10倍！

放大了10倍！

重要的事情说三遍！

主要是因为一阶的麦克亚当圈实在太小了，放到CIE1931的图里几乎看不出来是个椭圆，讨论起来就有点不方便。

把一阶麦克亚当圈PS到CIE1931色度图里，如下图所示。

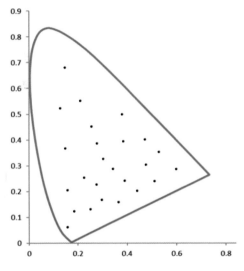

CIE 1931 XYZ色度图中的一阶麦克亚当圈

所以人对色差其实还是非常敏感的，对大多数人而言，在色度图上可以圈出非常非常多不同的颜色！

> 作者的个人体会：在CIE 1931 XYZ色度图中，由于色坐标的数值精确到了小数点后第4位，量级很小。在测量色差的时候，如果两个色坐标相差0.1，从数值上看色差似乎很小，其实不然！
>
> 一阶麦克亚当圈的半径量级大概在0.001上（简化成圆来看）。所以如果两个色坐标之间距离有0.1，按照三阶的刚辨差来算，其实就已经是可识别的色差水平的许多倍了！换句话说，它们之间可能已经能分辨出数十种不同的颜色。
>
> 这里推荐一个小技巧：在CIE1931XYZ系统中讨论色差时，可以把色坐标当做千位数来看，在大脑里假装抹去小数点，比如把0.1234看作1234。色差值在"个位数"的时候，色差通常较轻微。一旦上了"十位数"，产生明显色差的概率会快速上升。这样做可以在实践中对色差保持更高的警惕心。

拓展讨论

DAVID L. MACADAM

人的左眼和右眼对颜色的观察并不同步，双眼同时观察，会给色差判定结果带来额外的波动。所以麦克亚当实验采用的是单眼测试设备（所以下次判定色差样品的时候不妨闭上一只眼试试）。

此外，亮度的变化也会带来色度的变化。因此，麦克亚当（如左图所示）实验中设计了非常复杂的设备，使得在调整色坐标的时候可以自动保持亮度基本不变。

同时，为了避免测试设备带来的系统误差，也颇费了一番工夫。

设备如下图所示。

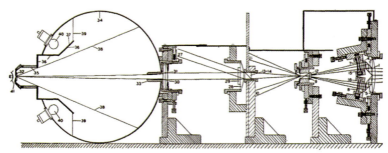

FIG. 2. Vertical cross section of chromaticity discrimination apparatus.

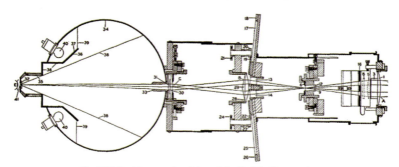

FIG. 3. Horizontal cross section of chromaticity discrimination apparatus.

麦克亚当实验设备的横剖面和纵剖面

来源：MACADAM D L, Visual Sensitivities to Color Differences in Daylight[J/OL]. Journal of the Optical Society of America (1930), 1942, 32(5): 247

过去大家对颜色宽容度的理解，是按"刚辨差"来理解的，大家原以为会有一个明确的阈值来判定色差。但最后研究结果却发现，这个阈值存在不可避免的波动。

由此才慢慢意识到，应该用统计学的眼光来看待这个问题，因为这是一个心理物理量。

最后，标准差代替了阈值，成为表述颜色宽容度的最佳方案。N阶标准差，也成为一种描述色差管理水平的方式。阶数越小，色差管理越严格。如下图所示。

第 5 章
色度学利器·CIE色度图

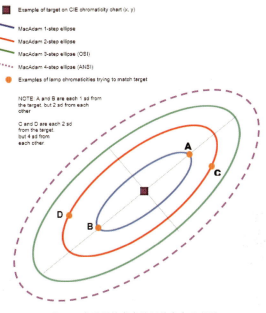

一款LED产品规格书中的四阶麦克亚当圈

所谓的一阶（1—step），对应着+-1 standard deviation（其实一左一右两个方向，这样左右边界之间就差了两个标准差的距离）。两阶对应正负两个标准差。三阶就对应正负三个标准差。依此类推。阶数（Step）越大，圈圈也就越大，判定为有色差的概率就越大。图源：Philips LED产品规格书

5-5 棘手的白色

之所以要专门写这一篇，是因为，大部分人恐怕都没有意识到——
白色是一种非常特殊的颜色！！！

下图中有许多白色。帽子，衣服，显微镜台，纸张，墙。但，这些白，在同样的光照和曝光条件下，其实都是不一样的！仔细分辨一下，白色的衣服最白，明度最高。显微镜的白偏暖，稿纸的白发青。

注意 作者在好几次差点踩到大坑之后，才突然觉悟：白色和其他颜色，根本不是一回事儿！

喜欢白色的产品设计师们，做好掉坑里的心理准备了吗？！

墙壁、栏杆、显微镜、桌面、纸张、白大褂、防尘帽都是白色，但由于材质或光影等条件的不同，每一种白都不一样。

如果你平时注意观察，就会意识到，当我们看到一种饱和度很低、而明度又很高的颜色，就会认为它是白色。特别是，当这样的颜色在其他颜色的映衬之下，你会毫不犹豫认为它是白色。

也就是说，白色其实是一种相对的颜色。如果周围都是黑乎乎的东西，一个明度不那么高的浅灰色，也会被认为是白色。例如右图的"白色"色号其实是#EBEBEB（92%亮度），而不是常见的（100%亮度的）#FFFFFF。如左下图所示。

另外，我们还会对不同照明环境（色温和照度）下的白色内容积累观察经验。当我们处于熟悉的某种光源下，看见某个无色相的、明度高于某个经验值的颜色，就会认为是白色。但其实提取出来的"白色"会被不同色温的灯光渲染出不同的色相，并不一定是"正白色"。如右下图所示。

不是白的"白"：由黑色背景的对比而产生的"白"

中等色温照明环境下的不同的白色物体

背包、杂志、被子，它们的肌理、质地、色坐标都不一样。有没有色差？有。

但是因为他们都符合通常对白色的认知经验，所以都是白色的。

这是普通色温环境中的情况。

如果在高色温或者低色温环境中，这个物体符合对白色的观察经验，我也会认为是白色。如下图所示。

高色温照明环境（冷光）和低色温照明环境（暖光）下的白色物体对比

在上图中，书本纸张的色相、明度差别都如此之大。但是，如果你要问我这些书是什么颜色的，我还是会毫不犹豫地说它们都是白色的。因为它们符合我在"此处"光线条件下的"白色"的经验。

所以，我们对白色的判断是一种综合的、相对的、附带主观经验的行为，白色是一种有很大的"模糊空间"的颜色。

所以，如果把你印象中同样都是白色的东西放到一起（比如白墙+A4纸），再有意识地比较一下，你就会很惊讶地发现，它们之间的色差之大，简直出乎你的意料！

为什么会这样？

人类经过千万年时间的进化，视觉观察能力非常强悍。由于材料种类、物体表面粗糙度、颜料的反射光谱等的不同，造成物体颜色或质地哪怕有一点点的差异，都能被人类十分敏锐地觉察出来。

但与此同时，大脑对物体的归类功能也十分高效。如果不有意识地进行分辨，大脑通常会自动启动识别功能模式：滴！白色！工作结束。

我们再打开色度图来看看。

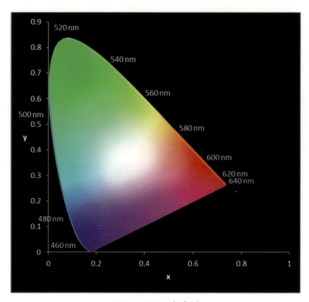

CIE 1931XYZ色度图

在色度图的中心位置，类似椭圆形的这一圈，都是白色。是不是很大一片？比红色的区域还大不少！

想一想我们有多少种红色？所以猜猜我们能识别多少种白色？

白色（广阔的）的模糊空间，给工业设计、显示色彩、影像处理、色差管理带来了很多棘手的问题。

——热身结束，以下开始正式讨论。

5-5-1 工业设计中的白色

如果你是一个搞产品的设计师、工程师，做白色产品的时候一定要非常非常小心！

所有需要做出实物的设计，比如衣服、商品包装、电子产品等，千万不要以为出设计图、规格书的时候写明是白色就可以了！做出来的东西，最好能提前打样，确认一下是不是你想要的白色，不然最后很有可能会欲哭无泪……

白色偏黄？显旧！

白色发青？显脏！

白色偏绿？中毒一样什么鬼！

白色发灰？太山寨！

没有对比，就没有伤害。

来看一下十年前的白色手机和近两年的白色手机的对比，差别就是这么惨烈。如下图所示。

白色电子产品外观的对比（图片均来自网络）

白色产品质感的进步，依赖的是近年来整个行业的进步，并不光是某一个品牌的努力。

在过去，当你想做白色东西的时候，厂家的表情往往是——一个大写的拒绝！

Why？

首先，你很难严格地、明确地向工厂表达你的需求。

一般常见的颜色标准里，白色并不多，不太够用。所以你没法像别的颜色那样，说"我要一个PANTONE 475C的颜色"。

如果你能告诉工厂，我要一个"色坐标在 $x=0.30$, $y=0.35$，误差控制在 $+/-0.02$ 以内，平均反射率在90%以上"的白色，不但不太现实，工厂也往往很难实现。

于是最后往往跟工厂的对话会变成这样：

"我要做个白色。"

"好，有啥要求吗？"

"要那种特别特别白、特别特别干净的白!"

"能不能具体一点?"

"像夏天吃的冰淇淋!冬天里的皑皑白雪!一看就特凉爽的那种白!"

"???"

所以,打样白色的时候最好能手上有样品给厂家参考一下。同样材质的更好,做塑料件就拿个塑料件,做衣服就拿白色的布料。也可以在这个样品的基础上提要求:明度再高一点、色调再偏暖一点、冷一点之类。

不过即使需求很明确,最后也不一定能做到。理想很丰满,现实很骨感。如下图所示。

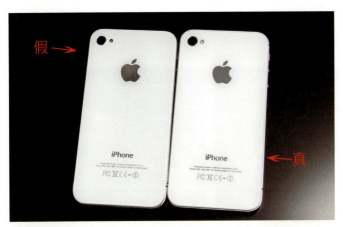

注意看真假iPhone的白色色差。假的iPhone明度要低一点,发灰。图片来自网络

盗版iPhone的目标其实很明确,就是要一个和正版一样的白色呗。那为什么做不到跟正品一样呢?

如果是塑料的外壳材料,可以上漆或者不上漆。如果不上漆,呈色就依靠材料本身的特性。要做出想要的颜色,需要对材料特性和工艺特性有深刻的认识。

PC、PE、PET、注塑、色母粒……材料和工艺的每一个分支,都会对最后的成品效果带来影响,十分依靠生产线的工艺经验。如果没有经验怎么办?就需要反复做实验。

如果靠上漆呈色,也很复杂。不但各个品牌、各个色号的涂料之间特性差异很大,工艺的选择、参数的控制也同样重要。

一件工业产品,从设计稿出图,到实物打样定下最终的颜色,来回折腾个七八遍挺正常。样品花钱是一方面,工期也会被拖长。时间,也是金钱。

另外,白色还有一个涂漆的层数问题。

因为白色是完全靠反射光线来呈色的,跟依靠吸收光线的黑色呈色原理完全不同。如果白色材料的厚度不够,反射光的强度往往就上不去,从而造成白色的明度不够,那么即便最后白色的饱和度和色调都非常正,颜色也会看起来

发"灰",显得很山寨(大家想想白衣服就懂了。如果面料很薄,白衣服就会"透"。如果不动用黑科技,解决这个问题的办法就是把面料加厚)。

于是,白色的漆要想不发灰,就得保证厚度。但也不能一次涂太厚。单次喷漆量太多,容易造成厚度不均匀,导致颜色"花"掉。所以正确的做法是,少量,多次——保证单层的合理厚度,然后多涂几层。

这样一来,工序多了,成本自然也就高了。

成本还只是一方面。

涂层厚了之后,会导致白色的工件比黑色的会厚那么一丢丢。如果是对组装公差要求比较高的场合,这是一个需要考虑的点。

另外,如果你还要做镂空、弄个光效什么的,就还会面临另一个问题:漏光。

比如要做光效的白色键盘。如下图所示。

白色带透光光效的键盘产品。左图为官方产品。右图为玩家DIY产品

由于白色是靠反射光线呈色,所以和其他颜色相比,白色更容易产生透光质感。

如果键帽的白色涂层或者工件的壁不够厚,就吸收不了那么多光线,容易造成漏光:在不该有光的地方也出来光,违背设计意图。

因此,白色带光效的产品往往还需要一层黑色或者灰色的底漆,在该出光的地方留出镂空,才能同时解决"遮光+出光"的需求。

上图中正式产品的光效十分工整,键盘字符之外没有漏光的光斑。这样可以帮助用户正确地读取键盘上的字符。玩家DIY改装的键盘的光效则漏光严重。可以看出,改装前的键帽设计本身并不支持光效。由于缺少遮光工艺的支持,改装后的LED光效处于"野放"状态,主打一个自由自在……

总之,类似的白色产品的灯效,可能需要一层"黑色底漆+多层白色喷漆+文字部分做出镂空",才能妥帖地实现。

这中间还有一个让人头疼的问题:多层印刷的公差。

一般的印刷工艺,比如丝印,公差是比较大的。多次印涂后,镂空处的边界会对不整齐,导致字或者图案变模糊。如下图所示。

单次印刷　　多次叠印

多次叠印容易使图案边缘模糊

这个毛茸茸的质感可真叫强迫症抓狂。要想解决这个问题、得到一个非常整齐的边缘，处理方法一般是用激光把不整齐的地方打掉。工序增加，成本再一次上升。

所以有的工厂会直接说：不了不了，不接白色版本……

等你好不容易找到一家肯做白色的供应商，开工了，样品折腾好了，配方定下来了，开始量产了，新的事儿又来了！

——和别的颜色相比，白色的质量管控压力也很大！

为什么呢？别的颜色，比如黑色，有点脏污根本看不出来好不啦！

而白色呢？有一点点杂质脏污，都会很显眼！就是冬天穿白色羽绒服那种感觉，大家感受一下。

一般喷漆的车间都会按洁净室来管理，就是无尘车间。

工人要穿连体防尘服～

要戴帽子口罩手套～

要有抽风机不停地除尘～

车间打扫得比酒店干净多了～

即便这样，白色产线上依然是一不小心就出废品，毕竟太容易被看出瑕疵了。所以，白色产品的良品率下去了，成本上去了。

综上！对产品设计而言，白色可是个大坑，一不小心你就掉坑里啦！

——向所有为了白色的"好看/干净/通透"而坚持采用白色的设计者致敬。

5-5-2　印刷品的白色

关于印刷品的白色，相对来说更容易理解一些：这不就是纸张本来的颜色么？

是的，印刷品是靠"光线在纸面上反射+被油墨吸收特定颜色的光线"而呈色。如果没有油墨，就会呈现纸张本身的颜色，一般来说就是白色。

印刷行业有专门描述纸张白色的参数：白度。

白度高的纸张，可以反射大部分的光线，才能给油墨的吸收和透射留出足够的光通量，从而使印品墨色鲜艳悦目，视觉效果好。

而白度低的纸张，则会吸收较多的光线，使印品颜色发暗。

用色彩学的语言来描述，纸张的白色就是整个印刷的色空间的"顶点"，它会是印刷品里明度最高的颜色。

这意味着所有能印出来的颜色,明度都会比这个白色颜色"暗"。从理论上来说,要想让印刷品色域大,纸张的白度就应该越高越好(虽然出于环保、成本、护眼等考虑,有时候也会用白度不那么高的纸)。

但,只关注白度这一个参数,也是不够的。

纸张的白度,只是测试纸张对特定波长(457±0.5nm,蓝光)的反射率。而其实380~780nm整个可见光波段的反射谱,都会影响最后印刷品的效果。

白度一样高的纸张,由于整个反射谱不同(即整个可见光波段的反射率不同),纸张就会有微妙的偏黄、偏青等差异,从而连带印刷品也有同样的色偏。如果是白度低的纸张,这个偏色问题会更加严重,因为它"吃掉"的可见光会更多。

因此在印刷品的色差管控中,纸张的管控也是非常重要的一环。在色差一章,我们再继续深入讨论这个问题。

5-5-3 光源的白色

上文讨论了物体的白色。

回顾一下颜色三要素:光源、物体、观察者,里面还有一个重要的因素没有讨论——光源。

我们已经知道,颜色是进入人眼的光在大脑中的响应。那么光源就是所有信号的源头。如果这个源头变了,结果自然会随之发生变化。

红色光线下的所有东西,都会呈现偏红的调子。蓝色光线下的所有东西,都会呈现偏蓝的调子,光源会显著地改变物体的颜色外观。

这件事的奥秘在于,靠反射来显色的物体,呈色原理如下图所示。

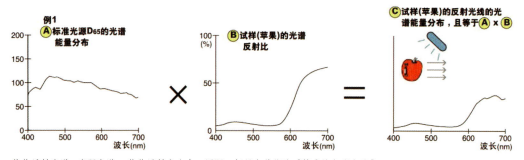

物体反射光谱=光源光谱×物体反射率分布。图源:柯尼卡美能达《精准的色彩交流》

从日常经验来说,你也能直观地感受到,黄昏时的日光跟晴天正午、阴天正午的日光,颜色肯定是不一样的。这叫做日光的时相。

那如果采用人造光源,是不是物体的颜色就可以一样了呢?

嗯?谁跟你说人造光源的颜色都一样了?

卤素灯、节能灯、日光灯、白炽灯、LED灯,它们的谱线差异很大,颜色(色温)也都不一样。同样的东西在不同的光源下,颜色差异可能会很大。不过我们人眼有超强的自动白平衡能力,所以看起来完全感觉不到这一点。但如果是相机拍照,在遇到复杂的光照条件时,有可能会出现严重的白平衡问题,

如下图所示（下一节我们将讨论相机的白平衡问题）。

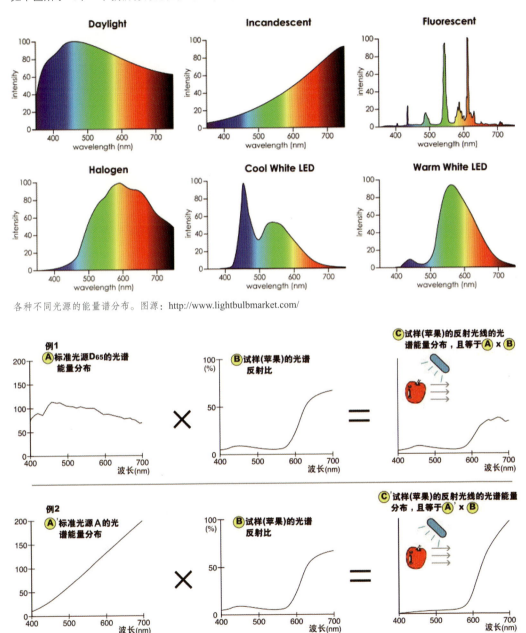

各种不同光源的能量谱分布。图源：http://www.lightbulbmarket.com/

苹果在A光源下比在D65光源下看起来更红。因为A光源本身携带了更多的红光。
图源：柯尼卡美能达《精准的色彩交流》

那如果保证光源的颜色一样，是不是就可以保证颜色的一致性了呢？

不要忘了，还有一种同色异谱现象。即，颜色外观一致，但实际光谱内部却天差地远。如果是同色异谱的光源，虽然光源的色坐标可以一样，但即便照在相同的物体上，物体的颜色也有可能不一致。

所以，复杂的光源条件，会给我们生产上管控颜色带来很大的不便。有时候客户反馈有色差，其实是因为观察条件不同造成的。要管控色差，首先要建立统一、稳定的观察条件。

那么，就用标准灯箱呗！

标准灯箱的意思，就是采用了某种标准光源的灯箱。

标准光源，就是规定了光源的种类、色温的光源。

种类，就是指灯光是卤素灯、白炽灯还是日光灯、LED。这决定了灯光光谱分布的大的特性：是宽带的，还是窄带的，是有一个尖峰还是多个尖峰。

而色温这个概念就得好好说道说道了。

光源的色温

色温这个词，可能你经常会看到、但又充满了疑惑，难道颜色还有温度？

教科书告诉大家："色温"（color temperature），是表示光源光色的尺度，单位为K（开尔文）。

色温是按绝对黑体来定义的，绝对黑体的辐射和光源在可见区的辐射完全相同时，此时黑体的温度就称此光源的色温。

好的，每个字都认识，为什么连起来就看不懂？不要着急，把这句话拆开来一点点地看。

首先，它提到了两个重要概念：绝对黑体和辐射。

绝对黑体是什么？辐射又是什么？好了，不要在意这种细节！（绝对黑体：你说谁是细节，嗯？）这本属于理论物理的研究对象，在对色温的理解中反而不是特别重要，所以这里我们可以简单一点，把绝对黑体理解为白炽灯（热致发光的光源），把辐射简单理解为光源发出来的光。

或者更简单一点，不用管绝对黑体是什么，给它起个名字叫"小黑"好了。

"小黑"是一个发射光的物质，它的光谱和温度高度相关，同时在特定温度下的光谱非常稳定。把"小黑"拿去加热，由于它在不同温度下发射出来的光谱是不同的，颜色也因此而不同。

那么，相同温度下，"小黑"的光谱（颜色）是可以稳定复现的，我们就可以通过温度来推算"小黑"的颜色，也可以通过颜色来倒推温度。

因此，"小黑"的温度就可以像一把尺子一样，用来标定不同颜色（主要是白色）的细微差别：把"小黑"的颜色随着温度的变化在色度图上标出来，就可以画出一道颜色变化的轨迹，这就是所谓的"黑体辐射曲线"，它的数值范围大约为1500~10000，单位为K（热力学温度单位，开尔文）。如下图所示。

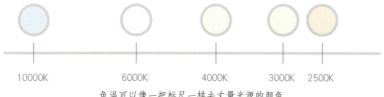

色温可以像一把标尺一样去丈量光源的颜色

CIE 1931xy把从380nm到780nm的光谱曲线简化为两个色坐标x和y来表征颜色,大幅降低了讨论颜色的复杂度。而色温曲线又进一步将光源颜色的x、y值简化为色温指标,对于光源的颜色讨论而言更加简便易用。

可以看到,绝对黑体随着温度升高,颜色会从红色,变化到发黄的白色,再到白色,再到发蓝的白色。它的大部分轨迹都在白色区域。由于它的颜色变化只跟温度有关,而且非常稳定、精确,我们就利用这个特点来对白光进行标号。如下图所示。

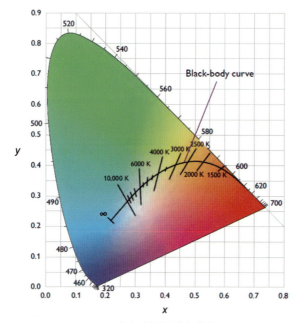

CIE 1931色度图中的黑体辐射曲线

How?

举个例子。

假设一个绝对黑体被加热到5000K,颜色为A。而一个白炽灯的颜色正好就是A,那么我们就可以说,这是一个色温为5000K的白炽灯。

——绝对黑体的温度,就像一套标准色卡一样,把光源的颜色跟它做对比,由此来标定光源的颜色。只不过这套色卡是按温度来编号的。

所以，色温其实是一个针对白色光源的白色进行颜色描述的参数。

这句话的重点有两个：

（1）这是一个表述光源的颜色的参数，跟灯泡摸起来烫不烫不一定有关系！就好比光年是个距离单位，不是时间单位一样，不要被表面现象所迷惑。

（2）通常只针对照明用的"白色"光源！彩色的荧光灯、LED等更适合用色坐标讨论色度特性。

我们已经知道，在不同色温光源下物体的呈色会有很大的变化，甚至对人体的身体节律也有所影响。所以在对颜色要求比较严格时，我们需要对光源的种类和色温都做出限定，才能得到可靠、可复现的观察结论。这就是标准光源箱的作用。这一点我们在后续的色差一章再详细讨论。

在这里，我们先有下面的几个概念就行。

（1）不同白色光源的颜色可能相差很大。

（2）色温是描述光源颜色的重要参数。

（3）色温高的光源，发蓝；色温低的光源，发黄。

5-5-4 显示器的白色

光源的白色会影响所有被照射到的呈色，那么显示器中的白色会影响影像中的颜色吗？

当然会！

将显示器的白色的色坐标在CIE色度图中标注出来，就是一个点，被称为白点（white point）。如下图所示。

白点，是整个RGB色空间的靶心

白点的位置，对显示器最终的颜色表现有举足轻重的作用，在显示器的设计和制造中是一个非常非常重要的参数。白点，是整个RGB色空间的靶心。记住上图这个靶心的形象，可以帮助大家加深对白点概念的印象。

让白点尽量接近目标值，就是显示器校准的主要工作之一。因为它影响的并不光是白色，而是色空间中的大部分颜色。如下图所示。

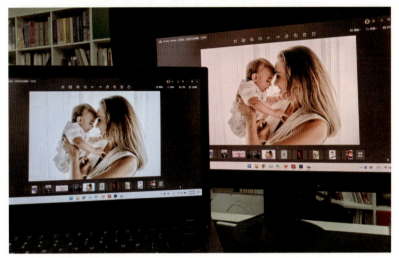

左右两个屏幕的白色明显不同。除了白色外，其实其他颜色也不一样。注意看肤色的差异

But，why？

为了了解清楚这个问题，我们先来复习一下色度学利器——色度图的知识。

我们已经知道，颜色A和颜色B混合，生成的新颜色C，其色坐标一定在A和B的连线上。如下图所示。

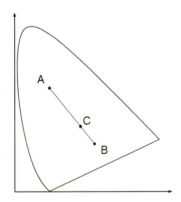

颜色A和颜色B混合生成的新颜色C，其色坐标一定在A和B的连线上

但具体是在哪个位置呢？

——C应该落在跟A和B的强度成反比所分割的位置上。

？？？这是什么意思呢？？？

还是看图说话比较容易懂。如下图所示。

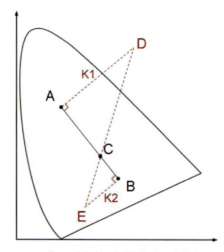

DE和AB的交点，就是新颜色C的位置

我们从AB连线上做两条平行的辅助线段AD和BE，和AB成直角，用红色标注。

AD长度为K1，BE长度为K2。

K1=颜色B的三刺激值之和。

K2=颜色A的三刺激值之和。

DE和AB连线的交点，就是新颜色C的位置。

直观一点讲，这事儿就跟拔河似的：谁的力气大（亮度高），目标点就离谁近。

（我们先有个直观的印象，方便我们讨论下面的问题。）如下图所示。

混色这事儿就跟拔河似的：哪个原色的力气大（亮度高），新颜色就离哪个近

好啦，现在我们知道了，显示器的两个原色混合之后，新颜色一定在它们的连线之上，并且位置和它们的亮度相关。

那么再加上一种颜色呢？

那也一样嘛！

显示器三个原色R、G、B，混合之后的颜色，色品坐标的位置就是这样：R和G混合生成一级间色黄色Y，Y和B混合生成白色W。Y在R和G的连线上，W在Y和B的连线上。如下图所示。

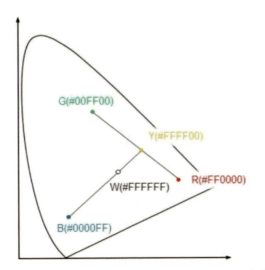 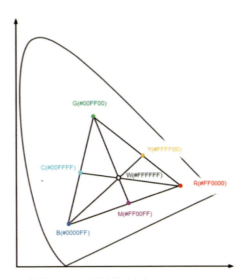

色号为 #FFFFFF 的白色 W，就正好坐落于 RGB 三个原色点和一级间色的连线上

　　打乱这个混合的顺序，也一样。所以色号为 #FFFFFF 的白色，就正好坐落于 RGB 三个原色点和一级间色的连线上。

　　再来更多的颜色之后，虽然大部分颜色的连线不会穿过白点，但是它们之间是相互关联的。这就是由颜色混合的线性特点决定的。

　　画出图来，你就懂了。如下图所示。

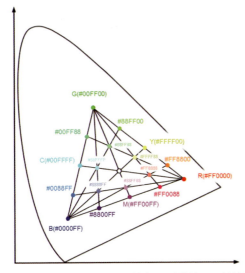

"三原色 + 一级间色 + 二级间色 + 白色"在 CIE 1931 色度图上的位置

　　所以，除了三角形顶点的颜色外，其他颜色的坐标都会随白点的位置"漂移"。

如果白点位置靠上,大部分混合色的位置也会靠上。

如果白点位置靠下,大部分混合色的位置也会靠下。

现在假设有两台显示器,除了白点之外,其他所有的参数都一样。那么把上图的20种颜色依次标注在色度图上,如下图所示。

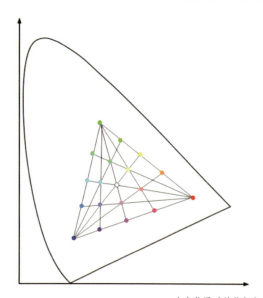 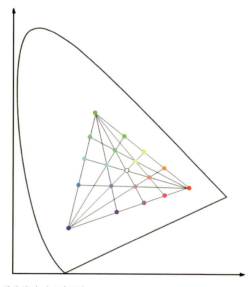

白点位置对其他颜色位置的影响(示意图)

白点偏左,除三原色之外的间色均偏左;白点偏右,间色均偏右。

此外,这个图看起来好像是白点"动"了,所以其他颜色才跟着动了,其实并不。白点的位置是由RGB三原色的光谱功率分布和亮度共同决定的一个结果。同样,三原色的光谱和亮度(以及伽马)才是其他颜色变化的原因。白点的变化是结果,而不是原因。

这里要强调的是,白点的位置和其他颜色的位置是高度相关的。通过白点的位置,我们可以推测出大部分颜色的色偏方向和程度。

如果显示器的白色偏黄,那么几乎所有的颜色,不管是肤色还是灰色,都会偏黄。如果显示器的白色偏绿,其他大部分的颜色也会偏绿。它决定了颜色空间的整体倾向。

因此,显示器对白色的正确还原非常重要。所谓的正确,就是要向某一个标准值看齐。

所有的RGB标准中都会对白点的特性做出严格的规定,如下表所示。

表:不同的RGB颜色标准

RGB色空间标准	白点色温	白点色品坐标
sRGB	6504K(D65)	$x = 0.3127, y = 0.3290$
Adobe RGB	6504K(D65)	$x = 0.3127, y = 0.3290$
prophoto RGB	5000K(D50)	$x = 0.3457, y = 0.3585$
Adobe Wide Gamut RGB	5000K(D50)	$x = 0.3457, y = 0.3585$

但！在实践中，要控制好显示器的白点，其实是一件困难重重的任务。对白点的调试，是终端调试、颜色管理中的重要一环。第7章我们将继续详细讨论这个问题。

5-5-5 摄影中的白色

显示器的任务是对颜色信号进行呈现，影像作品则是由摄录设备采集颜色信号而进行的颜色编码（矩阵）。一个是复现，一个是采集。一出一进，都面临着对白色的正确还原问题。

之前我们已经讨论过，光源的色温变化范围其实是非常大的。但就我们平时的日常经验来说，这种感受并不明显。这是因为我们大脑有个很神奇的功能——超强自动白平衡校准，不同色温的光，你的大脑会自动适应它，除非经过刻意训练，否则很难感觉到光源的色温变化。

但对于相机而言，对光源色温的变化却是非常敏感的。在色温有偏差的情况下，拍出来的照片有可能和人眼中的实景有非常大的偏差。如下图所示。

实际上的光源　　　　你看到的光源　　　　相机看到的光源

相机和人眼观察到的颜色是不一样的

因此，现在的相机也提供了对光源色温自动校准的算法，这就是所谓的"白平衡"功能。就是希望相机能像人一样，排除不同色温的光源的干扰，恢复被摄物"本来"的颜色。

但所有的相机自动白平衡都面临着一个很关键的问题：相机本身并不知道环境光是什么样的，也无从得知被摄物的固有色，所以它很难自行判断到底应该把被摄物体校准成什么颜色。为了解决这个问题，发展出了许多不同类型的自动白平衡算法，以及提供对光源的手动挡位：可以手动选择是光源、白炽灯还是荧光灯，是阴天还是白天。如下图所示。

实际的摄影照明环境可能非常复杂，自动白平衡可能失效，手动选择又不够精准。这时可以从两方面着手解决这个问题：① 改变现场布光条件，用黑旗遮光、特定光源打光的方式获得对摄录设备更"友好"的照明环境；② 用一张标准灰卡来进行光源测试。由于标准灰卡的颜色是固定不变的，因此相机在读到灰卡的颜色后就能反向推导出光源的颜色，从而可以对被摄物进行准确的白平衡校准。

总而言之，相机白平衡的目的，就是要更加合理地还原白色，进而准确地还原画面中的所有颜色。这里面还涉及许多操作技巧，大家可以在摄影相关专著中继续深入学习。

实际摄影照明环境可能非常复杂,面临着多光源混合、多色温混合,甚至大光比的棘手情况。此类条件下,就有可能出现这种bug:稍微变动一下取景角度,照片颜色就发生极大改变。这有很大可能性是由于自动白平衡算法没hold住

第 6 章

鬼神莫测的色差

色差问题，也是在色彩应用实践中经常讨论到的一个重要问题。

有了CIE色度图、Lab颜色空间这样的工具，就可以很方便地在二维图和三维图中精准的标注颜色，从而可以直观、便捷地讨论色差管理的问题。

为什么会有色差呢？能不能完全消灭色差呢？

答案是，不能。处理色差问题，首先要做的也许是放平心态，学会和适当的色差和平共处。从理论上讲，完全消灭色差、做到绝对的零色差几乎是不可能的。色差管理的目标，并不是绝对零色差，而是相对无色差，把色差控制在合理的范围内，符合具体的应用场合需求。

6-1 色差从何而来？

RGB 系统色差

为什么说完全消灭色差是不可能的？

要回答这个问题，首先要搞明白色差从何而来。

色差可以分为两种，一种是同一种系统的色差，另一种是跨系统产生的色差。

同系统下的色差，就是指用同样的呈色系统（显示器，或者印刷品）时出现的色差。比如，即便同样都用显示器看同一张图（RGB加法色），两台不同的显示器往往也会有色差。同样是印刷品，同一个印厂不同产线的成品都有可能不一样。如下图所示。

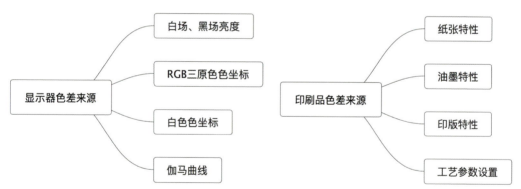

（左）RGB显示器可能的色差来源：亮度、RGB原色色坐标、白点色坐标、伽马曲线设置等；

（右）印刷品可能的色差来源：纸张特性、油墨特性、印版特性、工艺参数设置等。

想要获得丰富多彩的颜色，每一个显色系统从头至尾有多个环节。而每一个环节的引入，都会带入造成色差的新因素。因此，要把所有环节都完全控制住是一个非常困难的任务，或者说性价比过低，没有可量产性。因此，我们应该首先分析主要的色差来源要素，优先解决主要矛盾。

6-1-1 RGB显示器的色差来源

RGB显示器可能的色差来源主要有以下4点：

- 亮度；
- RGB原色色坐标；

- 白点色坐标；
- 伽马曲线的设置。

所以，显示器的调校和校准工作会主要针对以上 4 点展开。控制住了这 4 项要素，就基本控制住了显示器色差。

亮度

亮度对显示器的色差影响是显而易见的。同一台显示器，亮度设置不同自然会有很大的差异。所以在讨论显示器台间差的时候，要在同一个亮度水平下讨论。

不过，人对色相、饱和度的差异更为敏感，对亮度的差异则有较大的适应性，如果不是并置排列、对比观察的情况，在一定程度上不同设备间的亮度差异可以忽略。

此外，一般提到亮度大家都下意识地聚焦于白场亮度，即白画面所达到的最大亮度，它决定了亮度的上限。但对显示效果而言，另一种亮度也非常值得关心——那就是黑场的亮度，也就是黑画面的亮度。它决定了亮度的下限。两者合起来，决定了显示器的对比度和动态范围。

我们平时使用手机或电视时，都有类似的经验：如果环境光很亮，会让显示器玻璃上产生反光，显示内容由此受到干扰，观看效果不佳。因为 RGB 显示器，不管是 CRT、LCD，还是 OLED，它们的表面都是一层玻璃。玻璃反光的特性是：镜面反射高，漫反射低。但漫反射再低，也不是完全没有反射。哪怕带有 AR 涂层的低反射玻璃，在高照度的环境下，反射出来的亮度也是很可观的。如下图所示。

反光的光斑会显著降低对比度，严重干扰显示效果。图源来自网络

我们用数据的方式来感受一下反光对显示效果的影响。

假设一台显示器黑场亮度为 0.5nit，白场亮度 500nit，那么对比度就为 1000∶1。现在，假设把这台显示器放在一个很亮的环境里观察（比如户外）。由于玻璃表面对环境光的反射，黑场和白场都附加了额外的 10nit 亮度。如此一来，对比度就从 1000∶1 迅速下降到 50∶1（510÷10.5 ≈ 50）！显示内容的清晰度将受到极大的干扰。

所以，一味地提升显示器白场亮度并不能解决所有问题，还要想办法压低黑场的亮度。一般来说，OLED 屏幕比 LCD 屏幕的黑场更黑，磨砂质感的屏幕又比镜面质感的屏幕更不容易反光。但磨砂质感过强，也意味着屏幕表面的雾

要点　显示器的黑场亮度参数很重要！黑场亮度值的变动，对显示器对比度的影响比白场更加显著。

遮光罩可以有效减少显示屏的镜面反光

度过高,会使得显示器中原本清晰的线条变得模糊(类似毛玻璃的效果)。因此,消除反光和降低雾度是两个互相矛盾的任务,显示屏表面的磨砂质感需要控制在一个合理的水平。

不管是移动端还是桌面显示器,甚至户外的巨屏显示器,显示屏所面对的光环境其实是非常复杂的。环境光的照度可以在十几到十几万勒克斯之间剧烈变化。而在消除反光这个问题上,显示屏本身的技术能做的其实比较有限,所以黑场的亮度会随着光环境的变化产生明显的变化。在一些对色差要求比较高的场合,必须设定合理稳定的照明环境,并增加遮光罩。如左图所示。

RGB原色

在第5章讲显示器的白色时已提到过,RGB 显示系统的三原色并不唯一。每一种原色,在色度图上并不是一个点,而是一个面。这是因为,RGB 显示器的三原色不但在设计之初会有许多可行的选择方案,在设计工作完成后进入生产环节时,由于材料工艺的限制,三原色的色坐标还会出现波动。这意味着每一台显示器的RGB三原色坐标值都可能不一样。哪怕同样的品牌,同样的工厂,同样的原料,同样的产品线,都有可能不同。这好比在果园种苹果,虽然都是苹果,但世界上并没有真正一模一样的苹果。如下图所示。

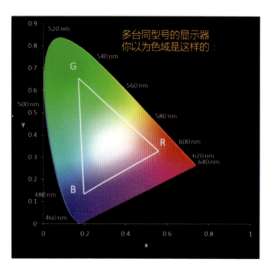
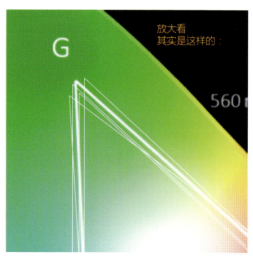

RGB 的原色并不是严格的"点",而是由波动的"点"形成的"面"

三原色的位置不一样,在 CIE 色度图上画出的三角形大小和位置自然也不同,这意味着色域的不重叠,生成的颜色当然也不一样。

这个问题曾经长时间困扰着显示器制造业。不过,经过多年来的技术发展,目前一些显示产品在三原色等典型色的色差控制上,已经达到令人惊叹的水平。0.9JNCD的色差值,意味着色差已经被控制在十分精准的水平。相信随着技术的进一步发展、显示器色差管理成本的下降,将彻底解决消费级显示器的颜色台间差问题。如下图所示。

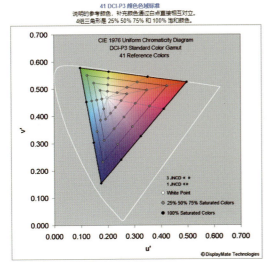

0.9JNCD 的色差值，意味着色差已经被控制在十分精准的水平。数据来源：www.displaymate.com（2021）

白点/灰阶：颜色空间的定海神针

第5章"显示器的白色"一章，已经向大家介绍了显示器白点的重要影响。但只讨论白点，这个问题并没有讨论透彻。因为牵动整个色空间的不仅是白色，而是从白到灰、再到黑的整个无彩色的色阶（以下简称灰阶）。

比如#800000（R128/G0/B0，一个中等亮度的红色）和#008080（R0/G128/B128，中等亮度的绿色＋蓝色）的连线穿过的并不是白点#FFFFFF，而是灰色#808080（R128/G128/B128）。

理论上，所有的白点都应该重合到一起，而所有的灰色色度坐标也都应该和白点重合。这当然也只是理论。如下图所示。

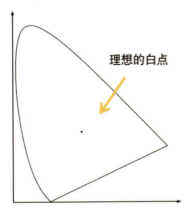
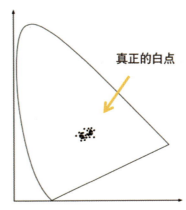

不同显示器的白可能并不是同一个白

用三维图看灰色的色坐标则会更直观。灰阶你以为是这样的：

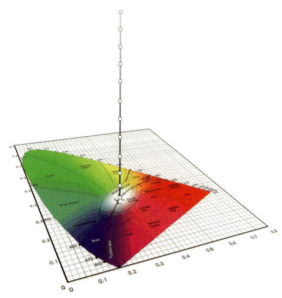

理想的灰阶在三维颜色空间中的排列，应该是一条垂直的线段，按从白到黑、由上至下的顺序排列

其实，可能是这样的：

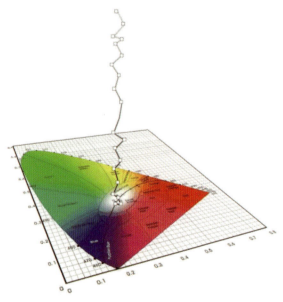

非理想的灰阶在三维颜色空间中的排列，是一条曲曲折折的折线

所以，白点是颜色空间的靶心。而灰阶，则是颜色表现的定海神针。

灰色的偏色，会使不同明度层的颜色一起偏色。灰阶的色度偏移，即为 RGB 颜色空间无彩色中心轴的色度偏移，会给显示器的色准调校带来困难。因此，在对色差要求严格的应用场景中，显示器不但会校准白点，还会严格控制灰阶的色坐标误差。

伽马是个什么马？

伽马不是马！伽马是 γ（希腊字母，读作 gamma）。如下图所示。

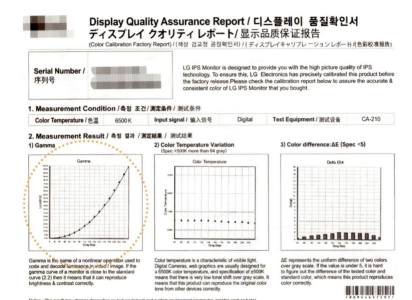

某显示器出厂测试报告，黄圈所示即为伽马曲线

伽马曲线到底是干啥的呢？简单地说，伽马曲线其实是一种"灰阶/亮度曲线"。它规定了从 0 到 255 的所有黑白灰（灰阶）和亮度之间的对应关系，是将（非线性变化的）亮度转换为（线性变化的）明度的桥梁。

我们之前提到过，亮度并不等于明度。亮度是一个物理量，可以用机器测出来。明度则是一种主观的感觉，要靠人来做判断。这个判断具有非线性的特点。

什么意思？

举个例子。

现在，假设显示器最大亮度是 400（单位为 cd/m^2，以下将单位省略），因此白色画面的亮度自然就是 400。

那么，如果手机上显示了一个 50% 的灰色，亮度应该是多少？是 200 吗？

——正确答案是，亮度应该在 80 左右，仅有原亮度的 20% 左右。

这是因为人眼对低亮度的变化更加敏感，对高亮度的变化则不怎么敏感。如下图所示。

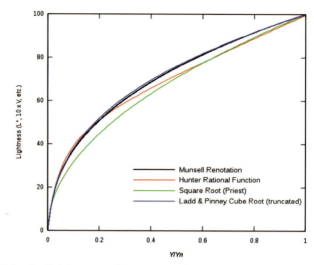

图中横轴的 Y 为三刺激值 X、Y、Z 中的 Y 值（对应着亮度值）。Yn，是视野内亮度最高的白点的 Y 值，即参考白点的 Y 值。采用不同拟合公式，可以得到不同的明度（Lightness）和（Y/Yn）值的关系曲线。

人的心理感受对物理刺激值的非线性响应的特点，在亮度感知、声音感知、重量感知等许多不同的领域都能观察到，这就是韦伯 - 费希纳定律（Weber-Fechner law）等心理物理学研究的探讨内容

从上图可以看到，在低亮度区，一点点的亮度变化都很明显。而在高亮区，则要物理量有很大的变化才能"看"出来区别。

下图是一个亮度从低到高均匀增加的示意图。

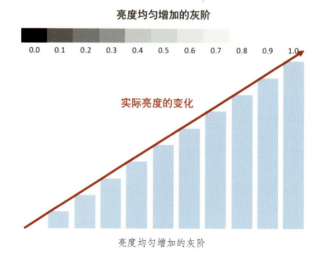

上图的亮度增加是均匀的，每个上升的台阶都一样高。但从主观感受而言，你并不会觉得明度变化是均匀的，而是变亮得太快了，整个灰阶有点"发白"。

原因就在于，此时亮度（物理量）的变化是线性的，但人对明度（心理量）的感知却是非线性的。亮度线性上升后，迅速进入了人眼响应曲线的"高区"，导致画面发白。

当我们对颜色进行编码的时候，当然希望它是一个均匀的色空间。也就是说，颜色变化的步长应该是均匀的，这样才符合我们的直观感受，同时也避免对颜色编号的浪费（对RGB编码系统而言，就是要节约位深资源）。比如孟赛尔系统就是一个步长均匀的颜色空间。

在电脑里也一样。我们也希望RGB色空间是一个均匀的色空间。

比如灰阶255（像素值）是白，127就应该对应中等明度的灰。

同时，从0到255的灰阶像素值，数值每次加1，明度也应该等量地、均匀地上升一个台阶。

为了实现这个目的，就需要让显示器的输入和输出是一个非线性关系，曲线要正好和人眼的响应曲线相反。这样负负得正，最后看在我们眼里就会正好是一个"正常"的、线性的画面如下图所示。

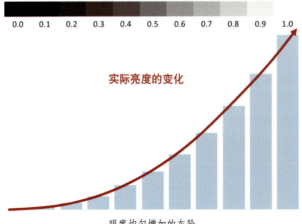

明度均匀增加的灰阶

这条非线性曲线可以大致用 $\gamma=2.2$ 的幂函数来拟合，这条曲线通常被称为伽马曲线（Gamma curve）。

> PS：但它其实不是伽马函数，而是幂函数！它俩不是一回事儿！幂函数方程长这样：
>
> $$V_{out} = AV_{in}^{\gamma}$$
>
> γ 是幂函数的指数。
>
> 所以严格来说，"设置伽马曲线"其实应该叫"设置幂函数曲线的伽马值"。

和我们的一般印象不同，明度是颜色三属性中对画面观感影响最大的因素。同一张图片设置不同伽马值，影调关系会发生非常大的变化。伽马值越大，画面整体颜色越深；伽马值越小，画面整体颜色越浅。如下图所示。

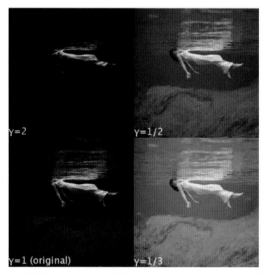

画面颜色的深浅（明度的改变）会极大地影响人对图片的主观感受。γ值越小，画面越发白。γ值越大，画面颜色越深。

显示器的标准伽马设置，越接近人眼对亮度的响应，就越能最大限度地还原人眼对亮度的感知，从而充分利用显示器的动态范围。而显示器的校准工作，就是让显示器的"灰阶/亮度"曲线尽量接近标准设置。如下图所示。

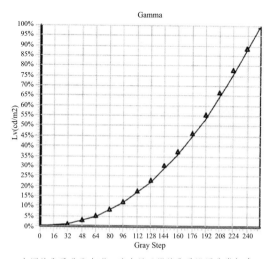

上图的伽马曲线表明：这台显示器的伽马设置非常标准

6-1-2 印刷品的色差来源

印刷品也是色彩设计一个常见的应用载体,也是减法色极有代表性的应用。

很多时候,设计师觉得自己的稿子明明设计的时候看着美美的,一印出来怎么跟在屏幕上看到的不一样呢?和显示器的制造一样,印刷也有多道工艺,印刷品的色差,是印刷过程中典型的质量缺陷之一,主要影响要素有:纸张特性、油墨特性、印版特性、印刷方式、参数设置、车间条件等。

印刷色差

纸张特性

纸张作为印刷油墨的承载物,它的白度、粗糙度、吸水性、表面工艺,都会影响最后印品的颜色。如下图所示。

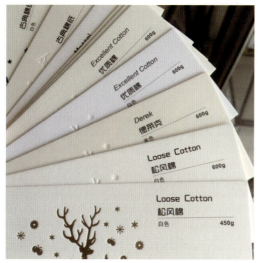

不同的纸张承印效果可能有极大的不同,提前准备好的纸张样册可以直观地展示这些特性差异。上图中的样张中就有几张白度相差较大。图源:taobao.com

1. 白度

和油画类颜料呈色原理不同,印刷油墨是透明的,类似于透明感的水彩颜料,它需要靠底层的纸张反射光线而呈色。如下图所示。

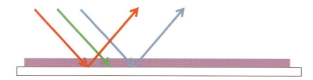

洋红色油墨吸收绿光,反射红光和蓝光

白纸的基底上印上洋红色的油墨,RGB 色光在经过白纸反射后,绿色色光被洋红色油墨吸收,只有红色和蓝色的光反射出来,于是形成洋红色。白度高

的纸张，几乎可以反射全部的色光，才能给油墨的吸收和透射留出足够的光通量，从而使印品墨色鲜艳悦目，视觉效果好。而白度低的纸张，则会吸收较多的色光，使印品颜色发暗。

换言之，如前文所述，纸张的白色就是整个印刷的颜色空间的"顶点"，它会是印刷品里明度最高的颜色。这意味着所有能印出来的颜色，明度都会比这个白色颜色"暗"。

> PS：所以，用牛皮纸、灰卡纸是很难用油墨印出鲜亮色彩的。如果一定要在灰卡纸上印出鲜亮色彩，可以使用专白油墨，先印出一个白色的实地，再印其他颜色的图案。或者选用涂料、颜料、烫金这类不透明的色料。这些都属于特殊印刷的范畴。

2. 粗糙度

纸张的粗糙度也会影响颜色，惊不惊喜？意不意外？

它的影响主要在两个方面：

（1）粗糙的纸张，不容易挂住小网点的油墨（纸张的吸收性）。

比如比较粗糙的新闻纸（报纸），挂网密度就只有100lpi左右，而印高端印刷品的铜版纸挂网密度可以到150lpi。如下表所示。

表：常见加网线数：80、100、120、150、175、200lpi

加网线数	纸张材料	应用场合
80~120	新闻纸	草图、报纸
120~150	胶版纸	杂志、宣传页（最常见）
150~250	铜版纸	精美印刷品

由此，对粗糙的纸而言，网点的物理尺寸较大，难以表现颜色的细腻变化，无法表现精细的过渡色。有点类似于显示器的256色和16M色的效果差异。所以，新闻纸适合印刷对颜色还原度要求不高的报纸。

杂志、宣传页等印刷，则一般会用纸质更细腻、平滑的胶版纸（offset paper）。如果是要求再高一点的画册、高端杂志，就会用表面更光滑的铜版纸（coated paper，在纸芯表面加上一层涂料并轧光，将纸面的纤维缝隙填满，可以承印更细腻的墨点）。而涂料的性质、厚度、均匀性也会进一步影响纸张对油墨的吸收性，所以铜版纸里还有不同的质量等级之分。

（2）粗糙的纸张会由于漫反射的存在，降低印品颜色的饱和度。如下图所示。

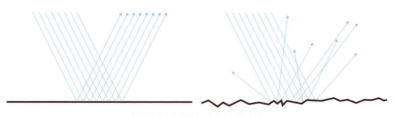

（左）镜面反射与（右）漫反射

镜面反射，是和入射光呈特定角度的反射光。漫反射，则是由于不光滑的表面形成的乱七八糟的反射光。一个表面粗糙的物体，漫反射会给观察者带入更多的（来自物体周围的）环境光，于是物体本身的物体色就被干扰了，通常会饱和度降低，明度增加。如下图所示。

由于漫反射和镜面反射的不同反光特性，黑色的印刷品在上光油的地方一般会更黑。但在对准光源的角度则会更亮

3. 印张的表面处理

一方面，就如上文提到的，反射率的不同会使印刷品通过覆膜、上光、压光等表面处理后，有不同程度的颜色变化。

如果是覆光膜、上UV光油、压光等，就会降低印品的表面粗糙度，增加镜面反射，降低漫反射，提升颜色饱和度。反之，覆亚膜、上亚光油后，印品的漫反射较高，颜色饱和度就稍逊一筹。

覆膜胶、上光油、UV油等材料，一般都含有多种溶剂，因此会对油墨一定的溶解作用，会让墨点"融化"因而"花掉"，甚至产生化学反应。这也会使印品的颜色发生变化。带有涂层的纸张，则会因为涂层配方的不同，渗透、润滑以及和油墨结合的性能都可能有很大不同。

油墨特性

印刷的实质，首先要把油墨以某种方式向承印物的某些特定区域转移。

油墨附着在承印物上之后，从液态的胶状物干燥变为固态的皮膜（墨膜），粘接在承印物的表面，印刷的过程就完成了。所以油墨有4个关键词：颜色、转移、附着、干燥。它的成分，就围绕着这4点做文章。颜色的呈现，需要色料以及将色料溶解的连接料；转移和附着，需要流动性调节剂、表面活性剂；干燥则

需要干燥调节剂。

对油墨的选择，需要根据印刷的目的、承印载体的特点等，选择合适的油墨类型。

例如，一般来说油墨中的颜料颗粒越小，颜色饱和度就越大。但颜料颗粒过小，也会有别的问题。比如其尺寸小过纸张的纤维空隙之后，油墨浸透纸张的速度容易过快，颜料粒子渗入纸张纤维过多，造成最后墨膜的厚度不够，反而降低印品的色饱和度。而颜料颗粒过大，纸张纤维的毛细管作用会过多地吸入连接料，形成对颜料颗粒的"过滤"，使墨膜的油分过多地减少，造成颜料颗粒悬浮于纸面。其结膜干燥后印品缺乏光泽，降低色饱和度，甚至出现易剥落的"粉化"现象。

因此，不同配方的油墨，差异性显著，是控制色差首要考虑的因素之一。

其他生产工艺环节

除了纸张、油墨之外，还有印版、印刷过程、车间条件等影响印刷适性的因素。

比如，油墨容器、调墨刀、印刷刮墨板有没有及时清洗干净（不能残留有不同颜色的油墨）？有没有保证油墨粘度一致，从而保证供墨量大小相同？印刷时刮印速度是否稳定？压力是否相同？

1. 印刷墨层厚度和黏度

适度的印刷墨层是保证印品墨色质量和防止印品黏脏的重要措施。若墨层偏厚，黏度会增加，容易产生拉纸毛，影响印品墨色的均匀度。如果印刷墨层偏薄及油墨黏度不足，印出来的墨色就偏淡，印品视觉效果就差。此外，油墨的黏度也并不是一成不变的。随着印机转动时间的延长或印刷速度加快，摩擦系数增大，油墨温度也将逐渐升高，于是，油墨就会变稀，其黏度也会相应下降。所以，往往开印初期印品墨色较浓，往后就有所变淡，调墨、调机器时必须综合考虑这些情况，以确保成批产品获得相对均衡的印刷墨色。

2. 印刷压力

印版表面不是绝对平整的，纸张表面也不可避免存有细微的凹凸状及厚薄不均情况，所以印刷的时候必须施加一定的压力。若印刷压力不足或不均匀时，版面上印刷墨色必然会出现浓淡不均。压力过大，则容易引起网点扩大等不足。所以，理想的印刷工艺是在"三平"的基础上（即印版面与着墨辊和包衬体间都比较平整而获得良好的接触条件），以较薄的墨层通过均衡的印刷压力的作用，使印品上获得较均匀的墨色。

3. 车间条件

纸张主要原料是天然植物纤维，对水有很强的极性吸附作用。如果车间湿度相对较高，纸张堆放一段时间后，边缘部分吸水伸长，而中间部分没有来得及吸湿，就会产生"荷叶边"现象。反之，如果印刷车间湿度较低，纸张边沿脱湿较快则会产生"紧边"。由于纸边不平，容易引起定位不准，从而影响套印精度。严重的还会出现卷曲、褶皱等不良现象。

另一方面，以多色胶印为例，印刷过程中还会使用润湿液，所以从开始印

刷到印刷结束，纸张的含水量是在不断增加的。每印一色，纸张尺寸都有所变化，增加了套准难度。可以在印刷前对纸张进行吊晾（调湿）处理（将纸张吊晾在晾纸间，对纸张进行提高含水量的预处理，提高尺寸稳定性），并管控好版面水分、车间的温度和湿度。

总之，有许多因素都会影响最后的印刷呈色。如果不做管控，同样的CMYK色号，实际印出来的色彩外观与CMYK标准色谱里相比，会出现各种不同因素造成的波动：不同的印厂之间、同一个印厂不同的机器、同一台机器换个人调试、调试完成后前期印的跟后期印……所有环节都可能产生色差——这就是为什么印刷行业需要做颜色管理。

PS：印厂生产打样的过程中，还应该用统一、稳定的观察条件来检查。比如，用标准光源箱，并指定合理的光源、观察距离、观察角度。否则不同的观察条件会增加定位检查色差来源的难度。

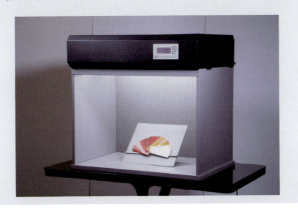

除印刷品之外，所有在实物上着色的产品：注塑、喷涂、印染等等，都会受到物理世界的种种约束，色差的控制也往往成为相关产业的重难点问题。反之，要将物理世界的色彩搬上屏幕，例如以数字化的形式保存、分析艺术品或文物的色彩，也面临着如何从实物色彩向显示色彩精准传递的难题。

因此，我们需要跨媒介的颜色管理系统，完成对同一系统内以及不同系统之间的颜色管理。

6-2　颜色管理到底在管什么？

一说到颜色管理，很多人的内心是拒绝的：什么？颜色不就是颜色吗？颜色还需要管理？那是什么鬼？

其实颜色管理并不是要管理"颜色"，而是要管理"色差"。

——色差无法消除，但可以管理，把它控制在一个可以接受的范围内。

说得更具体一些，是通过管理RGB或者CMYK编码系统和最终的颜色外观之间的关系（这是手段），从而管控色差（这是目的）。

我们已经知道，RGB和CMYK，严格来说并不能算颜色体系。它们有自己

的颜色空间，有自己的编码系统，但它们并不是颜色体系，本质上它们是显色系统的工作指令。

比如RGB色，就是计算机对显示器发出的显色指令，它并不对最后的颜色外观负责。例如，一个叫#FF0000的颜色，我们都知道是红色，但是在不同的显示器上，因为各种原因，它们红得并不一样。所以它们也被叫做和设备有关的颜色系统。

而CIE XYZ系统下的某一个颜色，比如（x=0.34，y=0.31），是直接对颜色外观的定义，因此它们被称为和设备无关的颜色系统。

颜色管理，就基于这样一个简单朴实的想法：如果能把和设备有关的系统的色号，和（与设备无关的）颜色体系色号对应起来，那么就可以在很大程度上避免色差。

举个例子。

某一台电脑A，用的是sRGB色域的显示器，上面显示了一个红色（RGB色号#FF0000），对应的Lab色的色号是（L54/a81/b70）。

而另一台电脑B，用的是Adobe RGB色域的显示器，色域比较大。同样的#FF0000，显示出来会更鲜艳，Lab色号是（L63/a90/b78）。

所以如果没有颜色管理、两台电脑上都显示#FF0000色号，（L54/a81/b70）和（L63/a90/b78）之间妥妥的就是有色差的。

这种情况下，可以通过sRGB的#FF0000的颜色外观Lab色号（L54/a81/b70），找到这个颜色外观对应的Adobe RGB色号：#DA0000。于是电脑A显示#FF0000，电脑B显示#DA0000，就可以获得同样的颜色外观（L54/a81/b70）了。

以上同一种呈色系统（同媒介）的情况，跨媒介的情况也一样。

电脑A上要输出红色#99762e到打印机C上，那么首先找到它对应的Lab色号（L54/a14/b51），然后找到这个Lab色号对应的CMYK色号（C42/M57/Y100/K1）发送给打印机，从而获得没有色差的打印输出。

也就是说，在颜色（色差）管理中，会把Lab色空间当做中转站使用。不管是在RGB之间转换，还是在CMYK和RGB之间转换，都会在Lab里面过一遍。如下图所示。

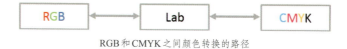

RGB和CMYK之间颜色转换的路径

打个比方。

RGB、CMYK色仅仅是菜谱。最后炒出来的菜是什么味道，其实跟很多因素相关。比如，原材料的产地、新鲜程度，厨师的刀工、火候等。

Lab色，则是给最后端上桌的菜进行主观感受的评判，按"酸甜苦辣软糯香酥"等不同方面进行严格的打分。如果Lab评分一致，菜的味道就应该是一样的。

Lab针对自然界所有存在的颜色进行的编码，1就是1，2就是2。知道Lab色的色坐标，就一定能确定到底是什么颜色。

第 6 章
鬼神莫测的色差

问：为什么不RGB直接转CMYK，而是要在Lab里"过一遍水"呢？
答：好处多多呀。
首先，可以减少计算机工作量。
假设RGB和Lab的对应关系有M种，Lab和CMYK的对应关系有N种。如果RGB和CMYK直接转换，就会产生M*N种组合！计算机表示心好累。
而如果采用Lab作为中介进行转换，就只需要处理M+N种情况，大大减轻了计算量。
不是很容易理解？
来举个栗子。
现在我手上有手机、pad，还有一台笔记本，一台式机，一共4个不同的显示屏。仔细一看，它们的颜色表现都是不一样的！那么这里M=4。
当我要发图给4个不同的印厂印刷的时候，N=4。
如果RGB和CMYK直接转换，理论上需要用到4*4=16个特性文件。但如果中途用Lab转换一次，就只需要RGB、CMYK分别和Lab的对应文件就行可以了，及4+4=8。
M和N的数量越大，节约的工作量越大。
另外，采用Lab做中转站，可以让RGB和CMYK成为独立的工作环节，减少对接工作的复杂性。色彩设计从设计到生产到品控，流程可能非常长，经手人可能来自不同公司、不同部门、不同专业背景。项目也有可能中途改变计划，甚至搁浅一段时间再重启，接口人发生变化。如果直接RGB转CMYK，需要维护信息的时间和精力成本可能比一般预想的要高很多。
如果中间加一层Lab中转，工作就轻松多了。
设计端不需要知道印厂的工作状态，也不需要直接和印厂的技术人员对接。理论上只需要干好自己的事，把RGB到Lab的特性文件配置好，就可以了。从Lab到CMYK这一步工作可以由印厂自己管控，理论上哪怕中途换印厂换设备也无所谓。
此外，Lab色空间色域广，精度高，颜色精度比RGB色和CMYK色高很多，颜色均匀性好，颜色三属性分割清晰，是个技术上非常理想的中转空间。
具体来说，色域广，才能把RGB和CMYK的色空间都装下。
精度高，数量多，才能方便做换算。
我们用钱来打个比方。
RGB是一个以4毛钱为基本单位的货币系统（4毛？这么怪？没错就是这样任性，因为它是二进制的）。
而CMYK是一个以1块钱为基本单位的货币系统。那它们之间怎么兑换呢？怎么样都不凑整对不对？！
而且不管是采用RGB色值，还是CMYK色值来计算，都是没法知道直接两个颜色之间的色差的。
Lab系统，则是一个以1毛钱为基本单位的货币系统。所以，先把RGB的钱换算成Lab的钱数，然后找一个最接近的CMYK的钱数，就容易把RGB换算成CMYK了。
最后（并最重要的是），空间均匀，才能比较色差大小。
如果色空间不均匀，就会出现这种情况：
颜色A和颜色B差了2块钱，A和C相比也差了2块钱。但是C看起来差异却更大。
——色差的数值一样，但主观感受上的差异程度却不同，就是颜色空间不均匀的结果。
进一步，当一个RGB色要往CMYK色转换的时候，如果有两个颜色可选，色差都是2块钱，选哪个？
再进一步，有两个CMYK颜色可选，一个差了2块钱，一个差了3块钱，哪个色差更大？——不知道！所以该选哪个？当然也不知道。
这简直没法玩了有没有？！
所以为了解决这个问题，中转用的色空间必须均匀性好才行（于是CIE Yxy系统出局）。
颜色三属性分割清晰，则可以实现有"偏向性的颜色转换"。比如，我们把颜色转换意图配置为"饱和度"的时候，会优先保证转换为饱和度高的颜色。这样的算法需要通过颜色空间中快速提取色相、明度、饱和度（于是CIE Yu'v'系统出局）。
所以，从颜色空间的均匀性、精准性以及与颜色三属性的相关性出发，Lab都是用于颜色管理较为理想的中转站。
什么是颜色转换意图？参见6-5节。

6-3 颜色管理三大步骤

以上，颜色管理的原理大家都懂了。

但从原理到实际操作还有很多步骤，每一个步骤你可能都会在心里打很多问号：这是什么？怎么选？为啥要选这个不选那个？

排好队，一个一个来看。

一般而言，颜色管理的工作主要包含以下3个步骤：

（1）Calibration：设备校准；

（2）Profile/Characterization：特性化；

（3）Mapping/Conversion：色彩映射/转换。

颜色管理步骤1 Calibration：设备校准

说校准，什么是"准"？

——跟标准一致，就是准。

以显示器的sRGB标准为例，假设所有的显示器的参数都能和sRGB标准保持一致，就能保证所有的显示器之间都没有色差，这将大大简化颜色管理的工作。

当然这样的设想过于理想化，在实践中是很难做到的（例如，RGB显示标准本身也在不断进化中，并不止sRGB一种标准）。但是，可以想办法尽量接近标准。这样让显示器"尽量接近标准"的工作，就叫校准。

另外，机器的性能会随着使用时间的推移，慢慢发生变化。就算一开始和sRGB标准一模一样，时间久了，也难免会有亮度和颜色的"漂移"。所以，一些对色差要求比较严格的场合，设备需要在间隔一段时间后重新校准，为接下来的工作（制作特性文件）做好准备。这就像开车一样，时不时得把车送去保养一下，该紧螺丝的紧螺丝，该换机油的换机油。不管是RGB显示器，还是CMYK印刷机、注塑机、印染车间，都应该合理安排校准工作，让设备一直保持良好的工作状态。

不过，一般RGB显示器在出厂之后只能由用户自己完成校准工作，毕竟显示器没有4S店。所以，用户可以选择专为显示器开发的校色仪来完成这项工作。

> 提示　颜色管理三大步骤横跨好几节，本书用红色加粗进行标记。

6-4 显示器校准的那些小事儿

如下图所示，在一些对色差要求比较严格的应用场景中，为了让显示色彩位于"同一个水平面"、消除显示器的台间差，最理想的办法是对每一台显示器都进行色彩校准，让所有设备向同一个标准看齐。这项工作用肉眼是无法完成的，需要专门的屏幕校色仪的辅助。目前，屏幕校色仪的技术已经较为成熟，普通用户也能很容易地上手操作。

第 6 章
鬼神莫测的色差

作者自用 Spyder4Elite

①：安装光盘。
②：校色仪的底座。方便不用的时候把校色仪放在桌面上，毕竟校色仪主体（探测器）部分长得比较"奇葩"。
③：USB 接口和一个椭圆形配件。这是因为校色仪主体比较重，挂在显示器上会因为自重滑下来，这个配件可以维持另一头的配重，让校色仪主体部分能稳当地挂在显示器上。
④：校色仪主体部分，里面有检测颜色和亮度的滤色片和传感器。

6-4-1 校色仪使用指南

1.准备工作

首先按照操作说明将校色仪与电脑相连接，再安装好程序软件。打开校准程序后，首先迎来一个欢迎界面，它会先问你几个问题：

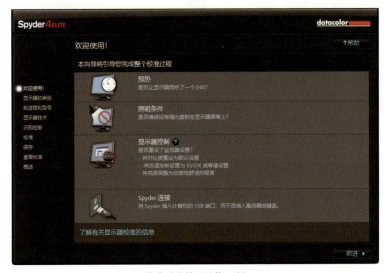

校准引导界面（第1页）

127

第1问，预热：是否让显示器预热了一个小时？

预热提示界面

之所以要确认这一点，是因为大部分光源的光谱与工作温度直接相关，光源的温度（不是色温，就是指用温度计测出来的那个温度）不同，光谱会有所差别。特别是一些大型显示器，开机之后能明显感觉到整台设备在呼呼散热，温度渐渐升高。当它产生的热量和散发的热量获得平衡以后，物理温度就会稳定下来，这时的测量结果才是稳定有效的。

光源稳定温度需要的时间，视具体设备和周围环境的情况而定，这里建议LCD类显示器预热半个小时。

第2问，照明条件：是否确保没有强光直射在显示器屏幕上？

避免强光直射显示器的提示界面

没有经验的同学可能会有点困惑。观看印刷品（依靠反射呈色）要规定环境光条件，这个容易理解。显示器作为自身会发光的设备，为什么也会对环境光有要求呢？

强烈的反光光斑会"洗掉"所有的显示颜色。图来自网络

——如果是这样的光环境，怎么校准显示器都没有用。

前文已有讨论，由于显示器的光泽表面会反光，所以检查室内光线，也是校准的一项重要工作。想要校准显示器的同学，都是对显示器颜色准确性有要求的

同学。这一步，是所有工作的基础，应该在改动显示器的所有设置之前完成。

具体一点，就是：室内光线不能太强——避免反光。并且视野范围内不应该有比显示器的白色更亮的白色。否则眼睛就会适应这个更亮的白色作为参考白点，从而让显示器上的所有图像明度都下降。也不能太弱——太弱了之后，是一个类似黑夜的环境，这时人眼会开启"暗视觉"模式，对颜色的感知和日常光环境下会有所不同。

然后，光源不要直射显示器，会有光斑（耀斑 flare）；也不要把光源放在你的背后，会有投影；另外，显示器周围也不要放乱七八糟的东西，尤其是高亮、高饱和度的东西。由于同时对比现象，这会在你的眼睛里留下互补色的残像，干扰你的工作。

还一点可能被忽略的经验，就是尽量不要在靠窗户边的位置工作：窗边的位置，照明条件主要由户外光线主导。如果你仔细观察就会发现，这个位置的光线条件起伏非常大。从早上到晚上，照度能变动好几倍，遇到刮风打雷下雨这样的极端天气，光线条件更不可捉摸。

一个专业的工作室，画风应该是这样的：

没有窗户，或者用黑色的贴纸把窗户封了，再用灰色的窗帘把黑色的贴纸遮起来，墙面也漆成中等灰色（约20%反射率），环境照度受控，显示器周围不摆放杂物。

一般性的工作，不需要这么严格，那么可以来个简化版的：

用灰色的窗帘把墙和窗户遮起来，桌面上的东西收起来，然后给显示器加个遮光罩。完成日常工作也够用。

最后，不要忘了经常给你的显示器擦擦灰啊！

> PS：所谓的"光线不要太强也不要太弱"到底是什么意思呢？
> 一般应用场景下，笔者个人推荐300lux左右的照度环境比较合适。
> 根据我国的《建筑照明设计标准》GB 50034-2013，普通办公室在0.75m高的水平面上，照度要求为300lux；高档办公室，0.75m水平面，照度500lux。
> sRGB标准制定的viewing 照度标准为200lux。这就是一般办公、家庭里常见的室内照度，办公室可能还会略高一点。
> 也就是说，如果你能比较舒适自如地看书看报，那么照度应该在200~400lux范围内。考虑到目前显示器普遍达到了400+的高亮水平，这样的日常照明环境就已经是一个比较合适的照明条件了。
> 在一些指南里，推荐或要求采用非常低的环境照度，笔者个人对此有不同的意见。低照度环境可以提供一个不被干扰的观察环境，对研发、品控工作而言自然是最优解。但对用户体验来说，却离真实的使用环境有一段不小的距离。
> 环境光会显著地影响显示效果，而"环境光参数+显示器参数"排列组合的可能性非常多，这个问题目前还没有得到充分的研究。所以在实际应用中，调色、设计等以用户为服务对象的工作，更应该去贴近真实的使用场景，尽量还原用户的使用环境：如果是电影作品的调色，就按影院照明标准设置；如果是电视作品的调色，就按起居室照明标准设置；如果是印刷相关工作，就按日常办公照明标准设置。这样一来，校准工作环境和用户使用环境同步，一旦调色等工作出现问题，就可以更容易在开发阶段被发现并解决。

第3问，是否重设了显示器控制？

这一步是检查显示器是否工作在一个"正常"的状态。

什么叫"不正常"的状态呢？比如把亮度调得特别亮，或者特别暗。更或者，一些显示器提供了比较特别的模式，例如"文档"模式、"影院"模式。这些模式可能改变了伽马、白点等基础设置，会影响后续测试的准确性，强行校准会减少灰阶层次或损失亮度。

显示器、操作系统、显卡，这里的每一个环节都可以改变相关设置，从而影响最终的显示效果。所以，在校准之前要先进行确认。如果没有特殊需求，一般点击"恢复出厂设置"即可。

第4问，校色仪是否连接好？

校色设备连接提示界面

这一步好理解，把校色仪连上电脑，Done！

以上，校准的准备工作就完成了，点"前进"，翻页。

2.设置工件

接下来，软件会问你：你的显示器是什么类型的？

> **提示** 色度计一般用滤色片对光谱进行分析。滤色片相当于一个带通滤波器，带宽一般在几十个纳米量级。它对光谱的分解精度不高，但胜在轻巧易用，性价比高，响应速度快。
>
> 分光光度计一般用光栅对光谱进行拆分，拆分精度可以精确到1纳米。优点是精确度高，可以适应各种光源，但体积太大，操作不便，测量耗时也更长。所以分光型光度计更适合工厂研发或生产使用。

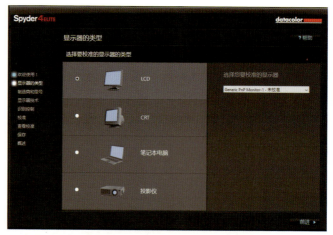

校准引导界面（第2页）。这一步骤推测是因为软件会针对不同的显示器（的光谱特性）进行算法优化，以弥补色度计可能的测量误差

如果你是双屏操作，则可以通过下拉菜单选择具体要校准哪一台屏幕。这一步设置完毕，点击"前进"，翻篇。

显示器选择提示界面

第3页这里会提示选择显示器品牌和型号,如果默认的数据库里没有,可以不做更改直接跳过。

校准引导界面(第3页)

第4页是选择"显示器技术"的提示界面。这是为了确认显示器的色域类型背光类型(光谱特性不同,校色仪优化算法不同)。如果你的显示器是一个宽色域显示器,那么它一般会以 Adobe RGB 或者 DCI-P3 为执行标准,因为这两个标准的色域都比 sRGB 标准更宽。但常规色域则是默认以 sRGB 为标准进行校准,这一步如果选择错误可能会让校色仪产生错误的判断。所以应该根据使用的显示器情况进行选择。

好,继续"前进",翻篇。

校准引导界面(第4页)

第5页"识别控制",要确认你的显示器有哪些可以配置的选项。一般桌面

显示器都可以更改亮度和色温、对比度。选好之后，点"前进"，翻篇。

校准引导界面（第5页）

第6页"校准设置"，用于确认校准目标，光度（即伽马）。默认情况下选择2.2（sRGB标准）。白点，就是白场的色温。默认情况下选择6500K（sRGB，Adobe RGB，NTSC均采用此标准）。亮度设置采用"推荐"配置即可，此时校色仪会根据现场（测量到的）环境照度，更新一个合适的亮度推荐值。除非有特殊要求（比如要把好几台不同的显示器都设置成一样的亮度），这一选项无须改动。

校准引导界面（第6页）

第7页"调整色温预设"，继续提醒你确认显示器硬件的色温设置。这是因

为有一部分显示器不但提供默认的色温档位可选,还可以做更细微的手动调整,但这需要有调白点经验以及用于参考对比的标准白屏幕。对一般用户而言不建议做手动调整,直接把白点校准的工作交给校色仪即可。

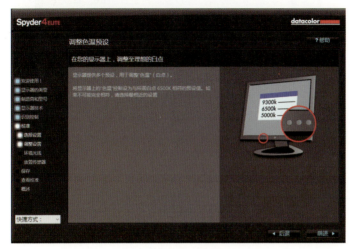

校准引导界面(第7页)

第8页"测量环境光线",校色仪开始测量工作台的照度(校色仪中间的蓝色LED一闪一闪,就说明光线传感器正在工作),以便推荐一个合理的亮度值。这个过程中要避免物品在校色仪的传感器上方晃动,造成误判。

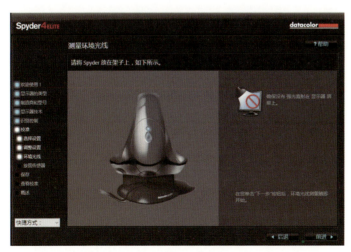

校准引导界面(第8页)

测试完成,结果表明工作台照度比较高,应该把显示器的亮度提高到200cd/m^2上。点击"接受建议设置","前进",翻篇。

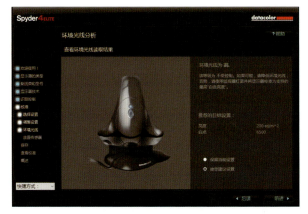

校准引导界面(第9页)

如果不是首次打开校色程序,这里软件可能还会提示选择校准模式。

FullCAL=full calibration

这一档会把所有的测试、校准程序都跑一遍,花的时间最多。如果你从来没有校准过,或者觉得上次校准有点问题(比如校准过程中因为屏保程序跳出来被迫中断、突然停电了、你的猫主子把校色仪蹭掉了之类的),用它。

ReCAL=re-calibration

再次校准。平时的显示器监测可以就用这一选项。有一些随时间变化不大的参数,就不再次测量了,以节省时间。

CheckCAL=check if you need to re-calibration

检查一下你是不是需要再次校准。会快速测一下白场、色域和有限的几个灰阶。如果色坐标没有跑偏,亮度也没有下降,伽马也没有大的变动(在测量的系统误差之内),就说明显示器的工作状态没有发生变化,可以不需要重新校准。这个测试项最少,花的时间也最少。

当界面显示出校色仪的外轮廓线时,就表明前面的准备工作终于全部就绪,可以开始正式的校准了。

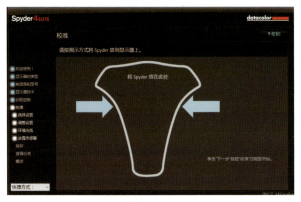

校准引导界面(第10页)

将校色仪放到显示器上指定的位置,点击"下一步",此时校色软件会接管

你的屏幕。显示器开始自动播放测试画面：

①显示白色画面：测量白点、黑点、灰点的亮度、色坐标；

②依次显示 RGB 纯色画面：测量 RGB 三原色亮度色坐标；

③再次显示白色画面：白平衡校准；

④因为白平衡校准会改变初始亮度，所以这里会判断一下显示器亮度是否需要手动调整；

⑤根据需要手动调整好亮度；

⑥依次显示红色的色阶画面：测量红色色阶（抽样测量从 R=0 到 R=255 的纯红色画面，测量不同色阶的红色的亮度，生成红色通道的伽马曲线。当然同时也测量了所有红色的色坐标。时间比较长）；

⑦依次显示绿色的色阶画面：测量绿色色阶（同上，耗时较长）；

⑧依次显示蓝色的色阶画面：测量蓝色色阶（同上，耗时较长）；

⑨依次显示无彩色的色阶画面：测量灰阶（抽样测量从 R0/G0/B0 到 R255/G255/B255 的所有灰色的亮度+色坐标。然后调整 RGB 伽马曲线，以便得到更准确的灰阶。这一步需要的时间很长，是校准里最花时间的环节）；

⑩保存校准文件；

⑪对比一下前后效果；

⑫显示测量结果；

⑬OK，搞定！

> **提示** 校准完成后，显示器特性化的工作也会同步完成。因为在校准的时候，校色仪会测试 RGB 三原色的三刺激值，以及所有色阶和灰阶的三刺激值。根据这些数据，就可以用算法推算出所有 RGB 色号对应的色坐标（Lab 色）。

6-4-2 校色背后的故事

这些操作用文字描写出来占用不少篇幅，但对具体操作来说，程序已经做好自动化，所以其实就是连上校色仪，然后不停地点"前进"就行了！你需要做的工作，其实是确认提前关掉屏保、保证校色仪可以稳定地贴合在屏幕的中心位置，然后坐好不要捣乱，不要走来走去晃来晃去——在整个校准过程中，校色仪如果不小心被碰掉了、移位了、被其他光源干扰了，整个过程就得重新来过。

举个例子：

下面这两台显示器都没被校准过，白点的颜色和亮度都有些不一致。如下图所示。

不同白点的显示器校准示例（校准前）

测一下数据：
- 大显示器的原生白点：$x=0.306$，$y=0.343$；
- 小显示器的原生白点 $x=0.313$，$y=0.346$。

两台显示器都校准白点之后；
- 大显示器的新白点为：$x=0.312$，$y=0.330$；
- 小显示器的新白点为：$x=0.315$，$y=0.3290$。

两台显示器的白点色坐标基本一致了，再来看一下显示效果：（sRGB 标准：$x=0.3127$，$y=0.3290$；）

不同白点的显示器校准示例（校准后）

好多了对不对？那么在这中间都发生了什么？

在校准成功后，校色仪程序会把 ICC 特性文件嵌入 Windows 操作系统的颜色配置中。文件一旦生效，操作系统向两台显示器发送的白色的 RGB 色号，就已经不再是 R255/G255/B255 了，而是另一个色号值，比如 R253/G254/B251，确保新的白色能通过 RGB 配比的改变呈现出更靠近标准的白。

所以这个过程中，白色中的 RGB 不会被满格显示，显示器的整体亮度会略有下降。如果下降得比较厉害，校色仪会提醒你将硬件的亮度档位手动提高，以弥补软件校准带来的亮度损失。

如果只看某一个通道，那么就是某一个单色的色阶被"压缩"了。

看图会更容易理解（以红色为例）：

因软件校准造成的红色色阶的色阶压缩示例

因此，软件校准的白点准确度，是以牺牲色阶的深度和系统的亮度来换取的。

上面的例子中，只对两台显示器做了白点"对齐"，大显示器保留了原生宽色域的设置。如果要将两台显示器完全地"对齐"，大显示器的红绿蓝通道色阶深度和亮度都会被进一步压缩。因此，要获得良好的校准效果的前提是，显示器的原生色域和亮度提供了一定的压缩空间。这也是为什么需要10bit显示器的原因之一：10bit的原生色阶深度，可以为色彩校准可能造成的色阶压缩提供了余量。

> 问：为什么有的显示器在校准之后，显示效果的直观感受反而会下降呢？
>
> 答：出现这样的问题，往往是因为显示器原有的颜色特性距离标准较远。比如原生色域较小，或者RGB原色色坐标距离标准较远，或者亮度的调整余量不足。
>
> 问：从颜色角度，应该如何选择显示器呢？手机屏幕颜色跟电脑显示器，是一个道理吗？
>
> 答：不管是桌面显示器还是手机显示屏，也不管是OLED、液晶、投影或者激光显示技术，虽然从显示原理、分辨率、物理尺寸等方面而言，它们有着极大的不同，但就色彩而言，它们都属于RGB显示系统，呈色原理以及对色彩特性的评价方法都是一致的。
>
> 校色仪在显示器校准过程中所测量的参数，就是显示屏幕的色彩特性（也可以称为光学特性）参数：
>
> 亮度/对比度/RGB三原色色坐标/白点色坐标/伽马曲线。
>
> 显示技术复杂的原理、快速发展的技术更迭状态、众多的光学参数，给大众挑选心仪的设备带来不少困惑。如果对显示色彩的精准度要求较高，大家可以主要锁定一种参数：ΔE。
>
> 随着近年来显示技术的飞速发展，亮度、对比度和视角等参数已得到显著提升，可以说基本已经达到了令人满意的水平。而显示的色彩效果，则在"宽色域、广色深、高精度"等方面持续发力。这在不断发展的显示标准中也得以体现，采用新标准（如DCI-P3、Adobe RGB、Rec.2020等）的设备将能呈现更鲜艳、更多的色彩。而精准的色彩还原能力，则需要对三原色、白点、伽马等一系列的技术参数进行管控，最终体现在显示色与标准色的色差值ΔE中。ΔE越小，色彩还原精准度越高。
>
> 随着用户对色彩精准需求的日益提高，已经有许多品牌的桌面显示器、移动端显示屏对ΔE的管控达到专业级显示器的水平，可以根据需求进行合理选择。

颜色管理步骤2　Profile/Characterization：特性化

在完成校准工作后，设备已经尽量接近了标准状态。而那些尽量接近也还是不能接近的部分怎么办呢？这部分差异就以数据的方式记录下来，作为设备的备注信息供颜色管理系统调用，最后用色彩匹配的方式弥补这部分误差。

这样的备注信息，就存储在后缀为ICC的特性文件中。

如果是携带ICC特性文件的JPG图片，用支持颜色管理的看图软件打开这张图像，就可以根据特性文件给出的线索，修改给显示器发送的RGB色号值，实现在不同显示器上显示（几乎）同样的颜色外观。

也可以通过这个特性文件给出的线索，修改给印刷机发送的CMYK色号值，实现在不同的印刷机上得到（几乎）没有色差的印刷品。

进一步，在支持颜色管理的软件（比如PS）里把RGB和CMYK相互转换的规律配置好，就可以实现不同显色系统之间的、（几乎）没有色差的颜色转换。

目前，大多数的操作系统、浏览器、图像处理软件，都支持进行颜色管理。

自动配置十分丝滑，手动配置又隐藏得十分隐蔽，所以大多时候较难意识到它的存在。

但偶尔，你会惊讶于同一幅图片在不同软件，或者不同终端下的色差：怎么会这样？！

出现这样的问题，往往是因为色彩映射转换规则没有配置好。

颜色管理步骤3　Mapping/Conversion：色彩映射/转换

不管是校准工作的配置信息，还是特性文件的信息，颜色管理系统要正确地调用它们，都需要在软件中做正确的配置。从个人感受来看，这一步的工作其实才是最难理解、最容易出错的部分。

6-5　PS 中如何进行颜色设置

现在，显示器校准好了，特性文件也准备好了，剩下的工作是什么呢？

接下来就应该让特性文件在软件中生效，从而把 RGB 值和 Lab 值关联起来。这一步看着简单，实则不然……

回想当年，第一次启动 Photoshop 7.0 时，Photoshop 会问你：要不要颜色进行配置？

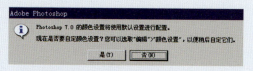

PS 7.0 时期，颜色设置提示是默认打开的

如果点了"是"，接下来就会看到这种让不少人心惊胆战的颜色配置界面：

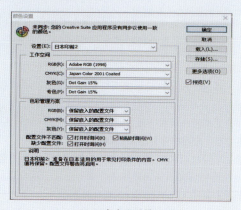

PS 7.0 颜色设置界面

啊这……什么叫工作空间？什么又是色彩管理方案？

如果没有研究过颜色管理的配置方法，是很难看懂这个界面的。所以 PS 的后期版本干脆取消了这个默认提示，有需求的用户得自行手动开启这个界面才行：会用的人自然知道怎么用，就不要给其他无辜的用户增加烦恼了！

"每个解决方案都是下一个问题的来源"。

颜色管理，是为了解决不同设备之间的色差问题。正确地进行特性文件的配置，才能正确地解决色差。这需要细心、耐心，以及对色彩映射原理的充分理解。

6-2节曾详细讨论过显示器系统中进行颜色管理的原理：用改变RGB色号的方式在不同显示器端呈现同样的颜色外观。

那么问题来了，显示器A和显示器B的颜色空间不一样，应该谁去将就谁呢？用A去接近B？还是B去接近A？世界上有成千上万台不同的显示器，又应该谁去将就谁？所以这里有一个隐藏的前提：需要设立一条基线让所有的显示器向它靠拢，这就是显示器的色彩标准。

目前显示器的色彩标准有不同的标准，例如Web端常采用的sRGB、宽色域的Adobe RGB以及DCI-P3等。一条业务线只能执行一个标准。如果你的业务线执行的是sRGB，那么就应该所有的显示器设置都向sRGB对齐，因此PS的"工作空间"就应该设置为sRGB。这意味着sRGB成为所有工作的标准颜色空间，PS将按照sRGB的规则解读颜色，同时颜色管理的工作目标就是所有的色彩效果都向sRGB对齐。如下图所示。

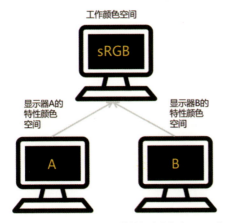

设定了显示器的色彩标准后，就要让显示器的特性颜色空间向sRGB的工作颜色空间靠拢

这样的"对齐"工作，至少有4个不同的对象，它们分别是：

（1）图片的"特性颜色空间"：图片本身也带有特性文件，描述了图片在被创建、编辑、输出的时候，采用了什么样的颜色标准。

（2）PS等图片查看、编辑软件的"工作颜色空间"：这是一个设定出来的标准，它意味着软件将以此为规则进行RGB色号与Lab色值之间的翻译。但现场的显示器并不一定满足这个标准；

（3）操作系统的"颜色描述空间"：Windows或Mac等操作系统也有颜色管理引擎，可以对所有应用软件提供颜色管理功能，也可以向应用软件提供显示器的特性文件，从而让PS等应用软件能够知道当前显示器的颜色参数。

（4）显示器的"特性颜色空间"：这是现场显示器经过校准和特性化后的颜

色空间，它的各种特性已经被校准、测试完毕，参数存储在特性文件里，并被操作系统调用。从而最终实现显示器特性向某个"标准"的对齐。这一信息也可以被PS等具备颜色管理功能的程序（经过操作系统）读取、调用。如下图所示。

当我们讨论颜色配置管理时，实际上有4个管理对象

提示　绿色小标题为案例解读，广泛分布在全书。

Case 1

我们先来讨论最简单的情况：图片是由PS创建的，其特性颜色空间和PS的工作空间、操作系统颜色描述空间一致，均为sRGB。同时显示器也是一个校准过的sRGB。

这是一个非常理想的情况，你不需要做任何额外的操作。

Case 2

再来讨论一个稍微复杂一点的情况：图片是由PS创建的，配置的颜色特性空间为sRGB。同时，实际显示器却是一个P3的显示器。比如你需要用Mac电脑为普遍采用sRGB颜色标准的web端做平面设计，就可能涉及这样的情况。

这时，可以在Mac环境下的PS"颜色配置"中将工作空间设置为"sRGB"，就可以在P3显示器中看到sRGB显示器下的显示效果（需要将"校样颜色"取消掉）。如下图所示。

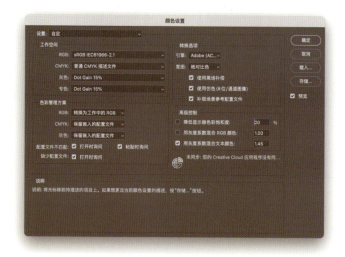

PS的"颜色设置"界面

PS中的"颜色设置"界面专为颜色管理功能而设置，所以搞明白它的设置内容对颜色管理的实施是必要的。

"颜色设置"主要分为四大板块：工作空间、色彩管理方案、转换选项、高级控制。

1.工作空间

其中工作空间定义的是图像中RGB、CMYK等颜色色值与Lab值的对应关系。PS等带有颜色管理功能的软件，会以此为依据，通过改变发送给显示器的实际色号来模拟图像特性文件中描述的颜色外观。

举个例子。

我们以RGB三原色中的绿色原色为例，其色号为"R0 | G255 | B0"。将RGB的工作空间设置为"image P3"时，RGB色号与Lab值的对应关系将按P3标准进行计算，而显示器本身的特性空间即为"image P3"。因此它们之间是1对1的关系。用马Mac电脑自带的数码测色计进行取值，读数为"R0 | G255 | B0"。如下图所示。

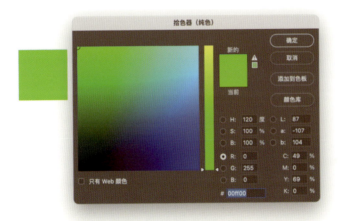

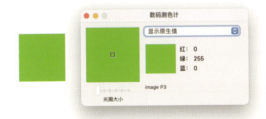

工作空间、显示器特性空间均为"image P3"。此时，PS中编辑用的RGB色号与显示器实际显示的RGB色号是完全一致的。数码测色计下排的小字"image P3"显示的是当前的显示器颜色描述文件

而如果在"指定配置文件"中指定配置文件为"sRGB IEC61966-2.1"，绿

色色块的颜色外观会立刻发生变化。数码测色计中的读数也会变为"R117 | G251 | B76"。这是因为P3标准下的绿色原色比sRGB标准中的绿色饱和度更高,所以需要用P3下的红色、绿色、蓝色的原色混合而生成一个饱和度更低的绿色,去模拟sRGB中的绿色原色的色彩外观。如下图所示。

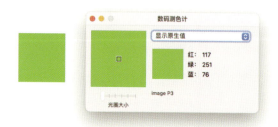

将配置文件设置为"sRGB IEC61966-2.1",此时,显示器实际显示的RGB色号发生了变化,是用image P3下的"R117 | G251 | B76"去模拟sRGB下的"R0 | G255 | B0"的色彩外观

2. 色彩管理方案

如下图所示,当PS打开一个图片,它的颜色特性空间和PS工作空间不一致时,又该怎么办呢?以哪个为准?所以色彩管理方案就是要设置一个规则来处理这样的情况。"转换为工作中的RGB"就是以PS的工作空间为准,"保留嵌入的配置文件"则以图片本身的配置颜色空间为准。

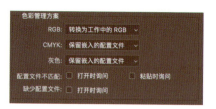

"色彩管理方案"界面

除此之外,如果遇到BMP这样不带颜色配置文件的图片格式,或者在编辑过程中想要更改配置文件,可以启用"颜色配置"下方的两种菜单,对图片的配置文件进行手动修改:"指定配置文件",以及"转换为配置文件"。

"指定配置文件"将以色号为优先,保持色号不变,改变颜色外观。

"转换为配置文件"则会通过改变色号来获得尽量一致的颜色外观。如下图所示。

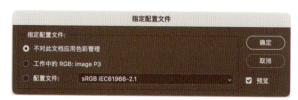

"指定配置文件",改颜色外观,不改色号

"指定配置文件"界面中,"工作中的RGB"提示了当前的工作空间设置。可以和当前工作空间保持一致,也可以在配置文件中另行指派。

在这个界面中,如果RGB配置文件发生变化,颜色外观会随之改变(显示器使用的色号变了),但PS中编辑图片用的RGB色号则不会变化。如下图所示。

"转换为配置文件"界面

"转换为配置文件"中,"源空间"代表目前使用的配置文件,"目标空间"代表要配置的新的特性文件。此例中源空间为sRGB,目标空间为P3。"确定"后原有的图层被合并,图片的颜色外观不会发生变化,但拾色器提取出的(编辑用)色值则发生了改变:是用image P3下的"R117 | G251 | B76"去模拟sRGB下的"R0 | G255 | B0"的色彩外观。如下图所示。

"转换为配置文件"改色号,不改色彩外观

Case 3

这里要讨论的,是最为复杂的情况:需要在不同显色原理的不同设备或终端中,做跨系统的色彩管理。例如,工作空间是sRGB,图片标准为sRGB,显示器特性为P3,输出目标为CMYK。

先来比较一下CMYK系统和RGB系统的在色度图上的色域：

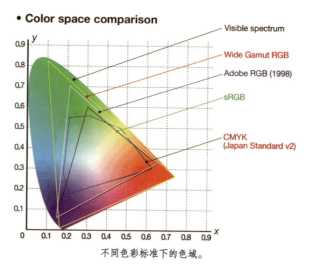

不同色彩标准下的色域。

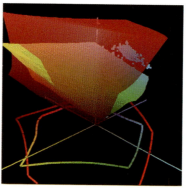

色差不仅来源于色度（chromaticity），还可能来源于明度。这意味着，即便在色度图中色坐标重叠的两个颜色，它们在三维的颜色空间中也是不重合的。上图显示了两个在Lab三维空间中不重合的颜色特性空间。图源：http://www.chromix.com/

　　从色度图上可以直观地看出来，CMYK是一个多边形，和sRGB的三角形，覆盖的区域不一样大。如果是Adobe RGB这样的宽色域向sRGB、CMYK这样较小的色域（向下）兼容的情况，还可以讨论一下无色差转换的可能性。但如果是sRGB和CMYK之间跨系统的颜色转换，由于两者之间存在色域不重合的部分，从原理上讲是不可能不带一点色差互换显示的。

　　sRGB系统的颜色，是用sRGB定义的RGB做颜色混合。然后用其RGB的比例系数来给色域范围内的颜色——标号。那么超出了自己色域范围的颜色，该怎么标号呢？因此，当你用PS做的图，不仅仅是在RGB系统（电脑、手机）上看，而是需要用CMYK系统（打印机、印刷厂）出实物的时候，就要特别注意这一点，尽量不要使用超出CMYK色域范围的颜色。如果确实有溢出部分，

PS 会有相关的警示标示提醒。

3. 转换选项

同时，PS 提供了不同的颜色转换算法，尽量减少跨系统转换的色差，这就是"颜色配置"界面中所谓的"转换选项"。如右图所示。

"引擎"选项可以选择来源于不同公司的算法，"意图"选项则可以在"绝对比色""相对比色""可感知""饱和度"中做选择。

"绝对比色"是一种最简单的方案：不管三七二十一，直接转换成色差 $\varDelta E$ 最小的颜色。

"颜色配置"中的"转换选项"

以 Adobe RGB 向 sRGB 转换为例，Adobe RGB 和 sRGB 重合的部分颜色，就一五一十地原样转换。而 Adobe RGB 多出来的部分，就压缩到 sRGB 色域的边缘。

但这个办法，对白点不重合的色彩标准不太友好。比如，从 RGB 到 CMYK 就会造成一些问题。因为 CMYK 的白色标准大都为 5000K，白点要比大多数 RGB 屏幕的 6500K 标准偏黄一些。如此一来，如果要把显示器上的 RGB 图像印刷出来的话，所有的白色部分都需要全部铺上一层青色，以适配原 RGB 标准下更蓝一点的白点。这意味着，即便是一个白画面，在切换为 CMYK 模式后会强行加印一层 C 版甚至是 M 版。

——日常工作这么干是不是太不合理了？ 确实。又费劲又浪费油墨，而且白白损失了印刷品的动态范围（白点的亮度被硬生生地拉下来不少）。既然人眼可以自动适应不同的白点，那么我们为什么非要揪着绝对色坐标不放呢？完全可以将就纸张原来的白色，同时再现其他颜色和白色的相对关系就可以了。这就是所谓的"相对比色"。

> 提示 绝对色度再现意图主要是为打样而设计，目的是要在另外的打样设备上模拟出最终输出设备的复制效果。类似为一种测试模式，供工程师调校设备时使用。

以"相对比色"为转换意图时，从 RGB 到 CMYK 的转换不会强行统一白点，而是以各自的白点为基础进行转换。在两个色空间重叠部分的颜色，Lab 值会随白点的变化而发生整体的"平移"。

"相对比色"是一个很常用的再现意图，在大部分情况下，都可以得到让人满意的结果。但它还有一个不足，就是有可能会损失原图像的层次感（损失色阶）。

而"可感知"则是把源色空间的颜色，按比例"压缩"后再映射到目标色空间里面，从而最大程度地保留图像的层次感（不损失色阶）。当然，这个过程中不可避免地损失了颜色再现的准确性。

许多教程都推荐"相对比色"和"可感知的"这两种再现意图。"可感知的"最大程度地保留了图像的层次感与渐变色之间的细腻过渡，但几乎所有原有的颜色外观都不能被保留。"相对比色"的层次感略受影响，但对色域重叠部分的颜色而言转换会更加准确，大部分的原有颜色都会被保留下来。因此，如果需要转换的两个色域差异比较大，推荐用"可感知"，这样不容易出现色带、色斑等过渡色不流畅的现象。如果两个色域本来就比较接近，则推荐"相对比色"。

最后，"饱和度"模式侧重还原的是颜色的饱和度，而不太关心颜色的准确性。它把原设备色空间中最饱和的颜色映射到目标设备中最饱和的颜色上去。这种方法较适合于各种图表和标识类型图像的颜色复制，比如地图、商业报告、UI 界面。

4.高级控制

"颜色配置"中的"高级控制"

提示 该操作只影响屏幕上的显示效果,并不会影响图像数据本身。打印或导出图像时,图像的原始色彩仍然会被保留。

如左图所示,勾选"降低显示器色彩饱和度"选项后,会在显示器上按指定比例降低色彩饱和度。这个功能可以在窄色域显示器中以一种"草图"的方式来预览宽色域图像。此外,有些输出设备色域有限,但又没有做特征化,无法配置ICC文件,也可以通过这个功能来快速模拟输出效果。这个选项一般无需操作,最好是有确定的需求再做改动。

"用灰度系数混合RGB颜色"会影响图层混合模式、调整图层不透明度或填充百分比的调整效果。理论上说"灰度系1.00"产生的混合效果更自然,可以勾选。不过,因为默认不勾选,所以打开之后会和平时的"手感"不同,也许需要适应一下。是否启用这个选项,可以根据具体需求来决定。

同理,当文本图层与其他图层使用图层混合模式(如正常、叠加、柔光等)进行混合时,勾选"用灰度系数混合文本颜色"的效果会更真实、舒适。因此系统默认此项为勾选状态,一般无需改动。

拓展讨论 1

在PS的拾色器中,可以直观地看到不同颜色设置对RGB和Lab,以及RGB和CMYK之间的转换规则的影响。

例如,将工作空间中RGB设置为"sRGB IEC61966 2.1"时,RGB色号与Lab值的对应关系将按sRGB标准进行计算。拾色器中RGB三原色中的红色"R255 | G0 | B0"对应着的Lab值为"L:54 | a:81 | b:70"。而如果将工作空间设置为"RGB:Adobe RGB(1998)"时,"R255 | G0 | B0"对应的Lab值则变为了"L:63 | a:90 | b:78",比sRGB标准下更红、更亮。与此同时,由于Lab色值及颜色外观发生了变化,对应的CMYK色号也随之变动,从"C:0 | M:73 | Y:77 | K:0"变为"C:0 | M:61 | Y:61 | K:0"。如下图所示。

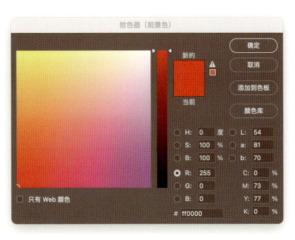

"sRGB"工作空间+配置文件下的拾色器界面

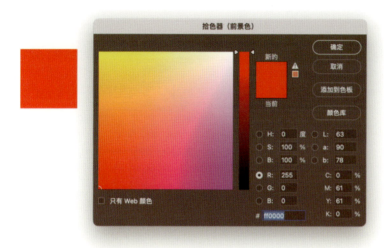

"Adobe RGB"工作空间+配置文件下的拾色器界面

同样，如果更改了工作空间中CMYK标准的配置，Lab和CMYK色号之间的对应关系也就发生了变化，这也会随之体现在拾色器中的色值中。

拓展讨论 2

在Windows和iOS操作系统中，都有颜色管理功能模块。

在Windows系统中，颜色特性文件需要被操作系统正确地引用，才能让显示器的校准工作真正生效。这时，PS等应用软件才能知道实际显示器的特性颜色空间长什么样子，从而使"校样设置"等效果更加准确。

对iOS系统而言，由于在系统设计之初就对色彩管理问题极为重视，从硬件的色差管控到软件的环境配置，iOS可以说都走在了行业前沿。由于苹果系统的软硬件通常紧密地结合在一起（而不像Windows设备的机箱和显示器可以分开购买），所以一般无需用户自行配置，就可以提供稳定的颜色管理性能，对于普通用户而言十分友好。

例如，在进入宽色域时代后，由于色域面积的显著变化，不同色域显示器之间的色彩管理因此显得更加必要。在这一问题上，iOS首先将显示器硬件的色彩标准限制为两种：标准色域（sRGB）与宽色域（DCI-P3），这大大简化了色彩管理的复杂度（不需要同时兼容多个标准）。进一步，在iOS环境下的APP等开发过程中，只需要设置"是否支持宽色域"即可。针对标准色域开发的内容，在宽色域显示器中会被自动适配（保持色彩外观不变）。而针对宽色域开发的素材，则会自动生成标准色域的衍生素材。最后，再由APP Store根据用户机型分发交付合适的素材。这套简洁的流程显著减少了开发者的工作量与难度，同时也使程序文件大小更小、用户体验更加"丝滑"。如下图所示。

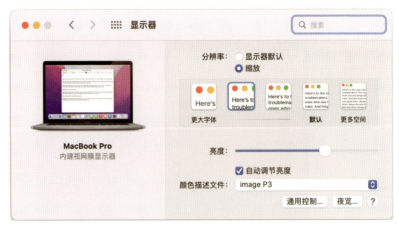

MacBook Pro有内置的屏幕校准文件,并可以在"颜色描述文件"中选择不同的显示标准,从而模拟不同颜色标准下的颜色外观

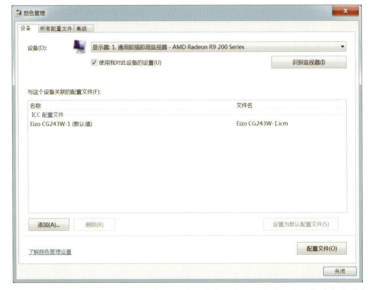

Windows系统的显示器一般需要外接校色仪进行校准生成.icm文件。之后校色仪软件会自动将.icm文件在"颜色管理"模块中进行配置。如果有双屏显示器或者打印机等多个颜色设备,也可以在颜色管理模块中进行管理

拓展讨论 3

PS中还提供了一个"校样颜色"功能,可以在同一台显示器硬件中模拟(不同显示标准下的)其他显示屏效果,同时不改变工作空间和文件配置文件的设置。

举个例子。

现在你有一台 MacBook Pro 笔记本电脑，它的显示器原生色域接近 P3，比 sRGB 的色域要宽。当你用这台电脑打开 PS 时，如果将"校样设置"设置为"显示器 RGB"，那么程序就会一五一十地向显示器发送 RGB 指令，看到的颜色就会比较鲜艳。

比如，画一个方形色块，将其填充为 RGB 三原色中的蓝色：R0 | G0 | B255。在"显示器 RGB"设置下，用"数码测色计"读取显示的色号，就是原封不动的"R0 | G0 | B255"。如下图所示。

在"校样设置"选择"显示器 RGB"档位时，色号"R0 | G0 | B255"不会发生变化。此时 Lab 读数为 L: 28.11，a: 81.25，b:–121.01

而如果将"校样设置"选择为"Internet 标准（sRGB）RGB"后，再去读取显示的色号，就从"R0 | G0 | B255"变成了"R37 | G29 | B244"。它的颜色外观也自然发生了变化，变成了一个饱和度略小一点的蓝色。这样，PS 就成功地用一个宽色域显示设备去模拟了 sRGB 色域显示器的效果。如下图所示。

在"校样设置"选择"sRGB"档位时，色号"R0 | G0 | B255"的显示用色值变为了"R37 | G29 | B244"。Lab 值变为了 L: 30.05，a: 71.70，b:–111.21

"校样设置"除了可以在不同的 RGB 标准中切换，还可以切换为 CMYK 色域，甚至单独检查青版等印刷色彩通道，可以便捷地进行印前的色彩管理。

但这个功能笔者建议只在最后做输出检查的时候再开启使用。同时，在对色差要求比较高的工作开始之前，应该养成良好的工作习惯，启动工作前先检查颜色配置环境。否则你可能会在工作几乎要结束的时候才发现，你看到的颜色并不在你想要的颜色标准下显示。

拓展讨论 4

由于颜色管理工作涉及的环节比较多,所以每一个节点的引入都有可能造成新的问题。整个链条配置正确后,自然能保证获得理想的效果。但如果其中某一个环节出差错,甚至多个环节出差错,则有可能错得五花八门、匪夷所思……

因此,再次强调,对颜色准确性要求高的工作,启动前应该首先检查颜色配置环境!

需要检查的主要有:

(1)源文件的颜色描述文件(源图片配置的颜色空间,右键打开"属性"或"简介"可看);

(2)操作系统中的显示器颜色描述文件(如果有做显示器校准,那么需要确认校准后的特性文件已经被操作系统正确地调用);

(3)应用软件是否支持颜色管理功能,以及颜色管理功能的各项配置。例如PS中的工作空间配置("编辑-颜色配置-工作空间")、管理方案、转换选项校样设置等。

提示：请先扫码下载本章示例源文件备用。

进行到这里，关于"颜色是什么？叫什么？怎么管理？"的问题已经基本搞清楚了。那么下一个问题就是，颜色怎么用？

——手机等终端摄影技术飞速发展，使拍照已经不是什么难事。但平时生活中我们经常会遇到这种情况：已经拍出来的照片，需要调色做后期让它变得更好看一些。但傻瓜式的滤镜经常不能满足需求，而大神们常用的 Photoshop 看起来又太复杂了，令人望而生畏。

其实不管是做静态图像的后期，还是做动态视频的后期，要想真正做好调色，一定要沉下心来把基础知识彻底搞明白。搞懂了理论基础，就等于修炼好了内功，再加上操作技巧的助力，才能无往不利。如下图所示。

Adobe 全家桶，看着很多，但它们关于颜色的基础原理都是一样的，一通百通

以 Photoshop 为代表的数字图像处理软件，有很神奇的一点就是，即便你使用多年，都不一定敢说对它们完全掌握。那么它难在哪里？其实难的并不是软件的操作动作。Photoshop 难，难在它是图形处理技术的登峰造极之作。有很多操作，你看起来只是一个小按钮，事实上却是近几十年来颜色理论、图形处理技术、计算机技术发展的缩影，背后有很多很多的知识点。

庖丁解牛，难的不是如何拿刀，而是如何理解牛的解剖学结构。

本章将重点深入介绍 PS 中和颜色紧密相关的内容：拾色器和修色工具，把每一个按钮以及相关的知识都扒拉个遍：

——这个概念是怎么来的？

——为什么要用？

——怎么用？

——告别瞎折腾，精准操作，指哪儿打哪儿。

7-1 从拾色器开始

拾色器可能是学习 PS 起步的时候，最经常跟颜色打交道的工具。我们可以以此为切入点，开启对 PS 中的颜色运用的理解。

当你打开 PS，准备开始一天的工作，空白的工作区域像盘古开天辟地之前的世界，一片宁静，等待你大笔一挥，给这个新世界赋予生命。

这个时候，你盯着拾色器想要选一个想要的颜色，emmm……这些 H、L、C、M 堆在一起都是什么意思呢？如下图所示。

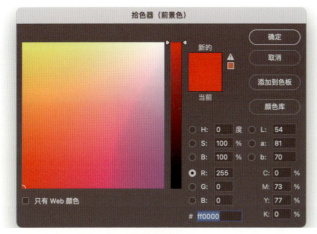

PS 拾色器界面

为了不再瞎蒙，PS 的拾色器的界面应该这么看：

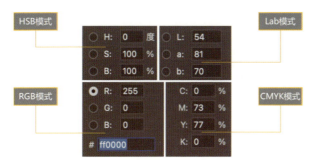

拾色器的界面其实由四大板块组成：HSB、RGB、Lab 和 CMYK

这不是巧了吗？这不是巧了吗？这几个色空间之前我们都介绍过了！

在 PS 里所有颜色操作就将在这 4 种颜色空间中完成，不会超过这个范围。

现在来再复习一下这 4 个颜色空间的知识：

- RGB 色空间：电脑/手机/平板采用的 RGB 三原色加法色形成的色空间，适用于 Web、移动 UI、电商 Banner、VR/AR 设计等数字艺术。

- **CMYK色空间**：印刷油墨CMYK四色减法色形成的色空间，适用于印刷系统。以上两个色空间，是由显色手段决定的，受到显示器或者印刷的材料工艺的物理特性限制。
- **HSB色空间**：则是在RGB的基础上，根据颜色三属性的理论推导出来的色空间，它的设计初衷是希望在计算机中对颜色的调整能符合人的直觉。
- **Lab色空间**：是不同色空间的转换器。比如RGB色转换为CMYK色时，需要先转换为Lab色，再转为CMYK色。反之亦然。

那么我们先从最容易理解的HSB入手，搞定识色器。

7-1-1 最人性化的HSB模式

首先我们来看一下HSB模式的界面，如下图所示。

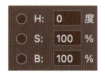

拾色器中的HSB调整界面

HSB拾色器的实质，就是通过调整色相、明度、饱和度这三个参数来选取颜色的拾色器。相比于更侧重呈色物理手段的RGB或者CMYK，HSB更接近人的主观感受，如下图所示。

- 选色相（H）就是在赤橙黄绿青蓝紫的色相环中间选一个喜欢的颜色类别；
- 选明度（B）就是选一个喜欢的亮度；
- 选饱和度（S）就是选一个喜欢的浓淡程度。

Hue 色相　Saturation 饱和度　Brightness 明度

HSB模式的每一个字母，分别对应着颜色三属性的英文单词的首字母

具体操作界面如下图所示。

当单击H左边的勾选框后，表示我们要选的是一个固定了色相的颜色。这里默认为0度，就是不偏黄也不偏紫的正红色。那么左边的最大的矩形区域（色域）就显示了这个色相的所有不同饱和度、明度的变化。如此一来，就可以用鼠标在该区域内直接单击选取颜色了。

中间的窄条区域是选择色相的颜色滑块，可以通过拖动小滑块，改变H的值。H的单位是度，这个其实是从色相环的概念而来。整个色相环转一圈，不就是360°吗？所以H的选择范围是从0°到360°，并且H=0°和H=360°色相是一样的（也有其他的软件，采用在色相环里选择色相的界面，比如开源图像软件GIMP。它们的道理是类似的）。

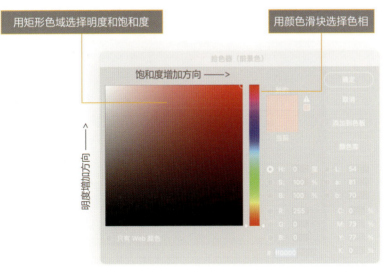

HSB模式下的拾色器

上图中H前面的点选框默认被选中,意思是H作为主要调整的参数,需要通过滑块来做精细调整。

如果选择了S前面的选框,色域和滑块界面会相应地发生改变。滑块调整针对的就是饱和度S。由于S是一个相对的概念,所以变化范围是0%~100%。

以下图为例,拖动滑块到94%,左边的色域,显示的就是S为94%时的所有(不同色相和不同明度的)颜色。依次按照色相(横坐标)和明度(纵坐标)排列。如下图所示。

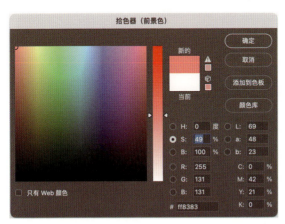

选择S选框后,拾色器界面发生变化:颜色滑块针对S,而色域针对H和B

同理,如果选择了B前面的选框,滑块调整针对的就是明度B。

同样B是一个相对的概念,变化范围是0%~100%。下图色域矩形显示的,

就是明度 B 为 45% 的时候，所有不同色相和不同饱和度的颜色。如下图所示。

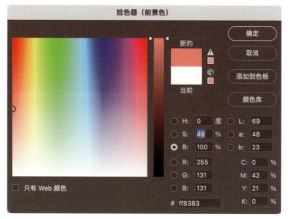

选择 B 选框后，拾色器界面发生变化：颜色滑块针对 B，而色域针对 H 和 S

另外看一下其他软件的 HSB 拾色器界面，以 GIMP 为例，默认界面基本和 PS 一样。

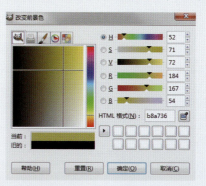

GIMP 还有一个色环模式的界面（PS、PPT 的高级模式也支持），如下图：

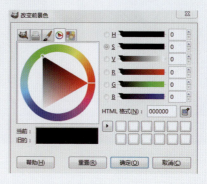

选择色相的界面，是一个色相环。这么做的好处，在于选择邻近色和对比色非常方便。比如，需要补色的时候，直接反向 180 度就可以了，非常直观。

这么一看，拾色器是不是不难？如下图所示。

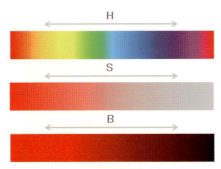

H、S、B三个维度的颜色变化

如果理解了 Hue、Saturation、Brightness 的概念、搞明白 HSB 分别代表什么，对软件操作会更得心应手：
- Hue 改变的是颜色的赤橙黄绿青蓝紫。
- Saturation 提高，颜色变纯；Saturation 降低，颜色变"浊"，发灰（中等明度时）。
- Brightness 提高，颜色变亮，Brightness 降低，颜色变"暗"，发黑。

HSB 模式有一个非常好用的应用场景，就是对已有颜色进行饱和度、明度的微调。

当你想要画出水彩风格的画时，就需要水彩风格的配色，大多数是中高明度低饱和度的颜色；当你想要古典油画风格时，可以选择饱和度中高，明度压低一点的颜色（当然，这样描述水彩和油画的色彩区别有些过于简单笼统，这里只做大致的讨论）。如下图所示。

日本艺术家Harusaki水彩作品

Eugene de Blaas尤金·布拉斯油画作品

水彩画和油画各有其鲜明的色彩风格

当定下了配色的基调,也就定下了明度、饱和度的基本风格,这时调色用HSB模式就特别方便。如左下图所示。

比如左下图采用HSB模式,红色把S参数从100%减小到0的过程中,色相不会改变。调整到最后会是一个稳定的中性灰。

但是如果不用HSB模式,而采用RGB模式,靠添加绿色和蓝色来改变饱和度,就有可能出现右下图的情况:饱和度变了,同时色相也变了,灰色微微发青。在红色和青灰色之间还会出现非常微妙的混色。如下图所示。

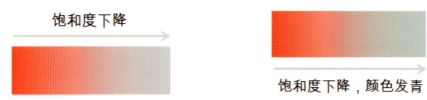

红色的饱和度下降时,会渐渐变为(同等明度的)灰色　　在RGB模式中调整饱和度,容易使明度和色相同时受到影响

提示　RGB、CMYK都是牵一发动全身的模式,单独改变任何一个通道的数据都会同时改变色相、明度、饱和度的颜色三属性。不过,学过色度学的同学可能对RGB混色模式更熟悉,而熟悉颜料混色的同学则可能对CMYK模式更容易上手。大家可以根据自己的情况,选择适合自己的取色方法。

采用RGB模式来调出想要的颜色,需要对RGB混色原理有深刻的理解。当只想调整颜色的饱和度、不想改变色相时,需要非常仔细地反复调整RGB的比例。等好不容易调整好了,色相饱和度都合适了,但明度可能又不是你想要的。再来一遍,甚至无数遍,这实在太浪费时间。因此,如果只想改变颜色三属性的其中一个,同时保住其他颜色属性完全不改变,就可以用HSB模式。

拓展讨论

PS、GIMP、Procreat等软件,采用的是HSB色空间,另外一些同样常见的软件则采用了另一种类似的色空间:HSL,比如Windows的Office系列。

这俩名字很像,但算法上有些许的区别,造成两套系统的数据是不能兼容的。也就是说Office里的HSL色号不能直接搬过去给Phtoshop用(但RGB色号可以)。如下图所示。

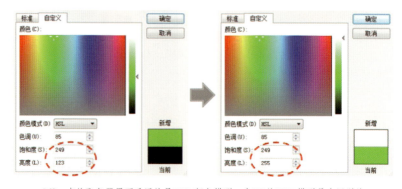

Office中的取色器界面采用的是HSL颜色模型,和PS的HSB模型是有区别的

左上图的矩形色域为亮度 L（Lightness）=50% 的色域，选择好色相和饱和度后，再用右边的滑动条改变亮度 L。当增加亮度 L 超过 50% 时，不但明度发生了变化，颜色也越来越浅，直到变为白色。

这个时候按照我们一般的理解，饱和度不应该是 0 吗？但是系统还显示为改变 L 之前的饱和度值 249。

其根本原因在于 HSB 和 HSL 对饱和度（S）以及明度（B/L）的算法不同。实际上，为了减少计算机的计算量，HSB 和 HSL 的算法都仅仅是对颜色三属性的一个粗糙的近似。要严格地使 RGB 色号与色相、明度、饱和度相对应，推荐采用以 Lab 为基础的 LCH 颜色空间。

7-1-2　RGB，难点多多

RGB 拾色器部分比较简单，操作和 HSB 拾色器原理一致：滑动条可以改变勾选框选中的参数（此处为红色 R），左边的色域可以点选所有 R=255 时的其他（不同 G 和 B 的）颜色。如下图所示。

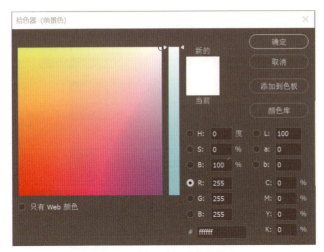

Windows 系统下的 PS 拾色器界面

RGB 加法色的难点并不在拾色器，而在于相关概念。由于 RGB 色天生就是为计算机而生的，它的很多概念，都和计算机技术息息相关，需要进行专门的学习才能理解。

在第 4 章加法色部分，我们已经介绍了 RGB 颜色编码系统的原理。目前显示器的主流配置为 24 位色，这个 N 位色的 N，由 RGB 三种原色可以控制的状态数（以二进制的位阶计数）的总和来决定。所以 24 位色，也就是 R、G、B 这三种颜色，在计算机内部分别分配了 8 位数据深度，可以有 2^8=256 种状态。

24 位，指的是每一个像素的颜色信息在计算机内存里占用的数据深度。而 16M 色，则是指它所能形成的颜色的总数。它们是同一种东西，只是描述的角

度不同。

有学者认为,人眼对色相的分辨能力在180种左右。对明度的辨别力比较高,能分辨约600种明暗层次。而对不同颜色的饱和度识别能力是不一样的,红色能识别约25级,而黄色只能识别4级。按饱和度平均识别10级算,人眼能识别的颜色数约为180×600×10=1080000种。当然不排除有些人的色彩分辨能力特别强,这个数还能往上长长。但总的来说,16M色(在普通显示器色域下)对人眼的识别能力来说,已基本够用。

那么问题来了,既然24色已经够用,我们还要32位色来干什么呢?

要理解这个问题,就得先搞明白什么是通道。

1.什么是通道

通道,一直是PS学习过程中的传统疑难杂症。我们已经知道,RGB显色系统里的一个像素实际上是由3个(RGB)子像素构成的。这是RGB系统能实现不同颜色的基础。如下图所示。

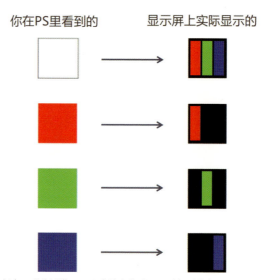

好奇心强的同学,可以拿放大镜看一下手机屏幕实际感受一下

因此,一个像素的数据,实际上包含了RGB3个颜色的数据。一幅分辨率为N×M的图像,在计算机里是一个N×3(行)×M(列)的矩形数据列表。

举个例子。

如下图所示,一幅分辨率为7×7的图像,在PS里面(RGB模式下)是这样被存储的:

第 7 章
暗礁密布的Photoshop

一张白底黑字的"E"。
分辨率为7×7，即横为7个像素，竖为7个像素。

从显示器角度来看，
其实该图像是一个横为7×3列，竖为7行的RGB像素矩阵。

RGB模式下，7×7的像素对应着7×3列、7行的数据

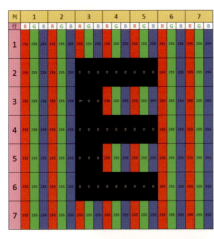

白色像素为：
R (255) G (255) B (255)

黑色像素为：
R (0) G (0) B (0)

因此，该图像从计算机的角度看，
对应着7×3（列）×7（行）的数据表。

该表的横轴和纵轴以像素为单位，
其单元格和画布上的每一个像素一一
对应。

每一个单元格变化范围：0～255，
对应了该像素的信号强弱大小

将上面的数据表按R/G/B拆分开来，
即为R通道/G通道/B通道。

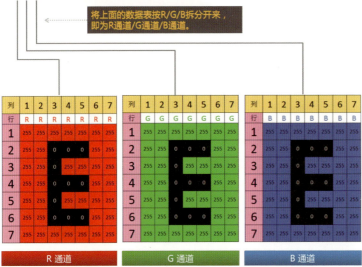

在计算机里面，一幅图像是以数据表的形式保存下来的

所以，一幅图有3个表：第1个表存储所有像素的红色信息（R通道），第2个表存储绿色的信息（G通道），最后一个表存储蓝色的信息（B通道）。

——通道，就是数据表！

这个表的横轴和纵轴，以像素为单位，其单元格和画布上的每一个像素——对应。

R通道，表里的每一个单元格，存储了所对应的像素里的红色部分的信号大小。G通道和B通道同理。

这个信号大小并不像Excel一样，显示成数据，而是更加直观地显示成了灰阶图像：

- 0代表无，黑色；
- 255代表信号满格，白色；
- 0~255之间，灰色。

因此也可以说，通道就是一幅灰阶图像。

举个例子。

一幅简单的图像，白底+A的花体字，文字的颜色是紫红色。我们来看一下它在PS里不同通道界面下的图像，如下图所示。

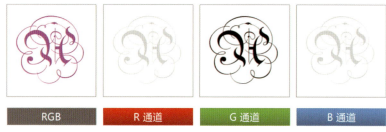

不同通道下的花体字图案

其中，单色通道（比如R通道）图像的意义是，黑色代表没有（0），白色代表信号满格（255），灰色的数据则介于两者之间。所以上图中G通道的黑色图案，意味着原图中没有绿色，是红色与蓝色混合而成的洋红色。

而从计算机来看，每一个灰阶图像，就是一个0到255之间的数据的阵列。

这个阵列的每一个数据的大小，代表了一幅图像的每一个像素的某一个特性的大小。

一幅图像可以有很多种特性，比如颜色特性，比如明度特性。所以，这个特征值可以是RGB，也可以是CMYK，也可以是明度，也可以只有ON/OFF两种状态代表是否被选中（选区），还可以是进行图像处理的权重值（Alpha通道）。

由此，一幅图像的数据，可以按照RGB来提取特征值拆分数据，也可以按照其他方式来拆分。如果将PS的颜色切换成CMYK模式，那么一幅画就存储为CMYK四个表。

打开C通道，同样可以看到：由每个像素的C信号的大小，按像素顺序排列组成的数据阵列。

这就意味着，计算机可以非常方便地根据图像的某一个特征（比如只讨论

红色部分,或者黄色部分),提取每一个像素的、该特征的信号强度,然后生成一个和该图像的像素排列——对应的数据表。如下图所示。

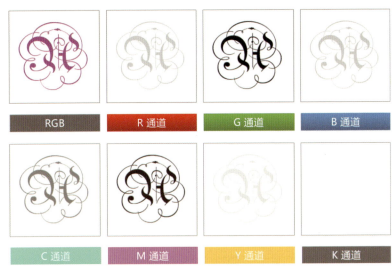

RGB通道和CMYK通道的信号差异

改变这个数据表里的数据,就可以随心所欲地改变图像上某一个像素的某一个特征。这是一个非常强大的功能,PS里神乎其技的修图、合成、调色功能,就建立在这个基础上。

举个例子。

现在我想把花体字改成纯度最高的红色。

原色是紫红色(R 204,G 0,B 204),除了R还有B分量,怪不得不是很红。那么需要把B的分量去掉。这事儿简单,把B通道里面的数据都变成0不就行了?

上手操作一下,直接把B通道填充为黑色。咦?为什么背景变成黄色了呢?如下图所示。

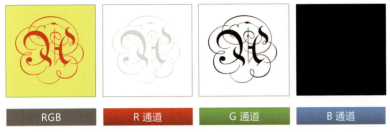

直接将B通道信号清零后,花体字变红了,但白色背景会变为黄色(红+绿)

——白色(R 255,G 255,B 255)的背景在B通道清零之后,只剩下了红通道与绿通道的满格信号,于是变成了黄色。所以,背景处的B分量还是需要

专门保留下来。

思考一下,对B通道需要做的应该是,保留最亮的白色,仅把灰色的部分变成黑色。这样的情况可以用曲线工具来调整,修改B通道的曲线,使得原来的灰色部分输出为0。

看,是不是十分简单有效?

修改B通道的曲线设置,使得原来的灰色部分输出为0。由此,花体字图案由洋红变为正红。

可以通过对单一颜色通道的调整实现对图像颜色的调整

2. 32位色——为特效而生的Alpha通道

回到我们之前的问题,既然24位色对显示器的颜色而言精度已经够用,我们为什么还需要32位色呢?

24位色,将RGB的信号变化精细度到$2^8=256$级,也就是RGB通道分别有8位数据深度。新增的这个8位的数据,其实并不是分给RGB通道的,而是分配给了一个新的通道——Alpha通道。

Alpha通道保存的不是颜色信息,而是透明度信息。如下图所示。

Alpha通道的发明者匠白光(Alvy Ray Smith)等人,被授予1996年的奥斯卡科学与技术奖。从左至右,匠白光大叔,Tom Duff,艾德文·卡特姆(Edwin Earl Catmull,皮克斯动画创始人),Tom Porter(1998年和大叔一起再次获奥斯卡奖)

从获奖情况来看，这个Alpha通道还挺拉风的。那它到底是干啥用、怎么用的呢？

一句话，Alpha通道，为特效而生！

任何一项新技术，往往都是为了解决旧技术的某一个难题而诞生的。当时，艾德文·卡特姆正在开发一种计算机算法，具体地说，是数字图像合成的算法，通常用在电影特效上。比如这样的经典画面：要让乔丹跑进动画片里，和兔巴哥待在一起……如下图所示。

特效电影《空中大灌篮》

这涉及两幅图像的合成，前景图A（乔丹）+背景图B（兔巴哥）。按照电影业的传统方法，两幅图的合成，需要直接修改图A和图B，从而生成新的图像C。艾德文的算法（sub-pixel hidden surface algorithm），是隐藏图A某些像素（设置透明度），从而实现图像的合成。为了给这个算法写论文，艾德文需要用一样的前景图A和各种不同的背景图B合成来做实验。匠白光大叔因为对艾德文操作的计算机系统很熟悉，就在旁边帮忙。

按照传统的做法，每换一次图B，计算机就需要对图A和图B做合成渲染，并且这个计算是一整帧的计算。

也就是说，如果是一个320×420像素的图，合成计算一次要完成的是整个320×420的数据范围。想一想四十年前的计算机内存容量与CPU速度……所以这个合成办法很慢很慢。艾德文作为一个计算机大神，很快意识到：这么干也太傻了！

因为图A是不变的，那么图A哪些部分是透明的，哪些部分不是，也就是固定的。所以完全可以把每个像素的透明度值（α，希腊字母，念Alpha，有时候也会简单一点直接叫A通道），和这个像素的RGB信息并排放在一起，形成一个新的文件。

这样一来，合成渲染的计算，就可以以像素为单位来完成。计算机每读出一个图A的像素，就可以找到图B的对应像素，按照 αA+(1-α)B 的合成公式，

生成新的图C的值。

由此，新算法就可以将一次算一张图的计算变成一次算一个像素，这将解放内存、使得合成渲染速度大大加快，基本可以和读取像素的速度同步。

匠白光大叔是计算机专业出身，听了艾德文的想法，他意识到，这个和RGB信息相并列的透明度信息，其实就是一个新的通道！如此一来，新算法只需要把原来的24位色，拓展为32位色，就可以在软件上非常容易地实现了。于是大叔立马响应了艾德文的号召，花了一晚上就写出了新程序！

新算法实现了！新概念也诞生了！

——这个增加的新通道，就以 α A + (1- α) B 公式中的系数 α 命名，这就是Alpha通道的来历。

RGB+Alpha，也被称为RGBA，这4个通道每一个都分配8位数据深度，就被称为32位色。如下图所示。

比如Win7的界面就添加了很多半透明+阴影的渲染效果。如果没有32位色的帮助，这样的效果将是难以实现的。
不管是电脑上的Windows/Mac 操作系统，还是手机上的iOS /Android系统，现在的UI界面为了在有限尺寸中实现更多、更有效的信息传递，设计愈加复杂。所以，便于计算机做渲染效果处理的Alpha通道在各种系统中都必不可少

大家也不妨这么理解，32位色，只有前面3个通道（RGB），才是图像的"实物"。Alpha通道保存的数据，则完全是方便计算机做数据运算用的。

也因此，改变Alpha通道里的数据，对图像本身并没有损害。所以对Alpha通道的编辑，可以比直接编辑图像本身随心所欲得多。利用这一点，可以很方便地实现很多魔术般的PS效果。

3. PS中的Alpha通道

从相机的胶片时代开始，有的摄影师就偏爱使用滤镜。它可以实现一些特殊的效果，比如通过加中灰渐变滤镜，让蓝天颜色更加浓郁。如下图所示。

"滤镜"的概念来源于实体滤镜

但在数码时代,用PS后期就可以轻松实现类似的效果。

上面的例子可以视为渐变灰色的前景图A和背景图B的合成(图A的白色代表透明)。如下图所示。

数字滤镜是对实体滤镜的效果模拟

如果利用Alpha通道的办法来实现这一效果,则图A原图是全灰的图像,Alpha通道是一个透明度从上到下、从1到0渐变的数据表(示意图中为简化数据)。计算机再根据每一个像素的值,用 αA + (1-α)B 计算出新的合成图像。如下图所示。

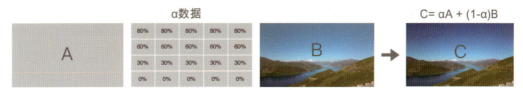

Alpha通道的数据定义了图A的灰色数据叠加在图B上的权重

这样的办法看起来是不是有点绕远?对于上面这种简单的应用来说,的确如此。但是,如果我们可以在Alpha通道里随意涂抹编辑呢?Alpha通道本身,也可以视为一个灰阶图像,可以应用羽化、高斯模糊,也可以用画笔橡皮擦编辑。同样,也可以由一幅灰阶图像生成Alpha通道。

这就相当于在PS里模拟出了可以叠加任意颜色、任意图形的滤镜。于是,PS里的特效,不再局限于单调的渐变,很多过去难以想象的特效都能相对容易地得以实现。

进一步,如果Alpha通道不再是唯一的,而是可以像图层一样无限次增加,并且可以像图层一样相互之间进行数据的相加、相减、合成,那么我们就可以在不同的效果之间反复比较、修改、切换、叠加。

> 提示　Alpha通道这个简单又深刻的概念的出现，对静态的图像处理非常重要，对动态的视频特效就更加重要。Alpha通道极大的地推动了电影特效里程碑的电影（动画片《狮子王》、科幻片《终结者2》、《侏罗纪公园》等）里，都有它的功劳。我们今天看到的许多新奇的电脑特效，也依然离不开它的帮助。匠白光大叔和艾德文在1996年获得的奥斯卡奖就是这么来的～（Tom Duff 和 Tom Porter 随后优化了Alpha通道的算法，一起获奖。）

此外，还可以把Alpha通道作为一个存储区域，也就是作为选区/蒙板来使用，这将大大拓展画面融合、调色等操作的自由度。可以说，现在限制特效应用的不再是技术，而是人类的想象力！欢迎来到Alpha通道开拓的自由新世界！

最后总结一下，将Alpha通道和RGB通道并列放在同一个文件里，每个通道有8位数据深度，就是32位色。

在PS里，又不再局限于单个Alpha通道。可以将多个Alpha通道以单独的文件（不再和RGB通道并列）存储在PS里，由此就可以单独查看、编辑，从而实现各种复杂的效果。

那么下一个（更加深入的）问题来了。

这里的8位、16位和32位又是什么意思？32位色和32位/通道，是不是有点傻傻分不清？区别在哪里？如下图所示。

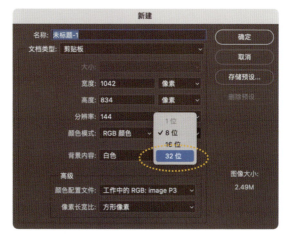

颜色模式中的"8位/16位/32位"指的是颜色的深度

4. 什么是16-bpc/32-bpc

为了防止看到最后看晕，先举一个简单粗暴例子：

小时候我们参加数学考试，都要带草稿纸对不对？

对改卷子的老师来说，只看你最后交上去的考卷就行了。但是作为答题的我们来说，如果单靠心算，要么只能给一个估算的大概值，要么就可能算着算着就算错了。

同样的道理，16位/通道和32位/通道这些额外增加的数据深度，以及前面介绍的Alpha通道，就是给计算机发的草稿纸，是给计算机打草稿用的。它们对24位色的显示器本身（相当于考卷）是没有意义的，但是对于承担数据处理工作的计算机却很有意义。

先说结论，16位颜色深度和32位颜色深度，都是为了给PS做后期图片处理提供存储和计算空间。如果你只是用PS画原稿，8位深度基本就够用。修照片，（有时）要用16位色深。处理HDR图片，用32位色深。

具体什么是16位色深呢？24位色，是目前RGB显示器（注意是显示器，不是电脑）的标配，意思是RGB信号分别分配了8位的数据深度，可以把红色、绿色和蓝色各分为256份。

这就是最常用的8位/通道配置（即8bit-per-channel，为了方便，以下都用8-bpc缩写表示）。如果是16位/通道，就是R/G/B分别有16位数据深度。至于32位/通道，每个通道可以分得更加精细，是2^32=4294967296份。也就是说，16-bpc和32-bpc主要优点在于精度比8-bpc高。

所以，32位色和32位/通道，它们不！是！一回事儿！！一个是指每个像素数据有4个通道（RGB+Alpha），每个通道有8位。另一个，则是指每个通道有32位数据，单个通道的数据量是32位色的4倍。

目前，24位色是显示器的主流标准配置。也就是说，计算机传送给显示器的数据一般都是24位的。超出24位的数据，显示器都不知道该拿它们怎么办。

但，这仅仅针对显示系统而言。

电脑不仅要存储、显示图像，还要对图像做各种修改、编辑，也就是对图像数据进行计算处理。这样24位的数据深度就经常不再够用了。

我们来举个跟日常生活有关的例子。你的信用卡平时是怎么记账的呢？是精确到分吧？比如，–￥119.34元。而为了方便，我们往往还钱时都会还整钱，比如上面的￥119.34元就会干脆还120元。既然我们只关心到整数的精度，可不可以记账的时候就直接四舍五入、化零为整了呢？

——当然不行。一次两次就算了，一个月下来，误差累计下来可能非常大。

也就是说，记账的时候，我们需要的是整数，但计算的时候会保留两位小数，避免误差在计算中的累积，导致最后对不上账。

——怎么样，有点直观感觉了吗？

记账只是加减法。一旦涉及乘除、求导、指数等高阶计算，误差的累积速度更是惊人。

大家试着算一下：$1 \div 3 \times 3$等于几？当然大家都知道结果是1。

但是如果是用计算器来算呢？曾经有段时间，安卓系统曾经有个计算器的bug（4.2系统），当打开手机里的计算器来算$1 \div 3 \times 3$时，得到的答案将是0.99999999。

Why？

因为在计算器计算过程中，会保留精度到第8位小数，所以$1 \div 3 = 0.33333333$。再乘以3，不就是0.9999999了吗？（好歹误差还是远低于千分之一的，一般应用里其实也够用了。）

这是不是有点颠覆你的感觉？计算机其实很笨，对一些简单问题的处理甚至还比不上人心算。为了用正确的算法得到靠谱的数值结果，软件背后的程序员们必须十分小心，甚至要付出许多艰苦的努力。

再极端一点，看看如果整个计算的中间过程中，只能保留整数位会发生什么：1除以3等于0.33333333，四舍五入一下，就是0了……0再乘以3，等于0……

——那么结果就是，$1 \div 3 \times 3 = 0$？！

——这就是中间值没有使用小数带来的误差悲剧。

所以，当参与计算的数据是N+1位时，能得到的精确值最多只能到N

位。这就是被一门叫做《数值计算方法》的学科里提出的"有效数字"的概念。——说人话,就是,一个24位色的图像,是标准的8-bpc数据深度。如果要对图像数据进行复杂的运算,计算机内部计算用的数据深度,必须大于显示用的8位。最起码也应该是8+1位。

回到PS这里,如果你的工作主要是做后期、做特效、给照片要修色、给视频调色什么的,最好一开始原始数据就支持16位精度。否则,在软件进行内部计算的时候,如果参与计算的数据位数不够,就有可能造成下面的"色带"现象:

Step 1:
生成渐变色矩形

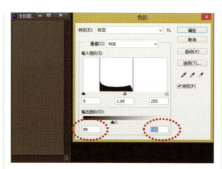
Step 2:
修改色阶设置,压缩输出色阶到90~100

Step 3:
反向修改色阶设置,修改输入色阶为90~100,恢复图像

8位色深容易在调色时出现"色带"等图像质量问题

出现上图这个现象的原因在于,第一步开始压缩色阶输出范围的时候,过渡色的细节信息被"压缩"了,变成了一片色差很小的灰色。由于在计算机里由于没有分配空间去存储这些被"压缩"的信息,这些细节只好被扔掉了。

当恢复色阶时,这些信息也没有地方能找回来,所以就只能恢复出一个大概。于是,大量的过渡色细节被"吃掉",最终形成"色带"。

如果做这个计算的时候,有"草稿纸"能暂时记一下中间数据,不就能把丢失的细节找回来了?

大家可以自己在PS动手验证一下,如果采用16-bpc的设置,则可以在上述步骤中几乎完好无损地恢复原图。这就是因为16-bpc的数据存储空间比8-bpc大了整整一倍的缘故,被"压缩"的细节信息有地方暂存,于是恢复色阶的时候就可以原地满血复活。

这就是为什么要求较高的商业图片拍摄,大都会输出支持16-bpc的RAW图的缘故。特别是光线条件复杂、拍摄条件受限的时候(比如拍高光比的夜景、有炫光的舞台等情况)。为了兼顾构图,画面中你希望highlight的东西可能并不能如你所愿的准确曝光,很多情况下都需要后期做局部调整。

如果数据深度不够,就有可能就会遇到这种"色带"问题。这是因为(局部)曝光区间不合理,导致有效信息被压缩到了有限的存储数据里,从而导致后期调整失去余量。

什么意思呢?

> 提示 如果你之前曾遇到"色带"问题,是不是百思不得其解?现在明白了吗?

举个例子。比如，拍摄对象的肤色明明有非常微妙的颜色变化，就假设有100种颜色吧。但因为照明不足，拍出来的颜色都集中在0～10这个数据区间内，这样会显得人太黑。于是你想把肤色提亮一点，用后期把肤色的数据乘以10，0～10的数据不就变为0～100了吗？

但问题可能就随之来了。

肤色的过渡应该是连续的、平滑的。但在低照度的环境下，原始信号被压缩了，本来应该是"3.3、3.4、3.5、3.6、3.7"的连续过渡，被记为了"3、3、4、4、4"（数值不重要就是举个例子）。从3到4的过渡谈不上细腻，但也还差强人意。一旦原来的数据乘以了10倍，数据就从30直接跨到40，像素和像素之间出现了断崖式的色差，宏观表现就形成了"色块"或者"色带"。

如果源图可以保存深度更深的数据，就可以使原数据从3和4精确还原到3.4和3.5。乘以10之后，数据变为34和35，"断崖式"的色差就可以得到极大的缓解。

但，采用16-bpc色深也有一个明显的问题，就是图像文件尺寸会变得大许多。稍微多来个图层，会给存储空间和图像处理速度带来很大的压力，因此推荐大家在对数据深度比较敏感的情况下再灵活使用。

那么什么是"对数据深度敏感的情况"？

从经验上来说，有渐变色时对数据深度会比较敏感。

比如照片里面的蓝天、水面、UI里面用过渡颜色填充的背景，以及刚刚我们提到的人的肤色等。因为渐变的颜色，从原理上说，每一个色块之间的色差应该很微小，才能形成自然流畅的渐变色，一旦色差跨度反常地变大，就会出现"色带"。

所以，强调真实感的照片，是可能出现"色带"的重灾区。对商业摄影师们来说，照片的拍摄和修片还是尽量用16-bpc设置为好。例如，JPEG格式只支持8-bpc数据深度，而RAW格式支持16-bpc。为了在后期有更大的调整空间，商业摄影等对效果要求比较高的场合推荐保存为RAW格式。如下图所示。

照片（天空、水、沙漠等）

渐变色UI

容易出现"色带"现象的内容：有大面积的渐变色

如果你处理的图像是AI生成的logo或者插画,色彩变化剧烈、以大面积纯色应用为主,色深不足的问题就不会很明显。如下图所示。

"驼灰灰"这样的平涂风格作品,8位色深一般就够用了(图源:感谢站酷作者Jooy的友情赞助)

接下来的问题是,又是什么时候需要用32位/通道呢?

——32位/通道,是为了应对更极端的应用场合:处理高动态范围(HDR)的照片。

什么是HDR?简单地说,摄影中的HDR是一种想要解决逆光拍照难题的技术。

比如,夕阳西下,美人回眸一笑,太美啦!但是拍出来一看,夕阳是有了,美人变成了黑脸包公……

人的眼睛对亮度的适应性十分厉害。

自然界的照度(照度这里可以简单理解为平时我们说的亮暗。要掰扯照度这个概念太花时间了,这里先忽略这些细节),变化范围比你能感觉到的要大得多。从月光下的1个lx以下,到夏天大太阳下的20Wlx以上,最大值和最小值能相差上万倍!

人眼对此表示,自动适配这些照明条件毫无压力。这就叫做动态范围大。

不管是胶片相机还是数码相机,不管是CCD还是CMOS,跟人眼相比,动态范围都狭窄了许多。所以在照相的时候,如果取景器里同时有很亮的物体(夕阳),又有低亮度的物体(逆光的人),相机的曝光就只能顾上其中一个。顾得上夕阳,就顾不上人。人像的曝光值合适了,夕阳又会过曝。也不一定非得是逆光条件,只要照片的高亮部分和低亮部分亮度差异太大(比如画面中有灯光等高亮光源入画,或此时的光线很"硬")相机的曝光设置就容易出现"熊掌和鱼翅不能兼得"的问题。

怎么办?传统方案有:加闪光灯、反光板(增加前景物体的亮度),镜头前加滤镜(减低背景天空的亮度)。胶片时代还有暗房的局部加减光技术可以适当弥补。PS里也有和暗房技术类似的Dodge和Burn等工具。但是这些手段也各有局限。

随着近年来数码摄影技术的飞速发展，HDR问题已经有了许多成效显著的解决方案。PS中的HDR模块就是其中之一，原理也较为简单。

举个例子更容易理解：夕阳下的街道，因为街道被高楼挡住了阳光，所以正常曝光的照片（图①），为了兼顾天空和街道，天空有点太亮了，街道又太黑。

于是，我们可以把曝光量调高一档，专门拍街道，获得阴影部分的细节（图②）。当然与此同时天空也过曝了，变成了一片白色。接下来再把曝光量调低一档，得到让天空部分曝光更合理的图片（图③）。得到这三张照片后，用PS合并一下，把最佳状态的天空和街道拼合到一张照片上，Bingo！如下图所示。

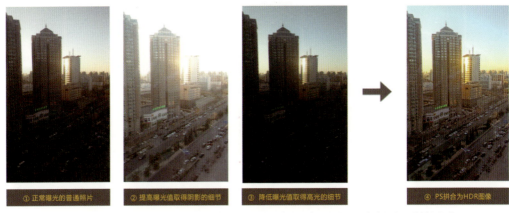

PS中处理HDR图像的原理：多次曝光获得同一视角的多张图片，再将不同亮度层的细节拼合起来

那么它和32-bpc又有什么关系呢？

我们来观察一下图②的天空部分。由于过曝，画面已经一片白了。这个白，用PS的拾色器查看一下，是8-bpc下的纯白色（R：255 | G：255 | B：255），就是说信号已经满格了。但如果用眼睛看，天空事实上是很漂亮的渐变颜色。也就是说，天空有很多细节信息超出了8-bpc能显示的范围。

PS解决HDR的办法，就是把所有细节信息收集起来，比如街道的细节、天空的细节，放到同一个筐里，然后挑选出我们需要的部分，拼成一幅完美的图像。

而这个筐，就得足够大，容量至少得大于图①+图②+图③。它不但要保存从0到255之间的、能显示出来的信息，还要保存超出显示范围的高亮信息，以供后期处理。

——32-bpc就是为此而生的。

它采用了浮点型的数据类型，RGB的0到255的变化被0到1取代，并且最高可以到20。也就是说，32-bpc图像的亮度可以是8-bpc图像的20倍，虽然在显示器上看可能都是一片白，但其实它在白色的背后还保存了很多细节。如下图所示。

PS里的HDR操作步骤①：文件→自动→合并到HDR Pro；②：打开"浏览"，打开需要载入的三幅（不同曝光值）的图像

可以看到，图①、图②和图③在PS里拼合后，形成了新的32-bpc的HDR图像。但这只是把图①、图①、图③（其实还可以更多幅）的内容扔到了筐里而已，至于怎么挑选、怎么拼合，还需要手动调整。32-bpc下保存的丰富细节，就为这种调整提供了充裕的空间。如下图所示。

PS里的HDR操作步骤③：选择"32位"模式，直接生成32-bpc的HDR合成图像

下一步，把32-bpc图像转换成8-bpc的图像的过程，就是一个挑选的过程。这时，PS会保留你需要的细节，同时扔掉那些不再需要的。

这个界面就是在问：你说吧，怎么个扔法？如下图所示。

PS 里的 HDR 操作步骤④：各种细节的调整

经过如此这般调整后的 HDR 图像，直观上的对比度、锐度可以做得很高，细节也非常丰富，由此实现一种普通图像难以实现的效果。

> 再打个比方。端上桌子的菜一定是从菜篮子里提回来的菜里挑出来的、最好的那一部分，剩下的会被扔掉。所以你的菜篮子一定要大一点，这样才能让你能随心所欲地做大餐。32-bpc 就是你的菜篮子，多次不同曝光档位拍摄的照片，就是带回厨房的菜——做大餐的原材料。

总之，16-bpc 和 32-bpc，都是为了更好地进行影像后期工作而设置的（色深更深的）图像模式。24 位色、通道、色深等概念，与数据概念息息相关。和传统的影像艺术相比，数字艺术的确更有"数字味儿"。大家甚至会发现，数字图像处理的问题发展到一定阶段，其实本质是数学问题，设计的未来将深受数学、计算机等学科的理论/技术/工具发展影响！

7-1-3 印刷专业户CMYK

我们在第 4 章的减法色章节中，介绍了印刷色的原理以及编码系统。有了这样的背景知识后，要操作 CMYK 拾色器就不难了。但 PS 的拾色器中并没有为 CMYK 提供滑块操作，而是要在输入框里填数据才行。习惯操作 CMYK 模式的同学，可以在"颜色"面板里选择"CMYK"滑块界面来操作。如右图所示。

拓展讨论

和 CMYK 印刷色相关的数值，除了 C、M、Y、K 通道（代表网格面积覆盖率）百分比之外，还有一个"加网线数"的概念。如果加网线数是 80，它和

"颜色"面板里的
"CMYK"界面

CMYK 的 % 值又是什么关系呢？

答：没有关系！

加网线数，或者挂网线数，是关于分辨率的概念。它决定了你的图能印多大。或者反过来说，如果你要印刷一张 A4 大小的广告，这个线数决定了你需要出多大分辨率的图。如下图所示。

PS 中根据挂网线数自动匹配分辨率的设置：图像→图像大小→自动→挂网。加网密度、线密度、挂网线数、网线数，都是指印刷品的分辨率

在讲这个问题之前，我们先来看看丝网印刷的原理。如下图所示。

一个简单的丝网印刷印版制作过程。来源：果壳网|《廉价的丝网印刷工艺》，作者叶子疏

将旧丝袜平整地套到绣花圈上固定好，让袜子绷紧、变平整。然后用丙烯画颜料涂出想要的图案（负片，即最后不需要上色的部分）。等丙烯颜料完全干透以后，这个简易的"丝网印版"就制作好了。把这个丝网印版放到想要印上图案的衣服上，用海绵蘸上织物专用的颜料，在丝网印版和图案上轻轻"刷"过。

——好了搞定！（其实如果实验想要成功的话，还是有很多其他细节需要注意的。感兴趣的同学需要自行研究一下）如下图所示。

简易丝网的印刷效果

在这个例子中，丙烯颜料干燥后是防水的，所以用丙烯涂出来的负片图案，可以阻止织物颜料透过丝袜的网眼渗透到衣服上，从而形成真正需要的图案。

所有有洞的、平板型的东西，原理上都可以用来当印网。可以是钢网，也可以是纤维网。油墨由于具有一定的流动性，在被刷到丝网印版上后，会从有孔（网眼）的地方流到承印物上。必要的时候还会用刮刀，施加一定压力，把油墨刮到承印物（纸张或者衣服）上。不需要有图案的地方，就想办法把网眼堵住，可以用手工刻漆膜，也可以用利用化学反应采用曝光的方式刻蚀图案，也可以像上图案例中一样手绘。这就是丝网印刷的原理。

丝网印刷属于孔版印刷（油墨需要渗透过印版），是四大印刷方法之一（其余三种分别是平印、凸印、凹印。现在报纸杂志海报一般采用的胶印法，属于平印）。之所以在这里将丝网印刷单独拿出来介绍，主要是因为它的"网"的概念特别直观——印版真的就是一张网。

现在回到之前的问题，什么是加网密度呢？请看下图。

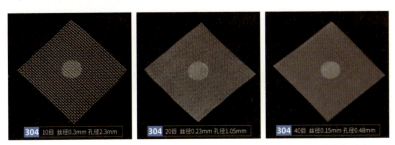

不锈钢滤网目数越高，网密度就越大、孔径越小。印网与此同理。图片来自网络

有了实物就好理解了，线密度就是单位长度上网格的数量，如下图所示。

网格以线为单位，所以加网密度的单位是线/厘米，或者是线/英寸。

其他的印刷方法也会把图像分解成网点。网点会像图像一样被刻蚀或者显影在印版上，概念是一致的，只是它们的"网"不如丝网印刷直观。

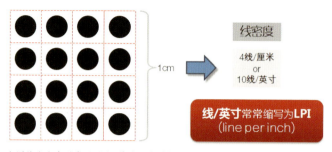

印网的线密度通常以"线/英寸"为单位。"120线/英寸"通常简称为120线

所以，加网密度决定了网格单元的物理大小。在此基础上，网点的成数决定了圆点的相对大小。比如当网点成数都是50%时，加网密度越大，网点的圆的直径就越小，印刷品的细节就越容易表现。如下图所示。

加网密度决定了画面的精细程度。密度大则网点细，可以表现更多的细节（左图）。密度越小则网点越大，图像的"颗粒感"越明显（右图）

加网密度越高，印版的加工精度也就越高，对承印的纸张要求也越高，成本也就越高。同时，加网密度越高，图像的分辨率也越大，文件的大小也越大。所以在出图时，应根据需要选择合适的密度，如下表所示。

表：印刷品常见加网线数

加网线数	纸张材料	应用场合
80~120	新闻纸	草图、报纸
120~150	胶版纸	杂志、宣传页（最常见）
150~250	铜版纸	精美印刷品

常见问题讨论

问题：一幅分辨率为1280×720的图像，如果在100%的缩放率下查看，显示在手机上是多大？显示在电脑显示器上又是多大？打印出来又是多大？印刷出来又是多大呢？

答：一幅1280×720的图像，其基本图像单元是像素。如果输出设备的基本

单元也是像素，不管是电脑还是手机屏幕，不管是液晶显示器还是OLED显示器，在100%的缩放率下，它们的数据就是一一对应显示的（中间不存在任何信号转换造成的损失、变形等）。

现在简单一点，仅仅讨论一维的情况，比如一行只有72个像素的横线（1×72），显示在电脑上应该有多长？如果电脑显示器正好是72PPI，那就简单了，不多不少这条线就应该是1英寸长！如果是1×720的横线，就应该是10英寸长。

也就是说，用图像像素的大小值，除以设备的解析度（PPI），其得数就是图像的物理尺寸。所以，某一分辨率的图像显示在显示器上的物理尺寸，取决于显示器本身的PPI硬件参数。由于显示器的PPI并没有强制标准，所以在不同的显示器上，图像尺寸一定各不相同，如下图所示。

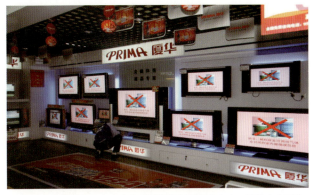

显示设备的物理尺寸大小决定了图像的显示尺寸大小。图片来自网络

如果需要得到精确的结论，必要时得拿出计算器来算一下。

举个例子。一台笔记本电脑的屏幕解析度为125.4PPI，720像素宽的图在PS里用100%的缩放率查看，图像的物理宽度即为720/125.4=5.74英寸。如下图所示。

只要算法搞对了，图像的物理尺寸会非常精准

同理，如果你的手机正好是720P的，那么1280×720的图就可以正好覆盖整个手机的显示画面。一台5寸的手机，图的大小就不多不少正好是5英寸（对角线）。

那么，一幅1280×720的图像，在保持适当观看感受的情况下，能印刷出多大的图？打印能出多大的图？

在不裁切图像的前提下，这个尺寸取决于：

（1）图像的像素大小。

（2）印刷品的挂网线数B。

（3）品质因数的取值C。

以单边的边长来算，公式为：A/(B*C)。

假设我们要制作的是一个桌面级的印刷品（杂志、宣传彩页之类），采用常用的150线印刷，印刷的品质因数取2倍（最佳质量），因此1280×720的图印刷出来就应该是4.3×2.4英寸（1280/（150×2）=4.3，720/（150×2）=2.4）。

> 提示　更多详细讨论参见《颜色的前世今生20·外传之PPI、LPI、DPI疑难问题解》。

7-1-4　Lab 高端大气上档次

看到这里，拾色器的四大板块就剩下Lab色空间了，它也是所有拾色器里最不直观的。并且Lab还很年轻，1976年才诞生，进入大众视野的时间就更加短暂。

在上一章我们已经讨论过，CIE创建Lab色空间主要是为了解决色差的计算问题。这里我们再深入了解一下，为什么会有Lab色，采用Lab色有什么好处，以及为什么有这些好处。

Lab前传

在讲Lab之前，我们先需要将对颜色的认知再深入讨论一下。实际上三色学说理论并没有让科学家完全满意，因为有些重要的颜色现象不能被圆满解释。例如，负后像现象、红-绿色盲、黄-蓝色盲现象。

所谓的负后像现象，就是这样的，如下图所示。

负后像现象示例

盯着左图的十字叉看10秒（一定要数够时间噢！），然后盯着右图的十字叉看，你看到了什么？一个隐隐约约的红色背景上的黄色桃心！而过一会儿，这种残影又自动消失了。

用文字描述一下这个现象就是：人眼会自动脑补出原来颜色的补色（看的

时间久、颜色饱和度高、亮度高的时候会更加明显）。

也就是说，红—绿，黄—蓝，在人的大脑中有着某种神秘的联系！如下图所示。

外科医生们曾经很烦恼这个问题。因为血液是鲜红的，盯着看久了之后，会让医生在雪白的床单、墙壁上看到"残影"。现在手术室的医生护士都不穿白大褂，穿绿大褂，就是为了对冲血液的红色，避免负后像现象对医生眼睛的干扰。图片来自网络

而所谓的红—绿色盲现象，是指红色盲和绿色盲往往是同时发生的。分辨红色困难的患者，通常分辨绿色也困难，但是分辨黄色（由红光和绿光混合而成）却没问题，分辨黑白灰也没问题。黄-蓝色盲同理。如果红绿色盲是人眼的红绿视觉细胞受损，就不应该还能看到黄色，识别黑白的能力也会受损才对。这个现象用三色学说难以解释。

因此，三色学说诞生后不久，德国物理学家赫林（E.Hering）提出了对立颜色学说，也叫做四色学说：

（1）假设视网膜中有三对视素：白—黑视素、红—绿视素、黄—蓝视素；

（2）当没有光线刺激的时候，视素对视觉神经不提供刺激，即信号为0值；

（3）当有光线刺激的时候，以红—绿视素为例，红光起破坏作用（负值），绿光起建设作用（正值）；

红光会消耗红—绿视素，在信号上形成负值；当红光消失后，神经信号为了恢复到0值，就需要补充正值，就是我们看到的绿色的残像；等过一会儿，信号平复到0值，残像就自然消失了；

（4）即，视素的代谢过程是一种相互关联的、对立的过程：正（建设）vs 负（破坏）；

（5）因为各种颜色都有一定的明度，所以每一颜色不仅影响其本身视素的活动，而且也影响白—黑视素的活动；所以色盲患者还会有黑白灰的明度感觉，而红绿色盲是由于红—绿视素受损引起的，因此红绿色盲同时发生。

这个理论可以很好地解释人眼为什么对黄色敏感,以及负后像现象、色盲现象。

而且,它还能很好地解释为什么红绿蓝光混合能产生白光:当红绿蓝光达到一定的比例,就对红—绿视素、黄—蓝视素的刺激形成了平衡,因此只有黑—白视素被激活,产生黑白灰的感觉,而不会产生"有颜色"的感觉。

不过,对立学说却不能解释为什么能用RGB色光来产生所有的光谱色(不需要黄色)。

有了更多的实验发现以后,科学家把这两个理论统一到了一起,就是现在的对立色觉理论(Modern Opponent Colors Theory。也称为阶段学说stage theory)。该理论认为,大脑识别颜色分为了两个阶段:

第一阶段:人眼里的三种视锥细胞识别的原始信号;

第二阶段:大脑并不直接接收这些原始信号,而是由神经网络对它们重新编码,形成"黑—白","红—绿","黄—蓝"三个新通道的信号,再进行颜色识别(视网膜中并没有对立的三种视素,之前假设的黑—白视素功能其实是神经网络的功劳)。

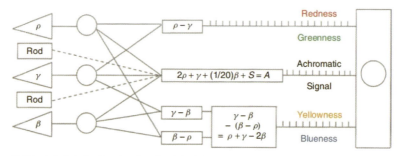

视锥细胞信号和黑-白、红-绿、黄-蓝色觉信号通道(可能的)连接方式示意图。来源:Measuring Colour, 2nd ed., by RW G Hunt, Ellis Harwood, Chichester, England, 1991.

如此一来,就基本能解释通各种颜色视觉的现象了!

Lab色空间的理论基础,就是视觉理论的对立色觉理论。它模拟了大脑对颜色信号的编码方式,将颜色信号分解到三个通道上:黑—白视素(L通道)、红—绿视素(a通道)、黄—蓝视素(b通道),具有其他颜色模式无法替代的,甚至非常神奇的应用。

比如这样:一秒夏天变秋,如下图所示。

Lab模式下调色，可以将色相迅速从绿色变为红色

这是怎么做到的呢？

我们来仔细看看一下PS的Lab色空间的设置。

前一节已经介绍，Lab是建立在人眼对颜色的二次编码原理上，即：

（1）第一阶段：人眼里的视觉细胞识别RGB信号；

（2）第二阶段：神经网络对RGB信号重新编码，形成黑—白，红—绿，黄—蓝三个新通道的信号，供大脑进行颜色识别；

（3）其中，黑—白通道被命名为L通道，在PS中取值范围为：0～255；

（4）红—绿通道命名为a通道，PS中取值范围为：–127～128；

（5）黄—蓝通道命名为b通道，PS中取值范围为：–127～128。

我们已经知道，Lab颜色空间是一个三维空间，如下图所示。

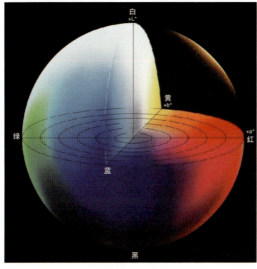

Lab色空间示意图

为了方便描述，把Lab色空间视为一个地球仪。那么南极点就是最暗的黑色，北极点就是最亮的白色。亮度L沿着南极到北极的轴心线，从暗到亮变化。

沿着赤道把地球仪切开，切出来的圆就是色域最大、饱和度最高的颜色。如下图所示。

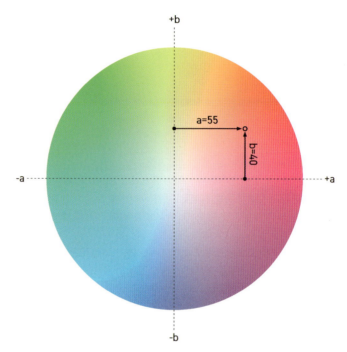

Lab色空间中的a轴和b轴分别对应红-绿色和黄-蓝色 "此图例中标注了一个a为55,b为40的颜色。图片来源：https://chromachecker.com/"

A为正值的时候，是红色。B为正值的时候为黄色。

这样，一个圆形就被分为四个象限。第一象限是红色和黄色的过渡，第二象限是黄色和绿色的过渡。以此类推。

如果用极坐标的角度来看，色相随极角H变化而变化，饱和度随着极径C变化而变化（这就是在Lab的基础上演变来的LCH色空间）。

当a和b为0的时候，就是理论上的中性灰。所谓中性灰，就意味着这个灰色既不偏黄，也不偏蓝，既不偏红，也不偏绿。

a、b通道的绝对值越大，颜色的饱和度就越大。越靠近中点，颜色饱和度越小，越接近灰色。

因此，如果在PS里用Lab的通道来观察一幅黑白图像，a、b通道的数值就全是0。在a/b通道界面里，是干干净净的一片灰色，没有内容。如下图所示。

第 7 章
暗礁密布的Photoshop

在L、a、b通道中查看黑白照片，只有L通道有图像。在a通道下查看，图像"消失"了。原图来自网络

　　同时，在a通道界面下，红色越鲜艳，图像越白。绿色越鲜艳，图像越黑。b通道以此类推。这个特性可以帮助我们对图像的颜色进行观察和分析，方便调色、修色。

　　这也是上文提到的一键"夏天变秋天"的秘密：针对a通道进行简单的"反相"操作，就可以使绿—红通道反向，让绿叶变为金黄。

说明　严格来说Lab色空间应该叫L*a*b*，带星号。但现在原有的Lab算法已经很少使用，通常我们看到的Lab就是指L*a*b*。

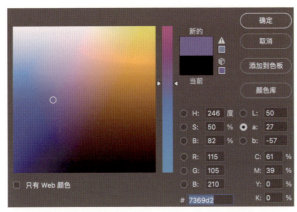

在拾色器中激活Lab模式中的a通道，中间的颜色滑块会用于调整"红—绿"的比例，矩形色域框中则主要呈现的是"黄—蓝"对比色的变化。和其他颜色模式相比，Lab模式取色显得不太直观。但Lab模式在a、b通道下，可以将对比色之间的过渡呈现得特别细腻丰富，有时会无意中发现一些惊喜

7-1-5 "颜色库"的用法

　　拾色器界面中还有一个小小的按钮："颜色库"。这个库里预存了ANPA、DIC、Pantone等商用色卡的色号。如果你手上有对应的实物版色卡，就可以直接按照色卡色号进行选色，省去了将实物色卡转为RGB或者CMYK读数再输入拾色器选框的麻烦。

　　实物色卡的颜色，可以直接呈现特定工艺和承印物条件下的真实色彩。例如，带纸张表面涂布工艺（coated）和不带涂布（uncoated）的印品，即便使用同样的CMYK油墨，印品颜色外观也有所不同。色卡可以使这些颜色乃至质感上的差异获得直观的呈现，也是一种非常有用的颜色沟通工具。

185

拾色器界面中还有一个小小的按钮:"颜色库"

7-2 调色"武器"3+1

调色是PS的一项重磅功能。当然,在这里,调色的重点并不是"校准颜色",而是"修饰颜色"。

一般而言,观众并不关心颜色准不准确,而是关心好不好看。也就是说,主观上的"好看"比客观上的"准确"更重要(我们关心色差的时候,才关心颜色是不是准确)。所以本章我们只讨论如何从审美性出发进行调色。

PS作为一款专业级的图形软件,后期调色一直是它的强项,它提供的修色工具之多,简直让人头晕——打开PS的摄影师面板,右边的这一屏按钮,全都是调整颜色用的,如下图所示。

PS中的颜色调整工具

不要着急,看着挺多,其实可以简单地分为三大类:
- 改明度的(第1排);
- 改饱和度和色相的(第2排);
- 一些特殊的(第3排)。

其实PS菜单里的"调整"菜单也就是这么分类的,以浅灰色分隔线为界,分成了5层,可以归为三大板块,如下图所示。

第 7 章
暗礁密布的Photoshop

"图像→调整"菜单里，灰色分隔线分出了5种类型，它们大致可以归为三大板块：一为"明度"板块："亮度/对比度""色阶""曲线""曝光度"，归根到底就是改变明度分布的。二为"饱和度/色相"板块，三为其他的一些特殊修色工具，再加上一个非常好用的辅助工具：通道（修色武器的瞄准镜），这样修色的工具就凑齐了。

不妨它们叫做修色武器3+1，即三大类调整颜色的工具+一类调整调色范围的工具。

7-2-1 修改明度的"武器"

从PS安排明度工具的位置来看，你也应该能感觉到明度调色的重要。可能有很多人没有意识到，明度的分布对一张照片的观感将起到决定性的作用。

明度工具

一张图好不好看，颜色是红是绿并不是第一决定要素，最重要的首先是：明！暗！关！系！

之前我们已经分析了光与物体的相互作用，介绍了三面五调的概念。正确的明暗关系，就是在二维的平面影像中可以复原三维空间感的奥秘。画过素描的同学就知道，素描

PS的"调整"菜单，里面主要是针对颜色进行调整的工具

关系，或者叫影调关系，其实就是明暗的对比关系，也就是不同明度的颜色的分布。该亮的地方要亮，该暗的地方要暗，我们才能通过这样的明暗关系，在大脑中重建物体的立体感。同时，明暗分布的层次也是影响画面层次感、"气韵""虚实"的关键。一张成功的作品，在彩色模式下符合审美，在黑白模式下也应该好看。反之，如果把照片进行去色操作、变成黑白照以后感觉明暗分布有问题，那么彩色模式下也会觉得别扭。

此外，明暗的基调的变化，还将极大地改变画面地整体氛围。如下图所示。

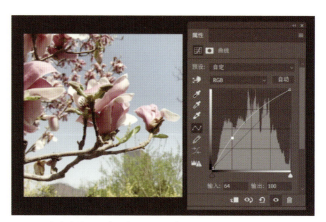

有时稍稍把照片提亮，整个图像的氛围就会有很大变化

就具体的摄影操作而言，理想的明暗对比，需要做到：

（1）合理的布光；

（2）正确的曝光。

合理的布光，可以获得理想的明暗分布，这是另一大话题。一般和后期相关性更大的，是"正确的曝光"。用大白话说，就是要让照片有个合适的亮度。

放在胶片摄影时代，得到合适的亮度，全靠摄影师人工控制曝光，这是当年学摄影最重要的入门课。在胶片时代，为了获得合适的曝光量，曾经需要做非常复杂的测量和计算，或依赖摄影师日积月累的经验。进入电子时代以后，有芯片帮忙计算，情况就好多了，准确曝光的难度大大降低。

不过，在芯片的算法中，"正确曝光"的阈值范围其实有上下浮动的空间。它不一定是美学上的"最优"解。要得到从审美角度最令人满意的照片，依然需要摄影师的丰富经验。进入数码相机时代以后，在"正确"亮度的基础上，再通过后期修片找到"最优"亮度，让摄影创作更便捷、更自由。

所以现在，我们讨论的重点来了：一张照片如何从"正确"，通过修片达到"最优"？

先来看一下PS上都有哪些工具帮助我们达到"最优"：

直方图

在讨论调色问题之前，有必要来复习一下观察照片明度分布的有力工具——直方图。

如左图所示。

这个像山一样的图像是不是很眼熟？可是它是什么意思呢？

教科书说法是这样的：直方图是一种统计报告图，由一系列高度不等的线段表示数据分布的情况。

——举个例子，更容易理解：

直方图界面

下图是一个暗灰色的色块，整个画面都只有明度为 153 的像素（也就是 #999999，R153/G153/B153）。所以直方图里就只在明度为 153 的位置有数据分布，看起来就不像座山了，而是一根细细的竖线。如下图所示。

一张全灰色图片的直方图

接下来，让事情复杂一点，再在画面中增加一个深灰的色块。即明度分为两种：51 和 153。并且它们的面积一样（像素数量一样）。所以直方图就长这样：两根细细的线，并且高度一致。如下图所示。

一张"灰色+深灰"图片的直方图

如果让明度为 51 的深灰色面积更大一点，直方图的两根细线的长度就会发生变化：51 的高，153 的矮。如下图所示。

改变"灰色+深灰"面积比例后的直方图

一般的图像,尤其是摄影作品,不易出现这样极端的明度断崖式跳变(这种情况仅出现在物体有明显折角时)。因此像素在直方图里呈现的形态,往往是连续的、起伏的,就是我们熟悉的山丘状分布。直方图将颜色在颜色空间中的分布信息,转化为山丘状的形状信息,可以为修色提供另一种视觉上的直观参考。

如果山形右边比较高,说明明度高的像素比较多,直观感受就是画面比较明亮,这样的风格的摄影作品常被称为"高调"(High-Key)摄影。画面清新明朗,适合表现比较轻盈、清爽的内容。如下图所示。

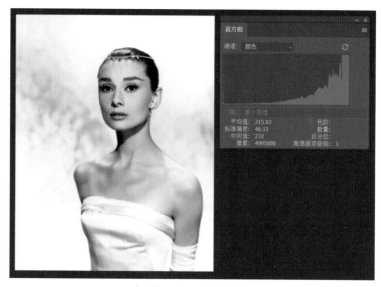

高调摄影作品的直方图分布

同理,如果山形左边比较高,画面就会看起来比较暗,这就是所谓的"暗

调"照片（Low-Key，也翻译为低调）。这是一种十分风格化的表现手段，氛围深沉浓郁。如下图所示。

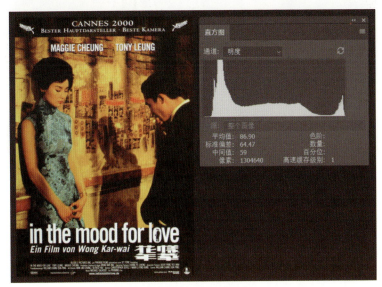

暗调摄影作品的直方图分布

高调和暗调摄影，往往是作者强烈的个性表达。商业用图的重点，常常在被拍摄的物体上，把要拍的东西拍"好看"才是重点。所以一般会做均衡发展的"三好学生"，像素在中间调、高调和暗调上的分布均衡，中间调饱满有力，高调部分强调视觉焦点，又有暗调部分压阵，避免画面轻飘（不一定非得是明度为0的才是暗调，直方图里比较靠左的部分都可以归为暗调）。同时，直方图分布可以适当偏右靠：适度明亮的画面更令人愉悦。

不一样的明度分布，会极大地改变画面的氛围。因此直方图是观察明暗对比的有力工具，在后期调色中是一种非常重要的辅助手段。如下图所示。

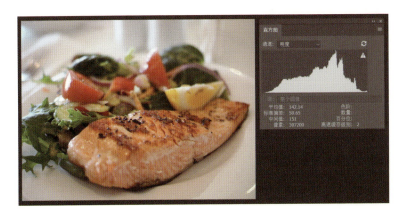

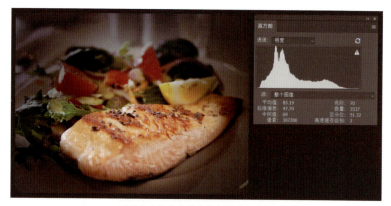

明度分布的变化带来的氛围感的改变

常见问题探讨

问：什么是高光阴影中间调？它们之间有没有明确的分界线？

答：笔者的个人意见是，要按文学语言、而不是科学术语来理解这个"高光/阴影/中间调"的概念。

高中低，是对我们主观感受的一种描述，通俗地说就是指画面中"亮的、暗的、不亮不暗的部分"，并且没有一个特别明确的分界线。

举个例子，当我们说天气"冷"的时候，什么叫"冷"呢？多少度算冷？

10度当然是冷的，30度肯定不能叫冷了。介于两者之间的呢，可能就比较纠结。15度冷不冷？好吧，算冷了。20度呢？一般不算，不过有时候也觉得冷。那21度呢？22度呢？

所以很多艺术创作中类似的术语，描述的是人的一种主观感受。感受是一种边界相对模糊的概念，切记不要用"一刀切"的思路来理解这个问题。如果从色阶数据来看，"高光阴影中间调"也只是划分一下大致范围，如下图所示。

直方图中三个明度基调的示意图

有了直方图的辅助，观察图像的明度分布就直观多了。

那么，当PS调整明度的时候，都是怎么调整的呢？

我们先来看一下PS都有哪些明度调整工具：

（1）亮度/对比度；

（2）色阶；

（3）曲线；

（4）曝光度。

亮度/对比度

首先是1号工具：亮度/对比度。操作界面以及对应的直方图分布如下图所示。

渐变色原图的直方图分布

"亮度/对比度"调整工具

拖动亮度滑块，改变图片的明暗基调。拖动对比度滑块，则改变图片的对比度基调。

对比一下直方图的分布，就可以很容易看出来，提高亮度会使直方图右边（高明度方向）的像素分布更多，减少亮度会使直方图的"山峰"往左移动。提高对比度，就是把"山峰"往两边扒拉，让亮的更亮，暗的更暗。减少对比度，就会把两头的"山峰"堆到中间去。如下图所示。

提高亮度后的直方图分布

降低亮度后的直方图分布

提高对比度后的直方图分布

降低对比度后的直方图分布

通过直方图的分布变化可以看到，调整明度的工具会把直方图当面团一样揉来揉去。我们不妨把直方图想象成一个放在模具里的面团，这个脑补的画面

将十分有助于你理解和使用这些工具。我们会在"揉面团"的概念基础上,对各个明度工具进行讲解。

"亮度/对比度"工具虽然简单,但它已经完整的展现了明度工具最核心的功能——"揉面团"的三种基本动作:

(1)把面团往左或者往右推(提亮或减暗);
(2)往两边抻(提高对比度);
(3)往中间挤(降低对比度)。

不过,在实际应用中,这个工具还过于基础,用起来不是很趁手。对图像的修色、调色是和画面的内容紧密相关的,当我们调整明度时,其实最常见的需求是调整画面的某一个区域的明度。当需要仅仅调整某一个明度水平的像素时,就会发现"亮度/对比度"工具不够精准,因为它只能调整整体画面的明度或对比度,无法指定调整的区域。

比如,当你想要把直方图往中间"挤"的时候(减少对比度),你并不知道会挤到什么程度,这个操作结果对用户完全是不可预知的,只能全凭手感。此外,这样往中间"挤"的动作是左右对称的,如果想左边多挤一点、右边少挤一点,又该怎么办呢?

这时,就需要更复杂一点的工具——色阶。

色阶

如下图所示,色阶工具的界面看起来略为复杂一些。主要的操作对象是6个三角形的小滑块,第1排小滑块操作的是输入色阶,第2排小滑块对应着输出色阶。最左边的滑块对应着暗调部分的调整,以此类推,中间的以及右边的滑块对应着中间调和高光。

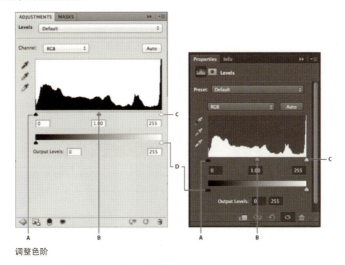

Adobe官网关于色阶的说明示意图

色阶（Levels）：计算机中的色值是按RGB通道分配8b来存储的，即R、G和B都从0到255范围变化，等数值的红、绿、蓝相混合，会形成黑白灰的中性色，因此黑白灰也是从0到255范围变化。从0到255变化的这条横轴，就是色阶。直方图显示的即为像素在色阶上的密度分布。通过对特定明度值范围的设置，可以很方便地对某一明度水平的像素进行整体的选择和调色，因此是一种非常常见并有用的颜色调整工具。

输入色阶：带直方图显示的原图色阶。

输出色阶：调色后的色阶。

把输出色阶的黑场和白场滑块往中间挪，就是在把"面团"往中间挤，这个操作和"亮度/对比度"的减少对比度作用一样。但在这里，我们可以分别控制黑场/白场滑块的位置，从而决定"面团"要往中间挤多少，挤到什么程度。

操作一下，感受一下这个"挤面团"的动作给直方图带来的变化。如下图所示。

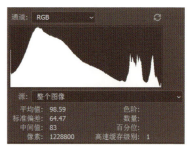

原图及其直方图。原图来自网络

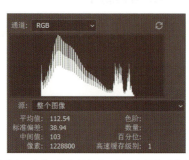
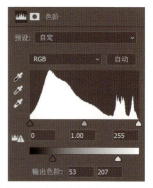

减少对比度的色阶操作（右）及其效果（左、中）。从数据来看，整个色阶的平均值变化不大，但标准偏差值减小了

输出色阶的操作较容易理解，比较难理解的是输入部分。输入色阶里面有3个小滑块，从左到右分别是黑场、灰场、白场。当我们往中间移动黑场和白场滑块的时候，感觉是在往里挤压面团，应该减少对比度才对，但实际操作一下就会发现，结果跟直觉相反。

Why？因为输入色阶的色块是这么工作的：

当我们把输入部分的黑场滑块移动到 A 这个位置，把输出部分的黑场色块移动到 A' 这个位置——就相当于在面团上按在 A 这个位置上，然后，按～住～不～放～再移动到 A'。相当于把面团抻开了，所以暗场的像素量变多了，画面会感觉更加厚重。与此同时，输出色阶的下限被设置在 22 的位置，因此调色后的图片亮度值最低即为 22。在调色后的直方图中可以看到，低于 22 的色阶范围内都是没有像素分布的，因此画面不会出现"死黑"的情况。白场滑块原理相同。如下图所示。

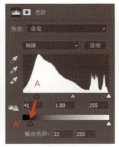

输入色阶操作原理示意图（黑场色块）

中间的灰色小滑块稍微特别一点，它针对的是中间调的操作。只有输入色阶的中间调是可以调整的，当把中间调滑块从 B 向右移动到 B' 时，对应着的"揉面团"操作其实是按住 B' 处的像素然后移动到原来 B（默认的 1.00 处）的位置上，也就是把 B' 处的像素推向暗调——一种反直觉的操作。

从下图的示例中可以看到，压低中间调后，画面基调变深，显得强硬而严肃。它与暗调操作的区别在于，暗调只影响直方图左侧的像素，中间调的操作（为了使调色效果平滑）几乎会影响所有明度的像素，不过对暗调和亮调的影响小，对中间调的影响大。此外，由于没有限定输出色阶的下限，下图在 0～22 的色阶范围内仍然有着不少的像素分布。如下图所示。

输入色阶操作原理示意图（中间调色块）

综上,输入色阶的滑块位置确定了直方图形"变形"的起始点,输出色阶的滑块位置,则确定了"停止点",算法以此为依据对直方图进行"推拿"操作。"色阶"工具和"亮度/对比度"工具相比,可操作的按钮从2个升级为5个,因此可以对画面进行更加精细的操作。

例如,当我想把下图暗调部分往下压一压,让山形上的褶皱肌理更加清晰、锐利,但同时又希望中间调和亮调部分不受到影响,这时"色阶"工具就派上了用场:将输入色阶的暗调滑块稍稍向右滑动,使得亮度低于20的所有像素都向0的位置压缩,于是图片中的深色更深了。但与此同时,中间调的滑块也随之向右滑动,因此绿色也受到了些许影响,变得略暗。这是因为PS默认色阶操作为线性模式,这样的设置在一般情况下是够用的,也可以使操作的预期更具有稳定性。当我不希望绿色也随之受影响时,可以将中间调滑块挪回原来的位置,将明度位于中间调的绿色"保护"起来。由此,例图画面的基调不变,但暗色部分颜色更深,因此山上的纹理获得了强化。如下图所示。

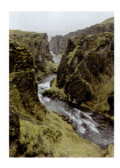 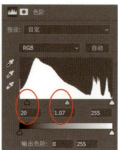 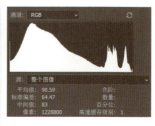

> **提示** 色阶操作界面里面还有3个小吸管,可以用于通过调整色阶来校准黑白灰。因此它是一个更改画面白平衡的操作。

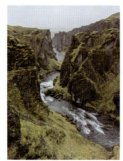

输入色阶操作原理示意图(黑场和中间调色块同时操作)

曲线

曲线,有人称其为"后期之王"。它在调色的灵活性和表达效果上经常有令人惊喜的呈现。

上文我们说到"色阶"工具与"亮度/对比度"工具相比,已经灵活了很多,但依然只有5个按钮可以操作。除开用于设置最终效果的输出色阶的两个按钮,事实上"揉面团"的"着力点"只有3个。而曲线工具的"着力点"可

曲线工具

以高达14个，灵活性进一步获得了提升。

不过，越是自由度高的工具，就越复杂难学。不要着急，一点点来，先观察一下"曲线"的操作界面。最显眼的是主操作区中间的这条斜线，它长得像不像当年数学课上的这个图？如下图所示。

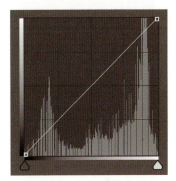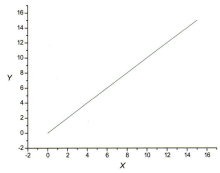

曲线定义了输入色阶和输出色阶直接的映射关系。如果是一条对角线，则说明输入色阶和输出色阶是1:1的等价关系

没错！就是它！一条斜线，公式 Y=X！

Y是竖轴上的"输出"部分，X是横轴的"输入"部分。

也就是说，"曲线"工具，是对每一个像素进行一个明度变换操作的工具。原来的像素，从输入端输入，经过"曲线"一番捣鼓以后，从输出端输出。而中间变换的规律，就由曲线的形状决定。

如果是默认的原始斜线，就意味着y=x，即不做任何变换，输出完全等于输入——保持原图的状态不变。

当我们在直线上增加一个锚点，并进行拖曳（变成曲线，或者叫弧线），y和x的对应关系就随之被改变。抬高曲线，使直线变为一条拱形的曲线（比直线高），会让图像变亮；一个下凹的曲线（比直线矮），会让图像变暗。如下图所示。

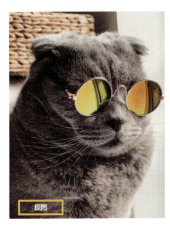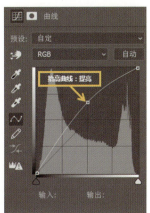

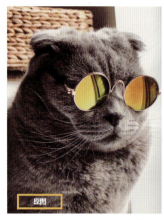

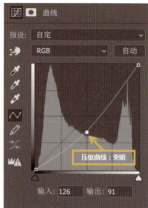

提亮/压暗曲线。原图作者：Raoul Droog|unsplash.com

进一步，观察一下横轴，靠近横轴右端的是高光部分（回忆一下直方图的内容），靠近横轴左侧的是阴影部分，中间即为中间调。我们可以根据对高光、中间调、阴影的不同处理，生成一个更复杂的曲线，进而获得更丰富的效果。例如，S型曲线——高光部分变亮，阴影部分变暗，提高画面的对比度，获得一种更硬朗、爽利的效果。如下图所示。

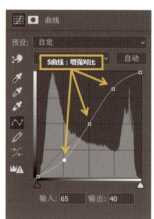

S型曲线可以提高画面的对比度，画面更加硬朗

一般而言，胶片的色彩表现比数码更加柔和。胶片的白常常呈现一种柔白而非亮白，黑是一种深灰而非"死黑"，因此胶片摄影作品有一种特殊的柔和感。我们可以用曲线工具来模拟这种效果：改动曲线两个端点的位置，将白色压暗，黑色提亮，就可以减少画面的极限对比度（黑色与白色的对比度），获得更加柔和、醇厚的影像氛围。如下图所示。

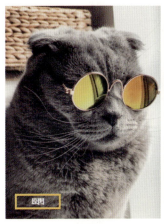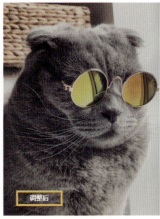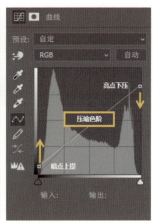

将曲线的黑场抬高、白场压低，从而黑与白都向灰色靠近，降低画面的整体对比度，画面更加柔和

但与此同时，画面的内容对比度（黑与白之间的颜色的对比度）也随之受到影响，物体的立体感、轮廓感、结构感被弱化。为了改善这一问题，可以在压缩极限对比度的同时，用S形曲线提高内容对比度，获得一种复古质感。如下图所示。

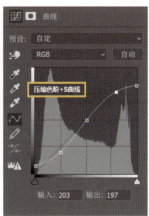

压缩动态范围的S曲线，可以使图像有一种"复古感"

反之，也可以运用反向S曲线，使高光变暗，阴影变亮，减少内容对比度，画面色彩会显得朦胧、含蓄，产生一种画面色彩随着时间的流逝而褪色的怀旧感。如下图所示。

反向 S 曲线，可以使图像减少对比度，产生一种"褪色感"

曲线工具也可以根据画面内容，只对特定明度的像素进行提亮或压暗操作。首先，要用吸管工具测量一下该部分像素的明度位置，从而确定曲线操作的锚点位置。提亮锚点的默认操作，是将整个曲线做平滑操作，因此从 0 到 255 明度值的所有像素都受到了影响。为了收窄提亮操作的作用范围，需要小心地增加锚点，生成一个"草帽形"的曲线。这在人像肤色提亮等调色工作中是一种常见操作手法。如下图所示。

只提升曲线中间调，可以单独提亮中等明度的蛋壳色。原图作者：tengyart|unsplash.com

总结一下，曲线操作的特点：
- 锚点的位置就是"着力点"，可以灵活地选择锚点位置；
- 锚点偏离直线的距离越大，使的劲儿就越大，变形越厉害；
- 锚点向上提＝变亮；
- 锚点向下压＝变暗。

曲线的优势：
- 曲线可以灵活选择锚点位置，因此可以自如地对亮部、暗部、中间调，以及任何一个明度层进行操作。
- 曲线是一条光滑的曲线，其锚点处的控制力最大（因此像素的明度变化

最大），而远离锚点处则控制力逐步递减，这个递减的变化是连续的、平滑的——用数学语言描述就是：没有拐点。这使得各个色阶之间的变化流畅自然，让调色"毫无PS痕迹"。

一些特殊的曲线设置，如下图所示。

高反差的曲线设置，效果与S曲线类似。比较而言，高反差曲线的调整范围更侧重于黑点与白点附近的颜色。例如，原来与白色相近的颜色会明显向白色靠拢，甚至全部变为白色。原图来源：T.R Photography |unsplash.com

 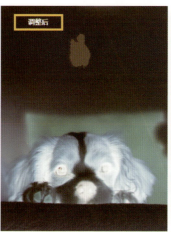 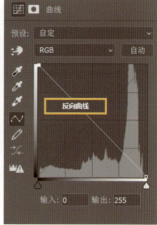

使颜色反向的曲线设置，会产生类似负片的效果

 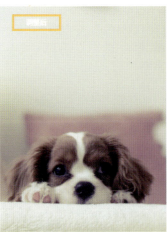 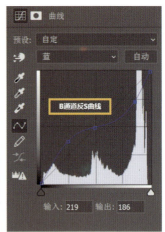

在蓝色通道中设置反S曲线，会使高明度色彩偏橘、低明度色彩偏蓝，增强图像的整体冷暖对比。并且，单一颜色通道的曲线调整会带来色相的变化，由此产生一种色彩上的、有别于日常生活的"陌生感""新鲜感"

曲线工具的不足：

（1）为了保证曲线的平滑与连续，曲线工具内置了平滑算法，因此在进行较为复杂的设置时，对锚点的变动非常敏感，容易出现"轻轻一动、曲线震荡"的现象。如果出现下图这样的震荡曲线，容易带来各种反色、色斑、色带等影像图像质量的问题。所以对于曲线工具，推荐采用少量多次的操作手法，控制每一次锚点的变化幅度，如下图所示。

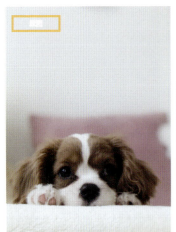 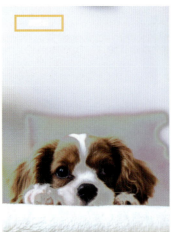 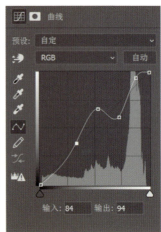

曲线的强烈"抖动"容易造成色斑、色带现象

（2）通过曲线工具调整画面，明明只想调整明暗关系，为什么有时候饱和度也会跟着变化呢？为什么降低明度对比度时，饱和度似乎也降低了，画面显得更加灰暗？这是因为曲线调整算法使用的并不是视觉感知均匀的色空间，其

明度、饱和度、色相三个轴并不完全正交。这意味着，对明度的调色操作，往往和饱和度、色相的变化联动。因此，曲线往往需要和修改饱和度的工具结合起来同时使用，才能得到理想的效果。

7-2-2 修改饱和度/色相的"武器"

自然饱和度

饱和度工具，顾名思义就是用来调整饱和度的工具，可以让图像的饱和度升高或者下降，界面和效果都十分简单易懂。如右图所示。

自然饱和度，则比饱和度工具更加"智能"，更好地预防"过饱和"现象。"自然饱和度"在提高饱和度时，会对原色进行预判，使本来就接近最大饱和度的颜色减少增加饱和度的幅度，防止过饱和色块的出现。

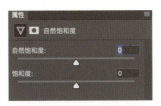

"自然饱和度"界面

饱和度工具

举个例子，下图中鲜艳的玫瑰花，如果进一步提升饱和度，会让玫瑰花中的所有颜色都向最饱和的艳红色靠拢。当越来越多的红色都变成艳红色，就会使得玫瑰花中丰富的颜色过渡消失，成为一片单一红色的色块，从而失去花的形态。这种情况，就更适合用自然饱和度工具，在让绿叶和背景提升饱和度的同时，也减弱红色的饱和度变化强度，保持玫瑰花的花瓣质感。此外，"自然饱和度"还可防止肤色过度饱和，在人像的饱和度调整中可以获得更加自然的效果。如下图所示。

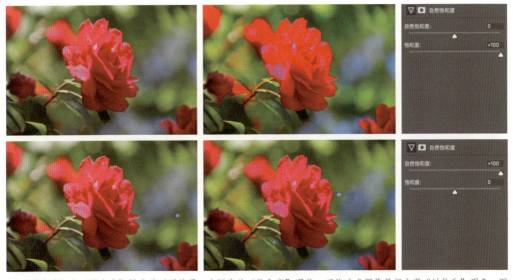

"自然饱和度"和"饱和度"操作的不同效果。大幅度的"饱和度"调整，可能造成图像局部出现"过饱和"现象。图片来自网络

色相/饱和度

"色相/饱和度"工具融合了颜色的三大要素(色相、明度、饱和度)的调整,是非常强大、实用的调色工具。功能的复杂,使操作界面的UI也随之复杂起来。UI下方的两条彩色色带,是一个小型的颜色对照区。下方的色带用于显示调色效果,上方的色带则保持状态不变用于调色的参考。当色相、饱和度、明度的滑块被拖动时,下方色带会显示相应的颜色变化效果。如下图所示。

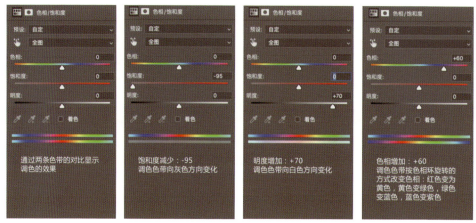

"色相/饱和度"界面:两条彩色的色带分别对应着调色前和调色后的色彩外观

除了能以"手动档"的方式改变原图的色相、明度、饱和度之外,该工具的"着色"功能也非常实用。勾选"着色",PS会按之前的预设对图像进行调整,快速获得对图像的"色相/饱和度"调整效果。如下图所示。

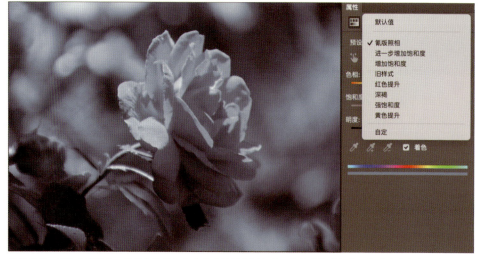

氰版照相,又称为蓝晒法,是用铁氰酸盐作为感光材料的照相法,其作品呈现复古、优雅的蓝白色。该预设蓝色着色的方法在数字图像中再现了蓝晒法的色彩风格

第 7 章
暗礁密布的Photoshop

"色相/饱和度"工具还提供了一个非常厉害的功能：用色相提取选区，进而完成色相、明度、饱和度调整。黄框中的"全图"，意味着颜色调整的范围是整个画面。点开"全图"的下拉菜单，则可以单独选择"红色""黄色"等不同色相的颜色，从而对这些选定的颜色进行调色。如下图所示。

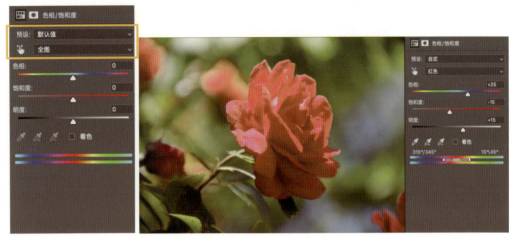

在"色相/饱和度"工具中，可以用色相进行选区操作

对选区的编辑，一直是PS操作的一个难点。如果画面内容能很容易地从色相进行分割、完成对选区的提取，那么这个工具就是一个非常好的选择。除了可以按"红色""黄色"等色名来选择之外，还可以用黄框中的■工具，点选画面中需要调色的部分就可以像吸管工具一样，对像素的RGB色值进行提取，进而转换为HSB色值。此时，在操作界面的参考色带处，会出现4个新的元素：中间的两个竖直滑块+两端的三角形滑块——更复杂的界面，意味着更加精准的操作。

回想一下，当我们P图的时候，如果仅仅改"黄色"的部分，容易出现什么问题呢？"黄色"部分自然是变化了，但那些接近"黄色"的部分，却不会跟着变，于是会出现锯齿状的"色带"现象。如果以"选区"的概念来看这个问题会更加容易理解：仅仅选择"黄色"，选区的边界会非常"硬"，改动之后容易在周围出现锯齿现象。如果加一个选区羽化的效果，边界就自然多了。

两个竖直的滑块，就定义了选中的"黄色"到底是什么样的黄（H值的分布范围）。两个三角形的滑块，则定义了"羽化"的边界。以下图为例，玫瑰花的绿色背景其实是黄绿色，如果用下拉菜单的"绿色"其实无法选到该颜色区，因为PS中定义的绿色H值位于105°~135°范围，而背景中的黄绿色H值在70°左右。因此，这里■就正好派上了用场。用■选黄绿色，可以自动选中背景色覆盖的范围：45°<H值<75°。通过挪动竖直滑块，还可以对H值的选择范围做非常精细的调整。

竖直滑块选中的颜色，会百分之百地执行调色的设置；而三角形滑块包

207

含的颜色，则会以一定比例执行调色设置。还是以下图为例，H值介于15°和45°之间的颜色，调色设置的执行比例从0到100%慢慢爬升；介于75°和105°之间的颜色，执行比例从100°到0慢慢衰减。这样的"羽化"效果，一般而言让调色的过渡更加细腻、自然。如下图所示。

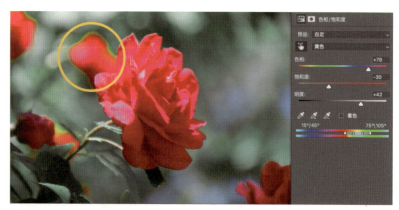

对原图中的黄色部分进行色相、饱和度、明度调整。由于选区的颜色范围设置不精准，花瓣周围出现反常的"轮廓线"

图例中，远景中的玫瑰花由于对焦的虚化，红色和绿色"融合"到了一起，形成了棕色（对应色相为橙色）的轮廓。因此在对黄绿色背景的调色中，被"羽化"效果选中，由此出现了一条奇怪的亮色轮廓线（上图黄圈处）。这样的情况下，反而应该压缩"羽化"的范围，将橙色排除到调色的范围之外，就可以消除反常的亮色勾边。进一步，选中黄框中的吸管工具，再点选画面中的相似颜色，可以对选区进行更自由灵活的修剪。如下图所示。

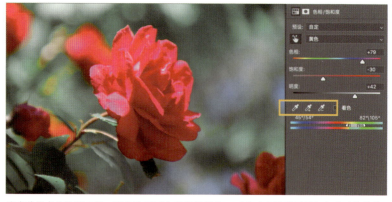

说明 有意思的是，"自然饱和度"中的饱和度工具与"色相/饱和度"中的饱和度工具相比，效果也有很大的不同。"色相/饱和度"的蓝、绿通道会以更快的速度过饱和。如下图所示。

选中黄框中的吸管工具，再点选画面中的相似颜色，可以对选区进行更自由灵活的修剪，消除不自然的轮廓线

总之，"色相/饱和度"工具是一个基于色相概念的调色工具，可以灵活调

第 7 章
暗礁密布的Photoshop

整全图或者（位于某一个色相范围内的）特定颜色的三大颜色属性。好用，推荐！

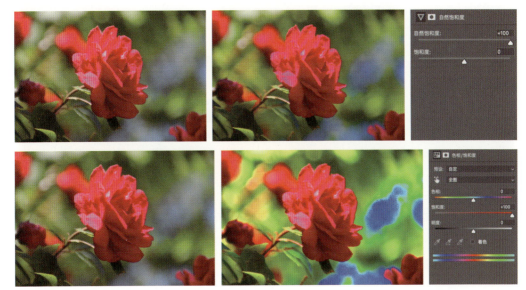

"自然饱和度"工具与"色相/饱和度"工具中的算法不同，因此会有不同的调色效果

色彩平衡

在"棘手的白色"一节里，我们已经介绍过色彩平衡的基本原理。总之，色彩平衡会整体性地改变画面白点的色彩倾向，从而连带着改动所有的颜色。不过在"色彩平衡"工具的实际应用中，还提供了更精细的操作：可以在下拉菜单中选择"高光""阴影""中间调"，从而决定色彩平衡调整的（明度）针对范围。

这个工具的开发目的，一开始可能是校准白平衡，把带一点颜色的暖灰或者冷灰完全去除饱和度，修正为中性灰，所以称其为色彩"平衡"。然而从实际操作上来讲，这个界面要调出中性灰并不容易，需要深刻理解RGB和CMY的混色规律，并且小心谨慎地操作。个人反而比较推荐用曲线的吸管工具来进行原图的白平衡校准，可以轻松地一键到位。同时，把色彩平衡工具当做滤镜来用，为图像增加色感和趣味。如右上图所示。

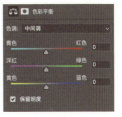

"色彩平衡"界面

黑白

这个功能很好理解，就是褪去图像的饱和度，使它变成非彩色图像。还有一个跟它很像的命令"去色"。那么它们的区别在哪里呢？

"去色"功能的参数是不可调整的，而"黑白"工具则更加灵活。在"黑白"工具里，提供了针对不同色相的滑块，可以改变不同色相的黑白分配权重，也有不同风格预设可用，形成的黑白图像更加随心所欲。如右下图所示。

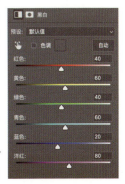

"黑白"界面

209

照片滤镜

熟悉相机滤镜的摄影师朋友,应该非常熟悉这个工具。它模拟了彩色滤光片的效果,在原图的基础上整体添加了一层颜色。效果类似于"色调平衡"工具,不过更直观易懂。如下图所示。

相机的橙色滤镜

通道混合器

通道混合器

"通道混合器"从名字到操作界面,都长得一副令人望而生畏的样子,简直让人头疼。通道混合器有其独特的优势,理解它的原理,有助于你更随心所欲地创造出"风格化"的调色效果。

色彩的风格化,需要在日常化的颜色中创造惊喜,即色彩的"陌生化"。在图像中增加暖调或暖调、强化冷暖对比、或者黑白化、单色化、填充双色渐变等,都是常见的风格化手段。但像"照片滤镜"、添加彩色柔光图层等手法,是对画面中所有像素按同样的步长、同样的权重进行颜色调整,因此画面对比度可能会随之受到影响。而RGB三个通道,每一个都保留了一定的内容信息,如物体的光影关系、表面的肌理等。因此用"通道混合器"工具进行混色,可以在保留光影关系和表面肌理的同时,完成颜色的变化。

这里用单色图案来进行讨论会更加容易理解,如下图所示。

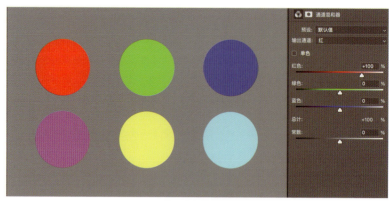

"通道混合器"界面

上图为RGB和CMY的原色色块。通道混合器设置输出通道为"红",即只调节R通道的数据,因此G通道、B通道内容都不会被改变,所以不管滑块如何设置,上图中不含红色分量的绿色、蓝色、青色色块都会维持原样。但含

红色分量的红色、洋红色、黄色、灰色背景，则都会受到滑块变化的影响。在默认设置中，输出通道为"红"，红色通道输出比例100%，绿色比例0%，蓝色比例0%，因此像素的R值＝原来的R值×100%+原来的G值×0%+原来的B值×0%。所以图像就和原图完全一致，并没有什么差别。如下图所示。

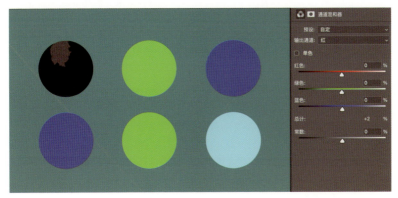

"通道混合器"中将红通道从100%压缩为0%，将消除原图中所有的红色成分

如果将红色比例设置为0%，那么像素的R值＝原来的R值×0%+原来的G值×0%+原来的B值×0%。因此所有的像素的R值归零，整个图像没有红色分量：原来的红色变为黑色，洋红色变为蓝色，黄色变为绿色，中灰色背景变为暗青色。如下图所示。

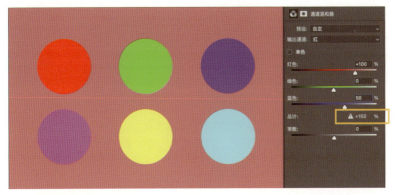

"通道混合器"中将蓝通道从100%压缩为50%，将减弱原图中所有的蓝色成分

如果将红色比例设置为100%，蓝色比例设置为50%，那么像素的R值＝原来的R值×100%+原来的G值×0%+原来的B值×50%。因此，上图中所有含有蓝色分量的颜色，色相都会发生改变：蓝色色块的B分量为255，所以R分量从0变为128，叠加在原来的蓝色上变为紫色；灰色背景原有的R分量为120，G分量为120，B分量也为120，所以调色后的R分量从120变为120+120×50%=180，

呈现出一种岩粉色；洋红色块的 R 分量和 B 分量均为 255，所以调色后的 R 分量理论上应该从 255 变为 255+128=383，但由于这个数值超出了显示器能显示的范围，超限的数据被直接删除，洋红色还是维持了原来的色貌（黄框部分即为 PS 对此"超限"问题的警示图标）。

从上面的例子里可以看出来，通道混合器的调色效果不但和参数设置有关，还和原图的颜色成分有关，其效果是比较反直觉的。再加上还有"常数"设置（即，比例系数的系数）可以调整，让最终效果更加难以预测。它的强项在于可以用一种"出其不意"的方式改变某些颜色的色相，并保留图像内容的明暗关系和肌理。

如果你的调色有着非常明确的目的，比如"我想把这个绿色内容增加一点蓝色同时压低明度"，那么还是用"曲线""色相/饱和度"、蒙版之类的工具更加合适。如果你的调色任务是头脑风暴型的："什么？想要一个有新奇感的效果？什么叫新奇感？？？"——这时用"通道混合器"用来找调色灵感就非常合适，用一种散步似的轻松心情去试一试，随意溜达可能会发现不一样的风景。如下图所示。

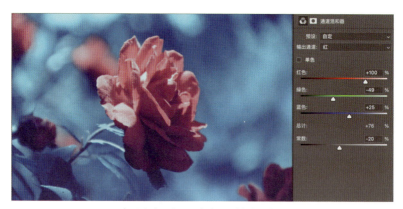

在"通道混合器"中减绿、增蓝的效果

通道混合器的工作逻辑略为复杂：输出通道有 3 个，每一个都有 RGB 3 个输入通道 + 一个比例常数（可调），调整幅度从 –200 到 200 之间有 400 个档位，排列组合起来有数千种可能性！所以 PS 也为这个工具提供了存储功能，可以把参数像滤镜一样存起来，随时供其他文件调用。

但由于内容的不同，不是每一个"滤镜"都能适合每一幅图像，也需要根据自己的目的进行调整。

颜色查找

"颜色查找"工具可以简单理解为一种滤镜。"3DLUT 文件""摘要""设备连接"都是指"滤镜"的种类，可以直接用下拉菜单选择里面的"滤镜"设置，一键改变色彩风格。它的优势在于，可以非常便捷、快速、批量化地大幅度改变图像的颜色表现。如下图所示。

渐变映射

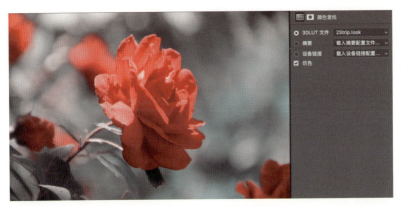

名为"2strip"的 3D-LUT 设置呈现的效果

LUT，Look Up Table，直译过来的意思就是查表。为什么需要这样一个工具呢？在 PS 或者任何一种调色工具中，对图像色彩进行整体的调整，在数字化的图像中都是非常容易的任务：在所有像素的色值上直接做加减、乘除甚至指数运算，对电脑而言都是小菜一碟。但调色的工作往往并不是简单地做整体性修改，而是要根据内容对图像的局部进行针对性的调整。

因此，以 PS 为代表的调色软件，发展出了许多对图像内容的选择工具，比如可以根据内容提取选区的魔棒工具、可以手动绘制选区边界的蒙版工具等。而有一类选择工具，则是根据颜色的特征来进行选择的，例如之前介绍的"色阶"工具，可以按像素的明度高低进行分类，针对高明度的"高光"或者低明度的"阴影"进行调整。又比如"色相/自然饱和度"工具，可以按像素的色相进行分类，仅仅针对图像中的红色或其他色相颜色进行调整。

但这些工具，都是针对明度或色相这种单一维度而言的，在一些更复杂的情况中，需要综合考虑色相、明度、饱和度来判断时，以上工具都失去了效用。例如，肤色是影像调色一贯的重难点，其颜色范围只占据了颜色空间中的一小部分：黄—橙色相，低饱和度—中等饱和度，明度不限。当我想仅仅调整肤色，或者反过来，调整除了肤色之外的所有颜色时，就需要把这一部分的颜色空间做单独的处理。用 LUT 工具来完成这样的任务就非常有优势。

LUT 工作的原理，是将整个颜色空间分成一个个小格子，类似于用一块块积木搭建了一个立体的颜色树。3DLUT 中的 3D，就是指颜色空间的三个维度。每一个小格的颜色，按照不同的位置对应不同的替换规则。调色时通过查表的方式，先判断某一个色号（随便举个例子，比如 3F4937）属于哪一个小格子，然后按照预设的算法，替换为另一个色号（比如 2F659E）。如此一来，就可以按任意规则对颜色空间中的某一个子空间进行针对性的操作，本质是一种颜色空间映射的调色方法。采用这样的方法，可以使得调色的灵活性大增。根据这一空间色域映射的原理，LUT 可以让多幅图像快速获得风格统一的调色效果，因此在视频后期中是一个尤为重要的工具。

LUT 工具的不足之处在于，一般只能直接套用别人调校好的预设。由于可

调的节点非常多，需要用专门的工具来进行编辑。但PS中，也可以用间接编辑的方法，不需要直接编辑节点，而是将现有的调色图层合并并导出为LUT。还可以在现有LUT的基础上，用其他工具进一步微调，然后生成自己专属的LUT文件供后续使用。如下图所示。

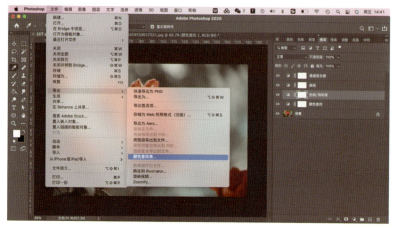

3D LUT效果的合并与输出

下图在"2strip"的LUT设置基础上，增加"色相/饱和度""曲线""通道混合器"的调色图层（调色图层概念详见"蒙版"一节），减少红色饱和度、压缩明度动态范围、提高明度对比度、调整背景为带青调的冷灰色。以上所有的调整，都可以先选中所有的图层（注意原图必须设置为背景图层），再打开"文件"→"导出"→"颜色查找表"，将现有的效果合并存储为一个全新的LUT文件。

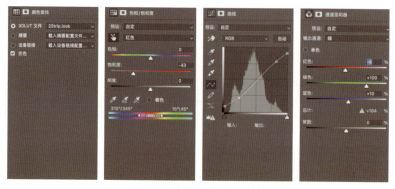

3D LUT效果的合并与输出（续）

在颜色相似的画面中，就可以调用这个LUT快速获得近似的色彩效果。如下图所示。

提取左图的 LUT，使其对右图生效，从而使右图获得类似于左图的效果。右图作者：Shannon Ferguson|unsplash.com

7-2-3 其他修色"武器"

PS 中还提供了一些功能特殊、比较难以归类的调色命令，这里统统把它们归为"其他类"。下面将介绍其中一些比较有意思的工具，它们的使用频率可能不是很高，但都有自己的"独门绝技"，对一些特定的调色任务而言非常好用。

反相

在对下图图像进行反相时，通道中每个像素的值都转换为 256 级颜色值标度上相反的值。如果原色值为 A，反相后的色值即为（255-A）。反相工具可以模拟彩色负片的特殊效果。

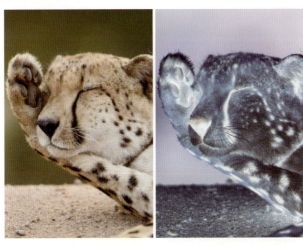

"反相"效果。原图作者：jean wimmerlin，来源：unsplash.com

渐变映射

"渐变映射"工具会根据像素的明度值根据对应的规则分配颜色，图像中的阴影部分对应渐变填充的左端的颜色，高光对应右端的颜色，中间调则对应端点之间的颜色渐变，可以让图像生成一种有趣的效果：内容可能尚能分辨，但内容主体和背景之间的颜色差异缩小、原有的影调关系可能被破坏，从而使主体更加融合到背景之中、更具装饰感而非实体感。如果有更吸引视线的新元素

渐变映射

出现，视觉焦点就将从主体转移到新元素上。在平面设计中可以充分应用这一特性，控制信息传递的轻重缓急。如下图所示。

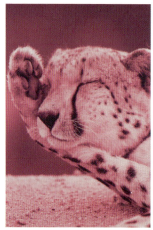

"渐变映射"效果

下图示例中，左图调色工具为"渐变映射"，右图调色工具为"颜色查找""色相/饱和度"等。由于调色路径的不同，虽然左右两幅图像的颜色相近，但右图保留了背景与内容主体的高反差，因此主体（豹子）在视野内更加突出。生成图文混搭的海报后，左图更有统一感；而在右图中，豹子的形象突显于背景之上，观众的视线更倾向于在文字和豹子之间来回切换。

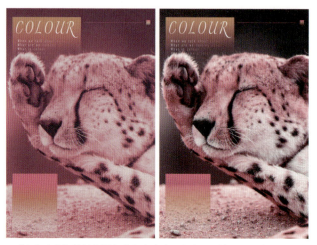

"渐变映射"将解构原有的色彩关系，产生不一样的色彩对比效果

色调分离/色调均化

一般来说，我们希望每个通道的色深（能显示的颜色数量）越大越好，这

样能显示的颜色更丰富，色彩过渡更细腻。但"色调分离"工具则是一种反向操作，压缩通道的色深，从而实现一种特殊的效果：更极端的色彩、更粗粝的质感。通过"色调分离"中的色阶数量，PS会将像素调整为最接近的档位。例如，在RGB模式下，色阶数量设置为2，图像将只剩下6种颜色状态：红绿蓝通道都只有255和0两档可选。如下图所示，摄影作品呈现出一种波普艺术风格的趣味。

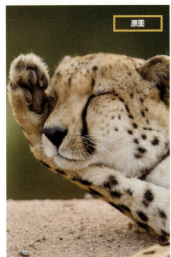

"色调分离"/"色调均化"效果

这个工具和"色调均化"名字上很像，但其实原理大相径庭。色调分离是压缩色深，色调均化则是让色值在颜色空间中分布得更加均匀。所以色调均化会让低饱和度的图像提升饱和度、对低对比度的图像提升对比度，而对比度过高的内容则会变得更加平和。总之，色调均化会让画面中的像素以数学的方式接近颜色空间的"均衡"分布，在调色实践中有时能获得一种自然而饱满的效果，是一种值得多多尝试的工具。

可选颜色/匹配颜色/替换颜色

"可选颜色""匹配颜色"和"替换颜色"这三个工具名字看起来也非常像，功能上也有相似之处。

"可选颜色"类似于"色相/饱和度"工具中按色相进行调色的功能，它来源于扫描、印刷用的分色程序中的概念，所以它的调整是针对CMYK通道的调整。即，可以按色名选中某一类颜色，再在其基础上添加或减少洋红等颜色分量。"可选颜色"不像"色相/饱和度"工具那样支持吸管取色，也不支持羽化范围的调整，所以它对色相的选择不如"色相/饱和度"精准。但"可选颜色"除了不同色相之外，还支持对无色相颜色的选取：白色（高光）、中性色（中间调）、黑色（阴影），所以对于黑白灰颜色的调色来说更灵活。如下图所示。

替换颜色

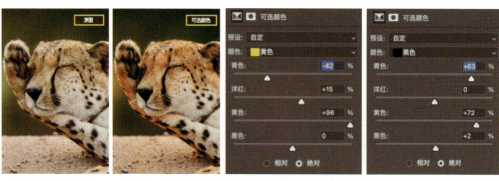

用"可选颜色"调整黄色与黑色后的效果

"匹配颜色"可以让目标图像向源图像学习色彩风格，快速获得另一种色彩风格，或者让两幅本来颜色内容就相近的图像实现颜色"对齐"。在这里，目标图像是指待调色的图像，源图像是指提供颜色效果来源的图像。如下图所示。

"匹配颜色"可以实现一幅图向另一幅的色彩风格"学习"

"替换颜色"同样跟"色相/饱和度"工具中按色相进行调色的功能非常像，甚至也提供了吸管工具，对需要调整的颜色进行直接吸取。提取的像素可以在"选区"界面中进行直接的观察。

不过它的选择范围不以色相为判断依据，而是以距离吸取的颜色的色差（容差）来进行判断，所以可以更灵活地提取黑白灰，以及各种中性色。例如同属于红色色相范围，艳红色和浅粉色都会被"色相/饱和度"的"红色"命名所覆盖，但使用"替换颜色"就可以对艳红色和浅粉色分开处理。如下图所示。

上文介绍的各种调整颜色的工具虽然各有所长，但包括"色相/饱和度"在内，都有一个明显的不足：它们都是以颜色的某个特征进行来完成分类并进行调色的。但视觉要素除了"色"之外，还有"形"。比如在下图的例子中，沙地和豹子身上的颜色都属于大地色系，但从颜色的角度来说十分相近。如果想要单独调整沙地的颜色，就需要加上对"形"的判断。

"替换颜色"可以实现对某一个特定色域子空间的调整

"蒙版"工具也许是解决这个问题的最佳方案,我们将在下一节详细讨论"修色的瞄准镜"——蒙版。

7-2-4 修色瞄准镜——蒙版

书接上文。PS中的颜色"调整"工具,有调整明度的,有调整饱和度的,有去色的,但没有一个跟图像的内容直接相关!而我们调色时真正遇到的问题其实是:

——把"天空"弄得蓝一点;
——把"人"修白一点;
——把"这件衣服"变成黄色;

所以,这里其实有一个隐藏任务:先得把需要调整颜色的物体选出来,然后再在这个选区里修色。选择合适的选区,也是PS里的一个学习重点,内容足够另写一本书。这里将重点介绍一件简单易用的选区工具——蒙版。

蒙版其实是Alpha通道在PS中的应用。正如前文所述,Alpha通道就像在风景前上增加的一个窗框,可以让我们灵活地控制显示图像的某一部分内容。如下图所示。

蒙版

Alpha通道就像在风景前上增加的一个窗框。如果窗户是圆形的,风景的画面的外轮廓自然随之变成圆形

PS支持多图层操作，每一个图层都可以绑定一个专属的Alpha通道。默认状态下，这个Alpha通道和图层的像素会一对一绑定，所有针对图层的拖动、缩放、样式图层等操作都会一起同步到Alpha通道中。这样和图层绑定的Alpha通道就被称为蒙版。如下图所示。

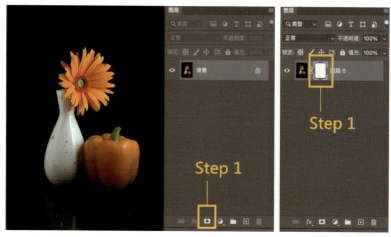

蒙版的应用示例①：在原图层上增加蒙版。原图作者：diana_robinson|flickr.com

选中要编辑的图层（此处为背景层），使其处于被激活状态，点击"添加图层蒙版"工具，在原有的图层缩略图后面会显示一个全白的蒙版缩略图，这就意味着蒙版设置成功了。默认设置下，蒙版是全白的。

白色代表蒙版处于"ON"的状态，可以理解为窗门大开，所有的图像内容都正常显示。

黑色代表蒙版处于"OFF"的状态，蒙版上被黑色标注的位置所对应的图像像素就处于透明状态，不予显示。因此，我们可以通过用黑色画笔涂抹蒙版的方式，便捷地进行抠图操作。如下图所示。

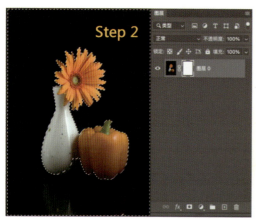 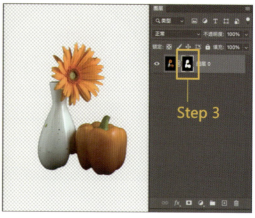

蒙版的应用示例②选中蒙版进行编辑；③用纯黑画笔涂抹蒙版，从而擦去原图中的黑色背景

第 7 章
暗礁密布的Photoshop

用■工具点击黑色背景，将背景内容设置为选区。然后用纯黑色画笔在选区中密实地涂抹，可以发现，静物图像的背景随着画笔的涂抹变成了透明状态，蒙版缩略图中则逐渐显示出白色的静物轮廓。需要注意的是，这一步的操作一定要确保蒙版缩略图显示为激活状态（四角有框线显示），此时画笔修改的才是蒙版（Alpha通道）而不是图像内容本身（RGB通道）。如下图所示。

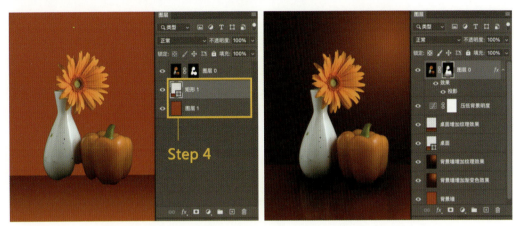

蒙版的应用示例④增加红色背景，并用白色柔边画笔涂抹缺口部分，完善细节

完成第3步后，我们就有了一个背景透明的静物主体，可以根据需要随意地更换背景颜色。

首先填充红色的墙面和桌面，获得更换背景的大致效果。再进行观察可以发现，花瓶和黄椒的阴影处由于颜色非常深，所以被当做黑色的背景被一并消除了。这里的图像内容出现了一个必须进行填补的"缺口"。

花瓶底部本来应该是什么样子？花瓶的影子应该有多大面积？单靠观察原图恐怕很难回答。类似这样的问题，正是蒙版的强项：开启柔边画笔，直接对蒙版进行修改，用白色涂抹蒙版的花瓶底部和阴影部分，就能使原图内容自然地填充到新建的桌面背景中，甚至还能保留原有的倒影。再根据内容调整新建背景的颜色和肌理，让静物和红色背景自然地融合到一起，给原图换背景的工作就完成了。采用柔边画笔的原因在于，蒙版可以从黑到白形成细腻的渐变过渡，从而避免静物的阴影"硬着陆"，效果柔和、自然。

从上面的例子可以看出，蒙版工具可以让我们按画家的直觉来编辑选区：直接用画笔去修改图片或者选区的形状和边界。这对喜欢用图形思维来思考的设计师来说非常友好。并且，这个过程是可逆的，蒙版可以反复修改，完全不影响图像本身的内容。甚至可以复制多个图层，分别绑定不同设置的蒙版，通过改变图层的可见性来对比不同方案的好坏。

前文介绍的"图像/调整"调色工具，大部分都可以用"调整图层+蒙版"的形式作用于原图上。如此一来，调色武器配上了瞄准镜，指哪儿打哪儿，可逆性和准确性都大大增加了，一招足以搞定大多数任务。

提示　编辑蒙版时，画笔需要点选默认的黑白双色■。前景色的黑与白可以用快捷键X反复切换（英文输入法中的字母X），相当于可以自由地"涂掉""涂回去""涂掉""涂回去"，非常方便！

配色篇

第 8 章

用色之道：
稳定vs有趣的关系

配色的核心

色彩搭配,是对色彩理解的终极考验。

探讨配色之法的资料浩如烟海。因为篇幅有限,只能集中讨论最核心的问题——各个颜色要素之间的相互关系。

关系,是一切的核心。在设计中,构图、线条、光影、配色,各个元素之间首先要有逻辑关系。这种逻辑关系可以来自于相似性,也可以来自于要素的变形与重复带来的秩序感。如果元素之间毫无逻辑关系,那就不是作品,而只是放工具的仓库。如下图所示。

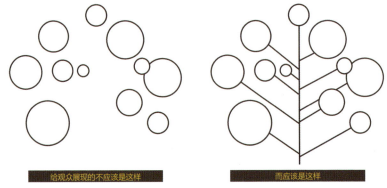

视觉元素之间要有关联性,从而形成秩序感与整体感

没有不好的颜色,只有不好的用法。"好"的色彩应用,要处理好目的、手段、形与色要素之间的相互关系。

那么,设计中元素的相互关系应该是什么样的呢?内敛柔和?还是大胆前卫?

先扯一个貌似离题万里的问题——你想要什么样的人生?是平平淡淡才是真?还是轰轰烈烈把握青春年华?

下图里,哪一个多边形最有趣?哪一个最让你愉悦?

心理学家Berlyne的实验中使用的随机生成的多边形

第 8 章
用色之道：稳定 vs 有趣的关系

这是心理学家 Berlyne 关于有趣的一个实验，实验中出现的多边形没有任何的特定意义，由计算机按照不同的复杂程度随机生成。越往后面，复杂度越高。

Berlyne 发现大部分人的最有趣选项在第三排中，这一组复杂程度让人一眼看不懂，从而产生各种联想。但是当选择最让你愉悦的一个时候，情况却有所改变，大部分人选择了第一排，最简单的这几个。

实验结论表明：

- 有趣（Interested），是一种和不确定性高度相关的情绪。
- 愉悦（Comfortable），则是一种和确定性高度相关的情绪。

也就是说，不确定性的生活，新鲜刺激、有激情、有趣。

而确定性强的生活，稳定、有安全感、舒适。[1]

每个人，对"新鲜有趣"和"稳定舒适"之间的比例，都有不同的期待。并且随着年龄的增长、阅历的累积、心境的转变，这个期待又在不断地变化。大部分的人的期待值，总会在"新鲜有趣"和"稳定舒适"之间来回摇摆。

这个道理其实很好理解：过年天天大鱼大肉，你会很想吃点清粥小菜。但要是让你喝稀粥就咸菜一个月，怕是听到红烧肉这三个字就馋得不行。俗称：换口味。

在设计元素的关系里，不妨把它叫做"有趣——稳定"的对比关系。

有趣的关系——表现矛盾的主题，元素之间是冲突的、对比的，手法是激进的、前卫的。

稳定的关系——表现对称、统一的主题，元素之间是融合的、相似的，手法是稳定的、熟识的。如下图所示。

风格可以侧重稳定，也可以侧重有趣

1 《为何你的生活那么无趣》，作者：古典。

如果元素之间太统一、太四平八稳，就难免平淡，难以给人留下视觉印象。如果冲突太强，又容易步子迈得太大，观众无法接受。或者更糟糕的，没有经过有意识的甄选，元素之间仅仅是一种简单的堆叠，就会出现一种用山珍海味做出大杂烩的感觉。

改变"有趣——稳定"之间的对比度，可以在"万绿丛中一点红"和"花团锦簇姹紫嫣红"之间形成无数种不同的风格。这就是为什么有些作品有的人觉得好看，而有的人觉得不好看。因为我们每个人对这个对比度的期待是不一样的。同时，设计是对社会思潮的回响，每过个三五年，大众的审美期待就会发生一轮变化，这也会在潜移默化中改变大家的审美期待。

总之，好的用色有三个要点：

- 元素之间要有内在的逻辑关系；
- 这个关系中"有趣——稳定"的对比度，决定了作品的表达风格；
- 当这个表达风格和内容的表达目的，以及受众的期待高度一致的时候，就是最佳状态。

也就是说，风格、内容、期待，三方面要相互匹配。

研究客户风格定位、了解受众期待、分析潮流变化趋势，做出有新意（有趣）也延续传承（稳定）的方案，就是我心中的用色之道。

理解改变"有趣——稳定"的对比度的用色原理，灵活运用调整对比度的技术手段，例如降低明度、饱和度减弱颜色的质感；用无彩色减弱同时对比、带来节奏感；改变明度对比度增强或者减弱轮廓感；采用同一种调子带来统一感等，在复杂任务中创造性地解决问题，就是"用色之法"。

在生活中学习，向优秀案例学习，积累经验，掌握一些常用的套路，例如经典的红白黑、红/蓝、红/黄、黄/黑，在常规任务中能快速有效地解决问题，就是"用色之术"。

目标
- 胸中有目标（道）；
- 心里有办法（法）；
- 手上有套路（术）。

第 9 章

用色之法：色彩的"流动"

通常，色彩应用的目标是综合性的，既要考虑到色彩的意向性、舒适性，又要考虑审美性、情感性和创意性。如果是影像中的色彩，还要考虑到颜色的真实性。同时，色彩的种类繁多，常用商业色卡的色彩数量基本都在两千量级。同一个画面中还要考虑不同颜色的对比，以及形与色的结合。

因此，色彩应用是有一定复杂度的工作。

要漂亮地完成这个工作，首先要理解颜色三属性：色相、明度、饱和度。遇到一个值得学习的案例，你要能认出来：它用了哪些颜色？这些颜色是什么色相？明度多高？饱和度在哪个位置？

这是研究和学习配色理论的基础。其次，要理解颜色属性对人的认知的影响，以及它们在色彩文化中所代表的意义，完成"正确"的色彩定位。例如，色感的轻vs重，远vs近，冷vs暖，喜庆vs伤感，冷静vs活泼。

最后，研究如何改变明度、饱和度来改变颜色的"质感"，以及如何综合运用面积对比的变化、形与色的交织来改变作品的气质。

这里笔者想要特别强调一个观念：色彩是"流动"的。

例如，红色是一个高度凝练的概念，从视觉角度出发其实有许多种红色：深的、浅的、浓的、粉的，偏橘的、偏紫的。在概念中它们固然都是红色，但在人的感知和认知中，则有不同的特点。于是，在色彩应用中，决定采用"红色"后，依然有很大的选择空间。

颜色空间是宽广的，色彩可以在其中"流动"和变化，不同的变化方向会给人不同的感受。我们要敞开心扉，去体验色彩的"流动"之美，再将这些美好的体验赋予新的作品。

本章将主要通过案例分析的形式，去体验和提取色彩"流动"的具体表现和规律。

9-1　颜色的基调

> "我相信，有机体在为生存而进行的斗争中发展了一种秩序感，这不是因为它们的环境在总体上是有序的，而是因为知觉活动需要一个框架，以作为从规则中划分偏差的参照。"
>
> "正是秩序里的中断引起了人们的注意并产生了视觉和听觉显著点，而这些显著点常常是装饰形式和音乐形式的趣味所在。"
>
> ——《秩序感》，冈布里奇

为了减少对过载信息认知的难度，以及减少对大脑注意力资源的消耗，具有稳定结构感、秩序感、统一感的信息，成为人类潜意识的渴望。但在稳定的结构之上，又需要打破秩序的点带来趣味。

画面的秩序感可以来自于构图和内容，也可以单纯地来自于颜色。当我们运用颜色的手段去获得秩序感时，就要有颜色调性的概念。颜色的调性是对颜色的综合印象，是对作品色彩表现的高度概括。调性中最核心的部分，决定了作品的重点和"骨架"，不妨把它称为颜色的"基调"。

颜色的基调可以来源于画面的主色。如运用面积对比的方法，采用主色、辅助色、点缀色进行配色，那么主色会占据画面的绝大部分面积。由此，决定

提醒　要在头脑中建立颜色空间的三维模型：色空间的竖轴代表了明度。位置越高，颜色明度越高，越接近白色。位置越低，明度就越低，越接近黑色。

离中心轴越近，颜色饱和度越低，越接近灰色。越远离中心轴，颜色饱和度越高，色相的可识别性越强。

在水平方向的平面上，绕着色空间走一圈，就是色相环：赤橙黄绿青蓝紫。

颜色基调的是"一种"颜色。

颜色的基调也可以来源于色调的选择。统一颜色的饱和度、明度，会带来颜色的"融合"。同色调色系使不同色相在相同的明度与饱和度中形成秩序感，此时决定颜色基调的是"一种"色调。

颜色的基调还可以来源于色彩的对比风格。如强调明度对比的版画风格，或者强调色相对比的装饰风格。画面中可能有很多颜色，但统一的对比风格使它们有机地组合到了一起，决定基调的是"一些"颜色产生的对比效果。

9-2 单色基调的认知

当我们讨论"一种"颜色的时候，往往讨论的是基于色相概念的代表性颜色种类，例如红、黄、绿、蓝。还有一些特殊的、和色相概念无关的代表性颜色：例如黑、白、灰。再比如粉色和棕色，虽然它们一个是浅红色，一个是暗黄色，但在语言中却有专门的词汇去描述。这说明它们在我们的大脑中已占据一席之地，应把它们视作独立的颜色。

这些"观念性"的色彩，在漫长的历史长河中被古往今来的人们感知、认知并进行艺术性的创造。反过来，这些作品又进一步让色彩承载了丰富的期待、被赋予各种意向，成为社会文化中的色彩符号。

> 提示 全球通用的11个色名：红、橙、黄、绿、蓝、紫、粉、棕、黑、白、灰。

以单色为基调的作品，由于观念性色彩在画面中占据了主导地位，会更容易使观者认知到颜色的意向性。在色彩设计实践中，以单色为基调的作品，首先要注意的就是主色的色彩意向与设计定位的匹配问题。把颜色用"对"，比将颜色用"美"更重要。

此外，除了视觉感受之外，颜色还会影响到我们的其他感觉：触觉、味觉、温度感、空间感等。这些颜色的视觉与其他感觉的"通感"，最终会在设计中影响色与形的相互关系，以及观众对整体效果的认知。

1. 冷 vs 暖

如下图所示。橙色和蓝色是色彩冷暖感的两个极点，绿色和紫色则在色相环中位于冷色与暖色的交界线。

色彩的冷暖之别（左：Adonyi Gábor，右：Simon Berger，来源：pexels.com）

此外，高饱和度色彩比中性色更有暖感。如果冷暖色出现在同一个画面里，冷暖对比将带来强烈的颜色对比效果。如下图所示。

这一场景是一天中天空最迷人的时刻，大面积的冷暖对比让天空美得惊心动魄，仿佛是被施予"魔法"的十分钟。摄影作者：Johannes Plenio|pexels.com

2.远vs近

如左图所示。橘红色的色块，似乎要跃出纸面。而淡蓝色的色块，则感觉像在后退。这就是颜色的空间感。

一般来说，高明度的冷色会有后退感，可以利用这一点来表现辽阔的景色。高饱和度色适合表现近景的细节。会有种呼之欲出的临近感。如下图所示。

色彩的远近之别

具有后退感的高明度冷色适合表现远景，具有前进感的高饱和度色适合表现近景细节 作者：YaroslavShuraev|pexels.com

3. 膨胀 vs 收缩

除了远近之外，颜色的空间感还体现在体积感上。看起来似乎橘色要大一点？其实并不，方块的物理尺寸都一样大。但视觉上，冷色会比暖色体积感小、高明度色比低明度色体积感大。如下图所示。

色彩的膨胀感和收缩感　　　　深色裤腿会比浅色更显瘦

4. 轻 vs 重

如下图所示。高明度的颜色，会感觉轻松、柔软。低明度的颜色，会感觉坚硬、沉重。通常画面需要有一定的低明度颜色来稳定重心，避免色感"轻浮"。同时，也需要一定面积的高明度色彩带来透气感，避免画面过于沉重。

黑白不同的配色，会使手机有不同的重量感

5. 安定 vs 兴奋

快餐店的装修往往都会用高饱和度的暖色。特别是高饱和度的红色、橘色、黄色。这种颜色会有兴奋感,所以在超市、电商场景中常常会见到这种"买买买红"。如下图所示。

高饱和度的暖色使人兴奋。作者:hazan aköz ışık,来源:pexels.com

与之相反,想渲染安静、清净的氛围感,适合用低饱和度的冷色。如下图所示。

作者:Max Rahubovskiy|pexels.com

6. 味觉

直接上图,如下图所示。

红色、橙色、黄色等颜色,多见于成熟的瓜果中,令人产生食欲。摄影作者:Galina Afanaseva|foodiesfeed.com

紫色、绿色与之相反,会让人食欲减退。大概是因为自然界好吃的东西大都不是这种风格。摄影作者:Shohit nigam|foodiesfeed.com

介于黄绿之间的色相容易让人产生酸味的联想,而棕色则比其他颜色更容易让人与苦涩的味道相关联。摄影作者:Jakub Kapusnak|foodiesfeed.com

总之，对单色基调的认知，可以从象征意义和心理联觉等多角度入手。

9-3 代表性颜色解析

带着上节的概念，我们再来——讨论每一种代表性颜色的用色特点，以及如何在设计中实现色彩的"流动"。

9-3-1 红：热情与危险

一个江湖上的传说：过稿的万能秘诀——logo要大！要红！

红色是一种非常醒目的颜色。明度中等，重量感也中等。也没有什么收缩感、距离感，是一种具有"平面感"的颜色。

一般来说，红色会唤起我们心中的热情，在中国人心目中更是一种吉祥、喜庆的色彩。

但是，红色同时也是血液的颜色，所以大面积使用后，红色容易有一种危险的感觉，甚至渲染血腥、暴力的氛围。也就是说，红色是一种富有生命力，甚至带有攻击性、侵略感的颜色。观众会根据画面的内容对形与色进行综合性的解读，不同的形色"排列组合"方式会激发我们不同的联想。

一般而言，在商业应用中，红色作为点缀色使用，是很提气的。如果一个设计，看来看去都不够让你激动，缺少"爆点"，那么可以试试加点红色。如左图所示。

如果主题就是"冲啊！"——还犹豫什么？！必须上红色！如下图所示。

电影《荡寇风云》海报（这里降低了红色的饱和度，用得比较克制）

法国电影《香水》海报：鲜亮浓厚的红，再配合构图与内容，极具视觉冲击力

大面积的红色,冲击感可以非常强。

但有时候你不希望这么有冲击感,希望能"收"一点,得到一个兼顾热情和稳定性的设计,那该怎么办呢?

1.可以减少它在画面中的面积

一般来说,面积越大、越醒目、越有冲击感。因此,面积越小就越可以"安全"地使用高饱和度的红色。如下图所示。

经典设计:IBM的"小红帽"

还可以增加纹理和图案,降低红色在画面中的实际占比,如下图所示。

增加金色会化解掉一部分红色的视觉冲击感,变成一种更加富贵、喜庆的效果。摄影作者:Jason Leung|unsplash.com

还可以这样：

2008年，北京奥运会火炬：红色双色+红色云纹设计，增加了白色，减小了红色的面积占比。虽然在认知上大家会觉得这是一个"红色"的火炬，但白色的实际用色比例不小。白色底色带来的通透感，避免了大面积红色的刻板和强刺激性

2.降低饱和度和明度

进一步来说，如果一定要用大面积的红色，又不希望这么有攻击性，就需要降低红色的饱和度和明度。避免正红色，而是饱和度略低、明度也略低的暗红色，甚至是棕红色。将上图案例调色后进行对比，降低明度后的枣红色会显得更加成熟、稳重。如下图所示。

3. 多用曲线，少用直线

相对而言，直线比曲线更有锋锐感，锐角比钝角更有冲击性。直线和锐角造型会让我们联想到刀刃、弹道、划痕；曲线与圆钝造型则会让人联想到鲜花、云朵、水流这样更柔软、更具弹性质感的东西。

所以，我们可以用线条和图案来弱化红色的视觉冲击。如下图所示。

电影《万箭穿心》海报主视觉。光看着就有一种很疼的感觉　　2008年北京奥运火炬从造型到花纹都运用了大量的曲线

除了改变明度、饱和度，还可以在色相上想想办法。如下图所示。

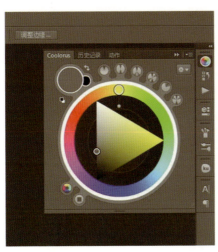

色相环中的色相变化是连续的

一般教学用的色相环，不管是12色的，还是24色的，其实都是简化版。在色彩软件的拾色器里看一看，色相H其实分了360度！红色区域其实很宽泛，里面有许多种不同的红，可以偏一点橘，也可以偏一点紫。色相稍微变一变，就会带来不同的感受。如下图所示。

偏橘色的亮红线条穿梭于黑白之间，看起来可爱又俏皮。图：服装设计师 Noa Raviv 作品 "Hard Copy"

略偏紫调、明度饱和度压低的红色，威严而成熟。图：游戏《刺客信条》

9-3-2 橙：活力与童稚

橙色跟红色很像，也带着热情的基因，不妨将其视为一种青春版的红。这个颜色让人联想到火焰、太阳、烛光，是一种有温暖感、膨胀感、前进感的暖色。

高饱和度橙色的明度也较高，因此是一种醒目的颜色，有膨胀感、前进感。同时，它离红色又有一定距离，热情而不过于热烈，反而有一种年轻的朝气，是充满活力的颜色。如左图所示。

大自然的物竞天择，为了吸引小动物、昆虫来传播种子，很多成熟的果实等食物都带有橙色。植物色素主要有三类，即叶绿素、类胡萝卜素和花青素。果实在幼嫩时，叶绿素含量大，所以表现为绿色。当果实成熟后，叶绿素逐渐被破坏，类胡萝卜素的颜色呈现出来或由于形成花青素而使果实呈现出黄、红、橙等颜色。所以这个色系有促进食欲的作用，也非常适合餐饮主题使用。

应用于运动、户外主题中的橙色。图：Ambush 2019秋冬

第 9 章
用色之法：色彩的"流动"

对比下图的案例：

左为原图，右为整体增加橙色的调色图。多肉植物蛋糕，用奶油做出来的多肉，也是厉害了！可是，看着似乎不太好吃……往暖色系方向调一下，是不是就好多了？

另外，橙色也是一种唤醒度高、视觉冲击强的颜色，大面积使用容易让人疲倦。因此可以和刺激感不强的无彩色（白、灰、黑）配合使用，取得一种稳定中带有动感的均衡效果。如右图所示。

控制使用面积，用做画龙点睛的点缀色也不错，如下图所示。

移动硬盘的保护套设计成了跳跃的橙色，和富有科技感的银灰色相映成趣。图：LACIE

用橙色做点缀的健身器材设计

如果降低饱和度、提升明度，浅橙色相比亮橙色减弱了冲击感，甚至带上了浅色调的甜美，更适宜做大面积的应用。如下图所示。

浅橙色是一种有甜美感的糖果色,让药品也有了亲和感。图:Christina Victoria Craft|Unsplash

反过来说,橙色美味、活泼、温暖的色彩印象,有时会使得它缺少权威感、不够冷静稳重。一般来说,需要强调成熟感的场合,不太适合用橘色。当然,这样的条条框框也不是绝对的。色块之间精巧的穿插呼应关系,考究的造型、做工,让橙色的应用也可以成熟、优雅。如下图所示。

橙色的服装应用。图:Hermès

第 9 章
用色之法:色彩的"流动"

橙色降低明度后,会更有成熟感。图:Audi

明度和饱和度再降低一些,橙色就变成了棕褐色。哇!感觉完全变了!

秋冬的原野,是大地色的调色盘。图:Rishabh Shukla

褐色、棕色、大地色,虽然从色相上来说应该归为黄或橙色,但从颜色的分类而言,其实应该视作独立的一种色彩。它和橙色的色彩意向通常大不相同,让人联想到丰收的大地:浓郁、成熟、庄重。跟黑色一样,低明度的褐色是一种很有稳定性的颜色。同时,它又是暖色系的,所以跟黑色相比,带了一点人间烟火气,不会像黑色那样严肃。当你想用暗色调来获得稳定、成熟的感觉,但又不想过于肃穆时,就可以用棕色系。

9-3-3 黄：光明与软萌

黄色，是所有有彩色纯色中明度最高的颜色，给人明亮愉悦之感，带有一种强烈的生命力和爆发力。

黄色明度高，但刺激性不强，几乎跟所有颜色都能搭到一起，用作背景色、点缀色都很合适。和深色一起配合使用，制造光感效果一流，如下图所示。

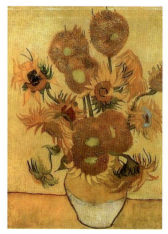
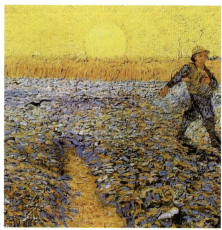

梵高《向日葵》，世界上最贵的画之一　　梵高是非常善于运用黄色的画家。黄色在他手中，就像有生命一样，光感在流淌

加入白色后的浅黄色，让人想到春天的小花、刚出生的小动物，有种稚嫩柔软的感觉。所以配合一下材质，应用于玩具、糖果、童装、女装，可以突显软萌、可爱的视觉印象。如下图所示。

突出可爱色感的浅黄色。图源自网络

另外，在平面设计中应用黄色需要注意一个问题：浅黄色的明度非常高，几乎可以与白色持平。用在白底上的时候轮廓感弱，造成内容难以识别。什么叫没有轮廓感？请看下图：

<div style="text-align:center; color:#e8e47a; font-size:2em;">猜猜我是谁</div>

<div style="text-align:center;">白底黄字的可读性差</div>

你说啥？看不清？——背景和文字的明度反差太弱，看不清不是很正常吗？轮廓感就是可以让你知道"这是什么字、这是什么图案？"的感觉。明度对比不足就会弱化轮廓感。

颜色三属性对比带来的轮廓感：明度对比 > 色相对比 > 饱和度对比。如下图所示。

| 明度对比 | > | 色相对比 | > | 饱和度对比 |

<div style="text-align:center;">明度对比的轮廓可识别性最强</div>

黄+白，几乎没有明度对比，使得可读性十分微弱。所以，黄色用来做大面积的背景、纹理用色、调整画面光感的点缀色很好，但用来做主信息的标注就不合适。如果文字一定要用黄色配色，可以给文字增加一层深色阴影，提高和背景的明度反差，从而改善文字的可读性。

9-3-4　绿：治愈与不安

绿色是大自然中最常见的色彩，新鲜、舒展、喜悦，非常治愈系的颜色。如下图所示。

电影《魔女宅急便》剧照。在宫崎骏导演的电影中，有大量的绿色场景，层次丰富细腻，有种平和喜悦之美，又梦幻，又现实

高明度的嫩绿色，像春天的新芽一般，清新可人。和黄色相比更具力量感，让人生出一种充满生命力、充满希望的期待。如下图所示。

小清新的嫩绿色

明度下降后，会进一步增强绿色的力量感。如下图所示。

俄罗斯画家希施金作品。在他的画中，浓绿色呈现出荒原的气魄、深沉隐忍的英雄主义审美

色感醇厚的墨绿、祖母绿，有一种 old money 式的奢华感，用来表现高奢氛围是种不错的选择。如下图所示。

电影《赎罪》剧照

不过，绿色+某些特定内容的时候，会让人产生苔藓、深水坑等联想，引发焦虑不安的感觉。现实生活中，荒无人烟的原始森林中往往潜伏着危险。同时，自然界中还有很多拟态的动物，用绿色作为自己的保护色。所以当绿色和某些特定内容组合到一起时，反而容易从治愈感迅速转换为不安感。在运用绿色时需要特别注意这一点。如下图所示。

经典音乐剧《魔法坏女巫》(Wicked)中用绿色的肤色强化了对"坏女巫"的偏见

为了拓宽绿色的适用范围，在标准绿色的基础上，也可以适当的做一下变调，就会有很不一样的感觉。如下图所示。

+黄色，娇嫩感上升

+蓝色，清澈感上升

中国青绿山水画中的石绿，是一种略带蓝调的绿，比黄绿色更具人文性、成熟感

9-3-5 蓝：理性与忧郁

来自天空和大海的蓝色，有一种让人平静的魔力，充满平静、理性之美。几乎没有人会讨厌蓝色，所以这是一种容错率很高的百搭色。当不知道该用什么颜色的时候，就可以试试蓝色。如下图所示。

平静的蓝色海面

Logo色彩统计信息分析图。可以看到，红色和蓝色，是品牌Logo最爱用的颜色。图源：GraphicHug.com

另外蓝色除了理性、值得信赖之外，自带科技感，所以特别适合科技型企业。如右图所示。

从下图可以看到，虽然都是蓝色，其实可以有很多很多不同的变化。随着明度和饱和度的变化，蓝色可以表现出很多种不同的气质。

#3B5998　　　#1DA1F3　　　#006A9A

科技型企业多用蓝色。图片来自网络

 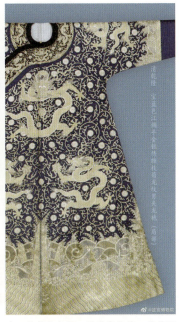

"北魏蓝"：北魏时期的蓝色玻璃瓶。高明度的蓝，清凉感上升！结合带有一点通透、反光感的材质，更是美不胜收。图源：大同市博物馆

清·宝蓝色龙袍。低明度的蓝，带着深色系的庄严，又不会像黑色般过于严肃，色感更令人舒适。图源：故宫博物院

带点色相的转调之后，会形成非常丰富的色感。如下图所示。

带绿调的蓝，更有清透、清爽、清凉之感。来源：Pixabay

偏紫色的蓝色，现代、有活力。图源：https://eleks.com/

但蓝色有时候也容易显得过于冷静，亲切感、热情不足。尤其是低明度的蓝色，容易有一种忧郁的感觉。"I'm so blue"不是说"我好蓝啊"，而是说"我

心情不好"。如下图所示。

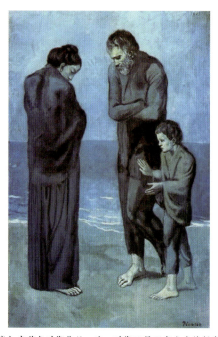

毕加索蓝色时期作品,这一时期正是画家人生的低潮

9-3-6 紫:高贵与暧昧

紫色同时融合了红色的热情和蓝色的理性。紫色增加红调即为洋红色,色感更接近红;增加蓝调则为群青色,色感更接近蓝色。所以紫色的色感对色相的变调十分敏感,偏红的紫红与偏蓝的蓝紫,视觉感受差异很大。如下图所示。

偏红的紫红与偏蓝的蓝紫,视觉感受差异很大

不同人对紫色的感受，差异也很大。有人觉得它神秘高贵，有人觉得它暗沉伤感。在色彩文化发展的历史中，紫色的文化含义也如坐过山车一般起伏不定，有时紫色被贬得一文不值，可谓"紫多发傻"；有时又被捧上天，所谓"紫气东来"。因此，使用紫色时需要谨慎。

中等明度的紫色，有种庄严的华丽感。如下图所示。

Piece of silk dyed by Sir William Perkin。作者：Richard Strauss。这种由英国化学家威廉·亨利·帕金于1856年在合成奎宁的实验中偶然发现获得的苯胺紫"mauve"，是人类历史上的第一种合成染料

浅色调可以给紫色带来柔美、浪漫的感觉。如下图所示。

作者：Annie Sprat|Unsplash

低明度紫色，在数字视觉艺术中常常被用来营造暗黑系的氛围。如下图所示。

RPG游戏《英雄联盟》

高亮度的紫红色（和高亮度的青色一起），是极具现代感的颜色。过去的颜料和染料技术，很难获得高亮度的紫色和青色。直到荧光灯的发明，才让我们以如此便捷的方式获得高亮度的洋红色和青色。所以，在表现未来感、科技感内容时，这两个颜色常常作为代表色一起出现。如下图所示。

电影《银翼杀手2049》剧照

9-3-7 黑：霸气与肃穆

当没有任何光的能量进入眼睛时，我们就把这种颜色称为黑色。

虽然它从物理上是一种"无"，却坐落在颜色空间的底端，代表着一种极致，所以从心理感知上反而是一种色感强烈的信号。如果你曾体验过没有光源的原始黑夜、面对过庞然大物般的黝黑山林、感受过对月黑风高夜潜在危险的恐惧，你一定能跟我们远古的祖先产生共鸣，理解黑色威严、刚毅甚至肃杀之

气的来源。黑色在各个国家和民族的文化中，都被赋予了强烈的象征意义。在中国文化中，黑色曾是秦朝的尚色，是严厉正大之色。在西方文化中，则有"黑色星期五"之说，象征着坏运气的到来。

从视觉而言，黑色是最有重量感、坚固感的颜色，可以在画面中起到稳定重心的作用。同时，色相对比强烈的颜色经过黑色的分割之后，可以很好地缓冲色彩之间的矛盾。但大面积地使用黑色，由于黑色的意向性，又会改变整体画面的氛围，在使用的时候应谨慎处理。如下图所示。

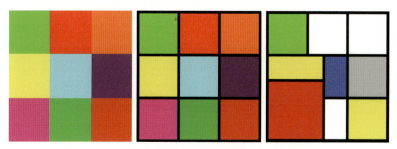

黑色对高饱和度色彩的"缓冲"作用

黑色的稳重、严正可以让它在画面中起到稳定作用，缓冲色彩对比之间的矛盾。结合形的变化，可以产生许多"稳定中有趣"的效果。如下图所示。

教堂里的花窗玻璃艺术。作者：Joanna Lai

如果用更碎片化的图案、更丰富的色彩对比，就会是一种更加华丽的效果。

看整体，是黑的（深色的），但看细节，又是色彩绚丽的。又内敛，又华丽。我觉得这可能就是"五彩斑斓的黑"的魅力。

9-3-8　白：纯粹与伤感

和黑色一样，白色也处于颜色空间的顶点，它又是另一种极致，决定了颜色空间的上限。我们对白色的视觉经验来源于白色的云朵、白色的雪花、白色的花朵等，因此白色给人留下的多是柔软、轻盈、干净的印象。画面中的白色应用，可以带来清新感和流动感。如下图所示。

《竹林孤鹤图》，明·陶泓。在中国艺术中，"留白"是非常重要的讲究

在中国艺术中，"留白"是非常重要的讲究。不但在视觉中起到拓展空间感的作用，也代表着中式美学的哲学追求：心灵的平静与自由。

但同时，白色和黑色一样，也是一种追求极致、有权威感的颜色，大面积使用也会给人视觉压力。如下图所示。

医疗环境的白色强调了行业的专业性，医养环境的柔和浅色则强调了色彩的治愈感。右图来源：南京江北康复医院新闻

医院被大面积使用的白色，除了维持环境的干净、整洁之感外，也强调了行业的专业感与权威感。同时，现在也有许多医院注重用良好的空间色彩情感促进患者身心疗愈，用更具温和感、舒适感的空间色彩令医养环境更人性化、多元化。

此外，在中国文化中白色还有一种非常特殊的地位。未经修饰的素白，表明自己因哀伤而无心打理日常生活，所以中国自古就有"以白为孝"的习俗。白色也是象征着伤感与哀悼的颜色。

> 庶见素衣兮，我心伤悲兮——《诗经·桧风·素冠》

9-3-9 灰：简约与冷寂

介于黑与白之间的，是灰色。

当一种颜色的饱和度渐渐消退的时候，色相会变得越来越不可辨认。于是它就会越来越接近无彩色。消退的终点是与之等明度的灰色。褪去了赤橙黄绿青蓝紫的斑斓，也就褪去了各种或热情、或伤感的情绪。如下图所示。

蓝色到灰色的渐变

灰色没有情绪。或者说没有情绪，也是一种情绪。不生不灭，不垢不净，不悲不喜。于是有人把灰色叫做高级灰。这个颜色带着天生疏离，成为我们这个信息爆炸、商业繁荣时代的高级感色彩——在光怪陆离的滚滚红尘中做到清心寡欲，或者是一种高度的自律，或者是一种"欲望被深刻满足后的淡淡倦怠"。如下图所示。

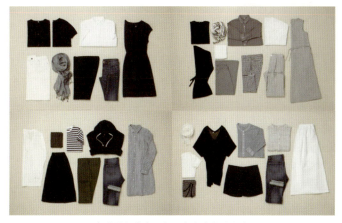

灰调服饰带来理智、专业的色彩印象

不过，大面积灰色有时候也容易显得比较单调和冷漠，显得没有人情味。因此除了真正的中性灰之外，灰色还可以带一点点色度。这样可以大大地改善灰色的冷淡感，素雅但不寡淡。如下图所示。

《中国日报》网站对莫兰迪色彩趋势的报道配图（2018）。莫兰迪色系即为富含灰色的低饱和度色彩

德国新表现主义代表画家，安塞姆·基弗（Anselm Kiefer，1945— ），《大地之歌》

9-3-10　棕：亲和与低调

棕色，是降低饱和度与明度的暖色，是来自原野和自然的大地之色。木色、咖色、褐色、卡其、裸色，都属于大地色色系，这些颜色在各个属性之间有些微妙的区别。如左图所示。

大地色是大自然中的背景色，继承了自然对人的滋养和包容，有醇厚、亲和之感。同时它也非常低调，使得它成为一种包容性非常强的色彩，可以与各种各样的颜色相辅相成，几乎是一种万用搭配色。如下图所示。

第 9 章
用色之法:色彩的"流动"

把《大地之歌》马赛克了一下,观察一下这些色块的色相、饱和度、明度的区别

在家居设计中,大地色的温暖感,让整个空间充满松弛、舒适、温馨的氛围

低明度的棕色，可以作为暖调的黑色来用，可以达到和黑色近似的效果，又避免了过于严肃。如下图所示。

案例原图中（左）的暗调部分选用的并不是纯黑色，而是深褐色，比黑色多了一份柔和。如果用纯黑色（右），色彩对比更加强烈，视觉印象更加硬朗。图：McGill Library

原图（左）的用户界面采用了活泼、醒目的橙色，在降低明度后橙色变为棕色。棕色色系的不足之处在于视觉冲击力较弱。用作强调色有些不够令人兴奋，在需要吸引人视线时有些不够"带劲儿"。原图：Daniel Korpai|unsplash.com

要唤起棕色的兴奋感，可以在棕色中增加红色的比例。红棕色带有红色的热情，会为棕色带来更多的趣味。如果再增加一点金属的光泽，就是华丽又低调的铜色。

第 9 章
用色之法：色彩的"流动"

红棕色、红铜色带有红色的兴奋感。Bling bling 的质地被沉稳的色感"压住"，是一种低调的奢华感。来源：家居品牌 Tom Dixon

9-3-11　金/银：华丽vs浮夸

华丽的金色和银色，严格来说并不是某种颜色，而是颜色和材质的结合。金色和黄色的区别是什么？单从颜色来看，并没有什么区别。金色其实就是饱和度中等，明度中等偏上的黄色。如下图所示。

"美得让人心碎"的阿富汗金步摇冠，席巴尔甘黄金之丘6号墓出土，曾在敦煌研究院展出。图源：@带你看展览

259

将金步摇的颜色局部提取出来,即为各种偏黄偏红的中等明度的黄色

黄色和金色的区别,主要体现在光泽感中。金属的光滑质地,会带来强烈的镜面反射,反射光的方向性会得到充分的体现。因此,金属物体的表面,即便稍稍换一个角度,颜色的明度都会有很明显的变化。如下图所示。

金属易拉罐。定睛一看,其实不过是各种明度的灰色的渐变。图片来自网络

所以重点来了!黄色的图案中来一点渐变,就会有光泽感,就会产生金色的感觉。如下图所示。

第 9 章
用色之法：色彩的"流动"

黄色 金色
金色+肌理

黄色加入渐变，就会带上金色的"味道"。如果用素材来加入一点金属的纹理感（颗粒感、拉丝感之类），就会更逼真。如果再加上深色背景的衬托，还会在明度对比中产生光感

《戴金盔的男子》。金盔在一片深色的背景中熠熠生辉，这个面容严肃的老年男子，显得庄严和不可侵犯

金银是奢华之色。因此也有人会觉得这两种颜色过于老派。但其实结合肌理、造型、内容的巧思，金属色也可以现代、动感。如下图所示。

极简风格金属餐具设计,由奥地利设计师 Thomas Feichtner 设计。弧线灵感来自倾斜玻璃杯中液体的波动

此外,由于金色和银色的质地华丽,所以用的时候还应该注意克制,否则一不小心容易显出浮夸之感。如果只顾堆砌材料,认为只要用上金色就万事大吉、忽略要素之间的关系,观众自然能一眼看出这种粗疏。如下图所示。

错金铜博山炉(西汉),河北博物馆

错金工艺,在沉稳的深色底色中勾勒出一线金光,华丽又精致。有时候,奢华并不需要珠光宝气的堆砌,一片沉寂中的惊鸿一瞥反而更令人念念不忘

9-4 色调基调的认知

除了用单色作为主色获得统一的基调之外,还可以用相似的色调来获得情感性的基调统一。色调概念即为基于颜色明度和饱和度而分类出来的色彩群,不同色调的色彩引发的情感有着显著的差异。

例如,同样是红色,浅红色与暗红色的气质就截然不同。同一色相下的不同色调,其颜色外观、传递的情感、承载的文化寓意均有较大变化。如下图所示。

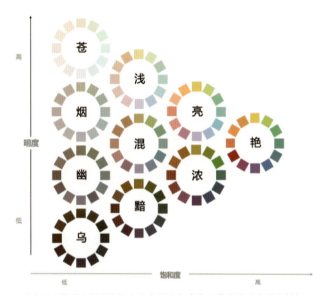

"中国人情感色调研究"十大色调(由清华大学色彩研究所绘制)

清华大学色彩研究所通过"中国人情感色调认知"研究,将有彩色色调分为"苍、烟、幽、乌、浅、混、黯、亮、浓、艳"十大色调,探讨了不同色调的颜色与中国人情感认知之间的对应关系。在色彩实践中,可以根据设计关键词来选择合理的色调定位。

例如,"苍"色调处于明度最高,饱和度最低的位置,最容易给人带来圣洁、清凉、清淡和清明之感。

"烟"色调中的颜色带有一点点的灰色,给人带来朦胧、淡雅和柔和之感。

"幽"色调中的颜色中灰色含量较高,明度较低,给人带来幽静、保守和古朴之感。

明度最低的"乌"色调,给人带来坚硬,深沉和沉重之感。

在饱和度增加的横轴上,略带色相的"浅"色调,给人带来轻快、轻盈和秀气的感觉。

随着明度的逐渐递减,"混"色调、"黯"色调给人带来温和、温馨、舒适、沉稳、幽暗之感。

饱和度高、明度适中的"亮"色调、"浓"色调，色相感更加清晰，给人带来活泼、愉快、活力、浓厚、丰厚和浓郁的感受。

而"艳"色调，是饱和度最高且明度中等的色调，给人带来艳丽、热情和兴奋之感。

因此，在色彩设计实践中，可以参考上述结论并结合行业与产品的特点，展开更符合消费者认知的色调设计，使色彩表达更精准、更有依据。

从色彩和谐的角度而言，统一的明度和饱和度，可以使不同色相在相似的色调中形成秩序感、调和色相对比，也是一种重要的获得色彩和谐的方法。当我们需要应用不同的色相来丰富画面、或设计有系列感的色彩时，就可以采用这个办法。

同时，由于情感认知是与色调高度相关的，以色调基调为主导的配色，会使观众和用户更容易体会到色彩的情感性。如下图所示。

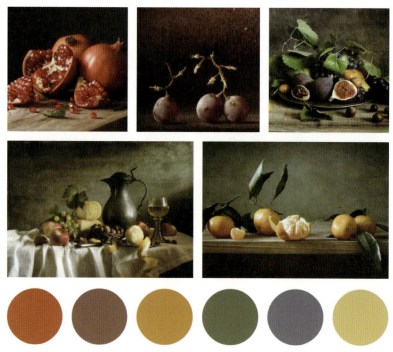

不同色相的颜色在色感饱满、浓郁的浓调子中获得了调性的统一，同时令人感受到丰厚成熟的情感与氛围

9-5　对比基调的认知

"一种"颜色的情况讨论结束，那么接下来我们要进入一个更复杂的世界：当"一些"不同的颜色混合在一起时，会发生什么样的化学反应呢？

——它们之间会产生各种对比效应。从而相互激发，或者相互消融。

色彩之间的对比，可以来自于色相对比、明度对比以及饱和度对比。色相

对比有助于观察者对画面内容进行分类；明度对比帮助我们构建体感和轮廓感；饱和度对比则可以统一色彩的气质或是控制视觉焦点的流动。

9-5-1 色相对比

如下图所示。

（左）红色、绿色、黄色的固有色，能帮助人快速地分辨映入眼帘的到底是辣椒还是柠檬。
（右）同是暖色的水果放在一起，物体之间的边界相对而言更不易分辨。图源：stockvault.net

每一种物品都有自己的固有色，由此我们可以通过对颜色种类的分辨，来辅助完成对画面内容的分辨："诶，这里有个不一样的东西呢！这是什么？黄色，是香蕉。那又是什么？橙色，是橙子。"

如果物品之间的色彩区别缩小，画面的融合性、整体性就会上升。随之而来的，也会使得画面中的内容难以区分和识别，画面内部的对比与趣味下降。

于是，运用色相对比，可以在"极冲突、极有趣"和"极平淡、极稳定"的这条线上，随意修改"有趣-稳定"的对比度。如下图所示。

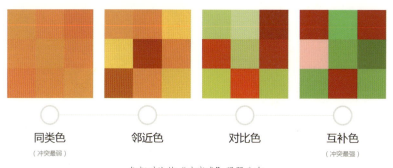

色相对比的"冲突感"强弱分布

同类色的色相运用，色相对比最为柔和，最接近色感简约的单色配色，更侧重于体现某一颜色的意向性。

位于色相环两端的互补色的色相运用，色相对比最为强烈，是两种色彩意

向的对撞,视觉效果的冲突感最强、张力最大、压力最高。就像一条皮筋被拉撑到了极致,会让画面充满了紧张感。所以当你想要有足够的视觉冲击力的时候,就可以用互补色。如下图所示。

同一个画面中,不同深浅浓淡的橙色以单色相获得统一感,以不同色调之间的对比获得趣味感。
作者:Marra Sherrier|Unsplash

红与绿,位于色相环的两端,具有鲜明的色相对比效果,从而渲染出热烈、喜庆的氛围。一看到这个配色,你就知道要过节了。图片来自网络

　　进一步,在双色对比的基础上加入更多的色相,形成三角形配色、四边形配色,甚至六边形配色,会让画面更加丰富、更具装饰感,五色炫目、引人注目。不过,由于不一样的色相往往暗示着出现了不一样的物体。不同的色相会把画面划分出"子画面",让内容更加"各说各话",内容更加复杂,甚至细碎、混乱。

如下图所示。

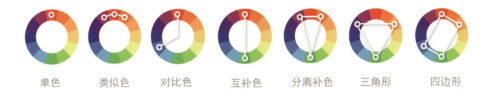

简洁　　　　　　　　　　　　　　　　　　　　　　　　　　　　丰富

色相对比的"简洁—丰富"的感受变化

多色相带来的画面结构"散架"问题，是多色相配色的主要难点。为了在多色相运用中获得统一感，可以改变图占比，采用"主色＋辅助色＋点缀色"的用色手法。例如，"万绿丛中一点红"，绿色占据了画面的主导地位，把红色和绿色的矛盾冲突限制在小面积的范围内，会是一种既有稳定感、又有趣味性的效果。如下图所示。

红绿配可以用面积对比的变化带来"统一中的对比"。图片来自网络

也可以减弱一点饱和度：当纯色的饱和度下降的时候，色彩的情绪浓度消

减、直到变成完全不带情绪的灰色。低饱和度的对比色运用,色相之间的冲突感会大大减弱。如下图所示。

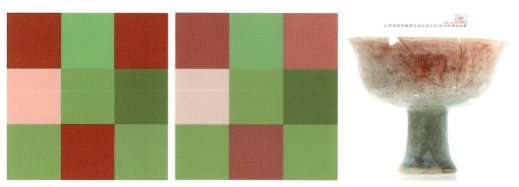

减少饱和度可以减弱红绿对比的冲突感。杭州市博物馆,景德镇窑釉里红龙纹高足杯(元)。图源:@动脉影

还可以在冲突感强烈的色相之间加入不含色相的无彩色:黑、白、灰,都可以起到明显的缓冲作用。如下图所示。

孟菲斯风格的色彩运用鲜艳明快,大胆丰富。因此,黑色和白色的加入,可以很好的平衡色相之间的冲突。尤其是黑色粗线轮廓的加入,可以在画面中形成稳定的"骨架",在清晰的结构之下就能轻松容纳各种不同的色彩。作者:Camille Walala

9-5-2 明度对比

色相对比引人注目,明度对比则会给人以强烈的轮廓感和立体感,是造型能力最强的色彩对比。

此外,当两个不同亮度的色块放在一起时,你会觉得每个色块的内部明度

并不均匀。白色的色块最左端看起来要亮一点,灰色的色块最右端看起来要暗一点,中间似乎有条黑线。这就是明暗交界部分发生对比加强的"边界效应"。如下图所示。

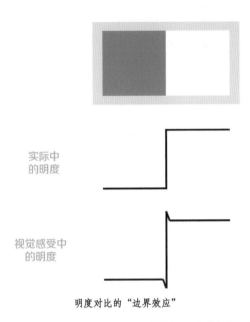

明度对比的"边界效应"

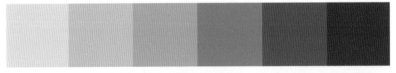

只要有明度变化,就会激活这种对变化的强化效果。多来几个色块,看得更清楚

 这是由于我们人类的视觉认知系统,为了更敏锐地感知明度的变化、从而产生了对明度变化的边缘进行"强化"的加工机制。我们在进化中形成这样的大脑工作方式,也许来源于可以我们的祖先对丛林中的各种潜在危险做出更加快速的反应。总之,大脑对明度对比十分敏感,无时无刻对涌入眼睛的明度对比进行着"深加工"。

 在同一个画面中,强烈的明度对比也会形成"子画面",但这样的子画面暗示的并不一定是不一样的物体,也可能暗示着物体与光源不一样的关系。位于高明度区的子画面,会先行吸引观众的注意,从而在内容表达上形成主次关系与层次。如下图所示。

 此外,如第1章所说,一个立体的物体,它的表面颜色会随着和光源的角度、距离的变化而改变——尤其是明度的改变。当物体的明度以一种柔和、缓慢的方式产生渐变时,我们会倾向于认为这是来自同一个物体的光影效果(而不是另外的一个东西)。

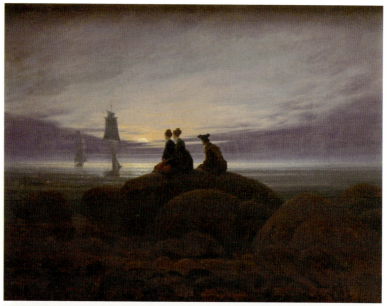

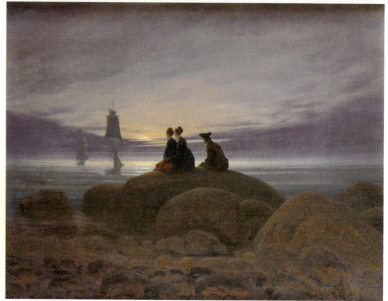

《海上月升》,卡斯帕·大卫·弗里德里希,1822年。
原作(上)中的海岸保留了夜色昏暗、幽微的色彩氛围,在圆月初升的冷暖对比、明暗对比中,观众仿佛与画面中的人物一起沉浸于这月夜的宁静气息。调色后的画作(下)使得阴影处的色彩与细节得以呈现,增强了画面的装饰感,但原作中的层次感与故事感则被削弱。

所以,二维图像上明度的适当变化,会让我们的大脑产生三维的立体感。如下图所示。

第 9 章
用色之法：色彩的"流动"

仅仅靠着一些黑色的"点点点"，修拉就完成了一幅绝妙的速写，人物的形态与空间的远近感、剧场的光感得到了充分的表现

修拉作品中立体感产生的关键，在于让基础视觉元素"点"组合形成"正确"的明度，并出现在"正确"的位置。于是分散的"点"汇聚成为一个整体，产生了"正确"的人体结构和空间纵深，并由我们大脑自动补齐其余部分，形成生动的形体感与立体感。

一幅好的彩色作品，去掉饱和度变成黑白作品之后，明度对比也应该是准确、和谐的。这需要对不同颜色的明度有深刻的体验，以及有意识的训练。如下图所示。

美国画家 Robert Roth 的作品：完全没有轮廓线，也几乎没有光影渐变，完全靠色块来表现日出或日落。这样的作品近看似乎难以理解，远看或者眯上眼睛看，则会让人惊讶地发现潜藏于其中的风景，其奥秘之一就在于画面精准的明暗分布

271

9-5-3　饱和度对比

饱和度对比在几种色彩对比中，效果最微妙、最幽微。色相暗示着内容的类型，明度暗示着内容的结构，饱和度则暗示着内容的气质。

当画面内容的色相和明度高度一致，唯有饱和度不同时，往往难以完成对画面内容的识别。因此，饱和度对比往往和明度对比同时应用，即色调对比。如下图所示。

饱和度对比非常微妙。如果画面中仅有饱和度对比，会使得内容的边界难以识别。这时可以用"勾边"等方式来突显轮廓。反过来说，相同的色相与明度就足够使不同物体产生色彩"融合"的效果

如果将饱和度对比拉到极致，即为"无彩色＋纯色"的配色方案。高饱和度的纯色，会在无色相的中性色背景中获得更高的注意力级别。因此，运用饱和度对比可以在一定程度上控制观众视线的停驻和流动。如下图所示。

在一片雾霾中，湖景呈现出低饱和度的含蓄与沉静（左）。高饱和度红点的加入，会让观众不自觉地被吸引视线（右）。这是一种常见的用色手法，可以获得对比爽利、层次清晰的视觉效果。原图：coombesy|pixabay.com

第 9 章
用色之法：色彩的"流动"

"纯色＋黑色"的高饱和度对比案例。此处的大面积纯色圆形，提供了一个肯定的视觉焦点。原作 Christopher Johnson|pexels.com

反之，如果统一了画面视觉要素的饱和度，不同色相、不同明度的色彩则会获得相似的气质，从而获得气质上的共振与和谐。如下图所示。

背景的组合色块可以同为艳色调（原图，左），也可以同步降低饱和度（图右）。相似的饱和度让不同色相的色块组成了一个有机的整体，被统一视为"背景"，从而突显了想要重点传达的文字信息。图源：freepik.com 如果背景色块的饱和度不一致，背景的整体性就遭到了破坏。饱和度更高的局部色块抓取了更多的注意力，会影响对文字的阅读

273

第10章

用色之术：一些"套路"

在色彩设计中，有那么一些固定搭配，简单好用有效，经受住了多年实践的考验。不过由于色彩的流动性，不一定能一眼认出来。如果有意识地对案例进行观察，大家可能会很惊讶地发现，它们的出镜率可是很高的！

10-1 红vs蓝

红蓝配色是非常经典的双色配色。红色，有暖色的热情；蓝色，是冷色的理性。这两个颜色都是大众接受度很高的颜色。它们在色相环中相差约120度，色相对比适中。比邻近色对比更醒目、又比相差180度的互补色对比更柔和。因此，仅仅用这两个颜色就可以让画面获得足够的对比度和趣味性。结合内容表达，视觉效果可传统、可现代。如下图所示。

十八世纪尼泊尔佛画，美国鲁宾艺术博物馆藏

摄影作品"丛林"系列（之一），作者：法国艺术家Reine Paradis

红+蓝，单色的可识别度高，双色之间色相也有足够的差别，所以用来做标识色也好用，可以提高目标物在复杂环境中的可识别性。如下图所示。

"红+蓝"是救护车、巡逻车、警车等特种车辆的常用配色

第 10 章
用色之术：一些"套路"

可是，如果大家都走套路，满大街看到的都是套路，那多没有意思啊？
的确如此！所以我们可以在搞懂套路背后的原理之后，让色彩流动起来！

1. 调整明度/饱和度

如下图所示。

压低一下蓝色的明度，几乎可以当黑色用了，你还能认出它吗？深蓝色有黑色的庄重严肃，但又比黑色更有亲近感。这一用法在平面设计中也非常常见。图源：Freepik

同时压低明度的红与蓝，适合表现一些更严肃、压抑的主题。电影《蜘蛛侠》海报

277

抬高蓝色的明度,会更有清凉、清爽之感。图源:pinnacleanimates / Freepik

2.调整色相

延续冷暖对比的思路,可以在"红+蓝"的基础上,调整色相产生丰富的变化。如下图所示。

蓝色向青色流动,红色向洋红流动,变成"青+洋红",色感更青春时髦。图源:Freepik

红色向黄色流动，橘色化解了红色的严肃，更活泼、年轻化。图源：Freepik

渐变色水晶花瓶，作者：Saerom-Yoon。蓝色向紫色流动，"红+紫"弱化了红蓝之间的色相对比，是近年来深受欢迎的渐变色配色

10-2 黑·白·红

红色明度中等，白色明度最高，黑色明度最低。它们放在一起，可以很容易地得到适中的明度对比。

此外，黑白色没有彩度，这时色相对比和色度对比都比较单一可控。而红色本身非常活跃，视觉兴奋感极强，单独使用也不会使得画面显得寡淡。这一经典配色组合具有很强的普适性，摄影、绘画、平面、工业设计，都适用。

并且，这三个颜色都可以在主色、辅色、点缀色中做任意的角色切换，极具灵活性。如下图所示。

雪地中的丹顶鹤，优雅的黑白红配色。图源：unsplash.com

电影《捉妖记》海报,作者黄海

中国画的红色印章,是一个红色作为点缀色的经典应用。它为以黑白为主的画面增添了点睛之笔。这么好用,快拿过来用!

另外红白黑三者之间,还可以任意两两组合。可以单用红+白,也可以单用白+黑,也可以单用黑+红。当你不知道用什么颜色、没有灵感、又要快速出稿的时候,就可以试试这一招。

10-3 形与色:渐变色

画面中的形与色,其实是无法完全分割的。如果完全没有色彩的对比,也就无法完成对"形"的认知。形,是依赖于色的。

但"色"却可以脱离于形而存在。例如,有克莱因蓝这样纯粹由单色构成的作品,也有如渐变色这样完全将"形"消磨于无形的配色。如下图所示。

第 10 章
用色之术：一些"套路"

克莱因蓝：由蓝色产生的纯净美感。2007年，在维也纳 Mumok 博物馆的"蓝色革命"展览上，一位参观者观看了法国艺术家 Yves Klein 的绘画作品。图源：https://atlantico.fr/

单色自然不会产生"形"与"色"的矛盾，但同时也不会有多色对比带来的丰富色感。而在多色对比中，一旦将不同的色相并置，色块之间又往往会形成清晰的边界。分割出来的"子画面"可能会破坏整体画面的统一性。

因此，除了通过调整色彩本身的属性让颜色产生融合之外，也可以用"形"的穿插、呼应、交叠，从内容的角度获得画面的统一与融合。如下图所示。

（左）"形"的穿插、呼应、交叠，可以从内容的角度获得画面的统一与融合。图源：starline / Freepik。（右）如果缺少"形"的交织和呼应，配色容易显得单调、呆板

此外，也可以让不同色彩之间形成渐变，从而消除色块的"边界"、让画面获得整体性。渐变色提供了多彩的丰富趣味，又不会产生额外的内容干扰主题信息的识别。渐变色有色而无形，是非常优秀的装饰性元素。如下图所示。

渐变色是非常优秀的装饰性元素。图源：Freepik

10-4 繁与简：花色

一般而言，设计的繁与简，要避免过度简化产生乏味和平淡（空载），又要避免信息量过多让人产生烦躁和焦虑（过载）。如果作品的"形"已经有很高的复杂度，用"色"一般应该向简洁方向靠近。如下图所示。

Pippa Dyrlaga 剪纸作品

反之，要增加装饰感和复杂度，就可以运用更丰富的配色来达到"五光徘徊，十色陆离"的华丽效果。可是，如果又要通过丰富色彩来增加趣味，又想要不破坏画面的整体结构，能不能做到呢？

——有。"花色"这种特殊的色彩用法恰好可以满足这一点。

"花色"是一种口语化的表达，其他"杂色""图案化""碎片化""肌理化"等说法，都指向了这种用色手法的核心：当色块缩小、缩小、再缩小之后，会成为像素点一般的存在。单个色块由此失去解读的意义，而无数的小小色块又聚沙成塔，成为在色彩的颤动中凝聚的有机整体，效果非常有趣。如下图所示。

点彩派只用原色来作画，用色点堆砌成像。不同色彩的笔触成为画面的肌理，极大地丰富了画面的视觉层次。修拉《大碗岛的星期天下午》（局部）

那么，在色块足够大和色块足够小的情况之间，还有很大的弹性空间。将"色彩碎片"以某种有规律的方式组合起来，就是极具装饰感的图案。如下图所示。

马赛克拼接画作品。摄影：Sebastian Erras

爱尔兰《凯尔经》(*Book of Kells*)，极具装饰美感

第 10 章
用色之术：一些"套路"

清乾隆·各种釉彩大瓶，自上而下的装饰共计15层，包含金彩、粉彩、洋彩、青花、斗彩、哥釉、官釉、汝釉等十余种样式。其中各色釉彩烧成温度殊异，工艺各有不同，不仅是历代制瓷技术的集大成者，也突显了"错彩镂金，雕馈满眼"的华美风格。图源：故宫博物院

虽然这些作品的表现形式、主题、风格都非常的不一样。但就用色手法来说，都有着一个隐藏的共性：让色彩"碎片化""肌理化"。相互关联的小面积色块，最终聚合为具有秩序感、整体感的内容，引发强烈的愉悦。

285

工具篇

第11章

软件工具

在色彩应用实践中,在理解用色原理的基础上,搭配一些色彩工具的使用会让工作更加事半功倍。

11-1 经典配色工具

1. Adobe Color

Adobe 提供的一个在线工具,功能全面、实用。其中的"建立"模块主要涵盖针对新增配色色板的功能。"建立"模块的工具主要分为四个方向:色轮生成、主题色提取、渐变色提取、协助工具。

"色轮"工具可以根据色轮配色原理,按单色、类似色、互补色等方式展开配色,同时直接在色轮上调整明度和饱和度。

"撷取主题"工具可以根据上传的图片,自动提取5个图片中的主要颜色,并形成配色色板。也可以进一步通过鼠标拖动的方式,在图片上调整取色点像素位置。

"撷取渐层"工具与"撷取主题"类似,不过提取出来的颜色会直接生成渐变色色板,便于观察渐变色生成效果。

"协助工具"里有"色盲友好"和"对比检查器"两种小工具,主要用于对比度的检查。在人机交互界面中,前景色与背景色之间的对比度大小,会影响文字或图标的可读性、可识别性。对比检查器,可以帮助UX设计师快速检查背景和文字之间是否存在对比度不足的问题。该功能对不同字号的情况有较为细致的划分,同时对对比度不足的情况提供有效建议。"色盲友好"工具,则会模拟视色觉异常的情况进行对比度检查,从而为不同需求人群提供更加舒适有效的使用体验。

网址:https://color.adobe.com/

2. Picular 颜色搜索引擎

一款颜色搜索引擎,可以通过不同的关键词来寻找颜色。例如,在搜索框

中输入"大海",就会出现与之有关的色板。你可以用网站中的图钉工具"固定"住喜欢的颜色,最后生成自己的四色配色色板。

网址:https://picular.co/

3. Schemecolor

直接按关键词进行配色的色板生成工具。和"Picular"相比,支持的词库更加丰富灵活。

网址:https://www.schemecolor.com/

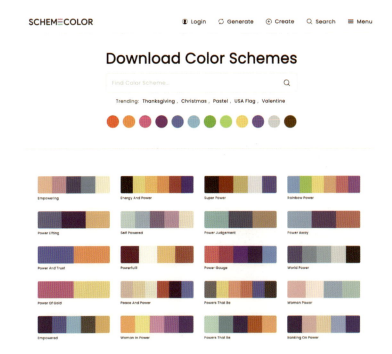

4. Mesh Gradient

渐变色效果生成器。可以调整多个节点的位置和颜色,从而灵活地生成复杂的渐变色效果。

网址:https://www.schemecolor.com/

5. EasyRGB

可以将RGB色值与Lab、LCH、CMYK、XYZ色值进行转换的工具。

网址:http://www.easyrgb.com/en/convert.php

11-2　AI配色工具

人工智能的发展历史可以追溯到上世纪 50 年代。而近年来，由于计算能力的提升以及数据的大规模收集，人工智能迎来了快速发展。从可以与人用自然语言聊天的 ChatGPT，到可以用嘴画画的 Midjourney，正处爆发期的 AI 风潮向我们展现了令人目眩神迷的前景。

统计学为 AI 提供了一种理论框架和方法，用于描述和分析数据，而 AI 则利用这些统计学方法来实现智能化的自主学习和决策。

从广义而言，颜色也可以是一种数据。目前已出现了一些融合 AI 技术的、出色的用色工具，为色彩应用提供更灵活、更具拓展性的参考方案。

与之前介绍的配色工具不同，人工智能技术的加入，让它的配色库可以无限拓展，所以它支持的搜索关键词几乎没有任何数量或内容的限制。例如，你可以用颜色名为线索创建配色色板，包括水鸭色（teal）这样不太常见的色名。也可以用组合式的复杂短语开始你的探索，例如"一场淋漓尽致的舞蹈"（A delicate and exquisite dance）。

1. AI Colors

相对来说更适合 UX 设计领域，它的输出色板按背景色（Background）、主题色（Primary）、强调色（Accent）、文字色（Text）进行四色配置。同时对这四类颜色的拓展色（Variations）进行建议，也可以对这些颜色进一步做明度的调整。在网页中能够直接看到当前配色板对 App、仪表盘、落地页、作品集等页面模板的配色效果的实时预览。

网址：https://aicolors.co/

2. Huemint

它支持的应用场景更加丰富，使用者可以针对品牌 VI、网站、插画等不同配色目的进行配色设置。由于系统会对前景、背景和重点色等进行智能识别，所以配色的有效性和实用性都大大提升。

使用时可以通过随机模式自由配色，也可以指定并锁定某一种或几种颜色，并以此为原点进行色相对比度、明度对比度等配色倾向的调整。

网址：https://huemint.com/

3. Khroma

这款 AI 调色盘工具非常有趣。首先你需要在随机出现的色块中挑出喜欢的 50 种颜色，系统会据此分析你的色彩偏好，再训练生成独属于你的调色盘。专属色板生成后，可以按文字、海报、渐变色等方式进行应用效果预览。

网址：https://www.khroma.co/

4. petalica-paint

这是一款用AI为二次元画风的人像线稿自动上色的工具，在网站中上传线稿即可自动上色。系统中有三种基础色彩风格可选，渲染效果均为水彩作品质感，差别在于其对比度与基础色调不同。系统能较好地分辨人物与背景、肤色与发色等内容，因此可以用色块简单涂抹的方式指定不同内容的颜色，从而完成上色效果的自定义修改。

与艺术家真正的创造性工作相比，AI上色在精致感与情感性等方面自然略逊一筹。然而，在快速观察整体效果和把握大致方向方面，它可以作为一个高效的参考工具使用。

网址：Https://petalica.com/

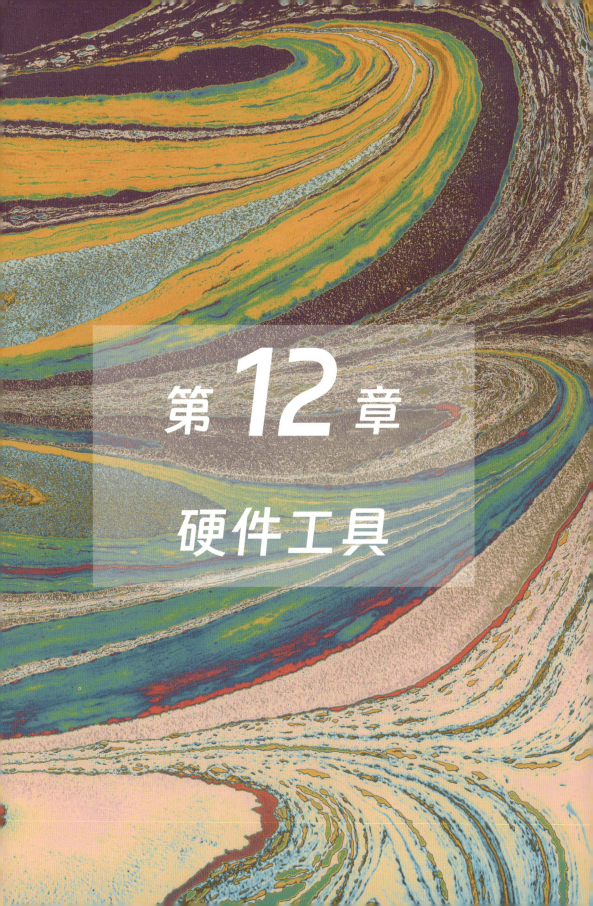

第12章

硬件工具

12-1 物体色测量

物体色的测量主要分为色度计（Colorimeter）与分光光度计（Spectrophotometer）两种。

色度计（Colorimeter）采用滤光片分色，直接测量输出三刺激值XYZ。结构紧凑、体积小巧，测量速度快、使用便捷。但色度计测色准确性受到限制，更适合设计师采集色彩灵感、产线色差管控等应用。如下图所示。

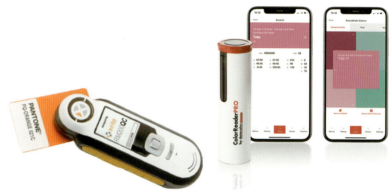

爱色丽（X-Rite）便携式比色计RM200QC　　德塔（Datacolor）颜色扫描/匹配工具Color Reader Pro

12-2 分光光度计

分光光度计（Spectrophotometer）采用光栅等色散系统进行分色，测量物体色的反射或透射光谱（不同波长的光的能量大小）后，经过计算获得三刺激值XYZ。分光光度计的颜色测量信息全面、精确度高，但受体积、重量、成本限制，更常见于科研应用。如下图所示。

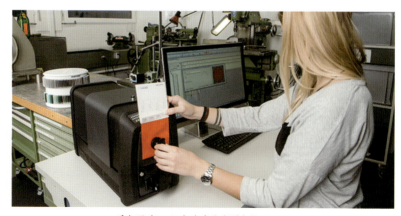

爱色丽（X-Rite）台式分光测色仪Ci7860

第 12 章
硬件工具

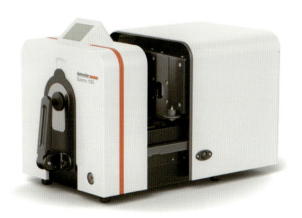

德塔（Datacolor）台式分光光度计 Spectro 1000 系列

12-3 发光色测量

光源或显示屏的颜色，属于加法色，它们也被叫做自发光色、光源色或发光色。不同的光源或自发光体，由于发光物质的成分不同，其光谱功率分布有很大的差异。一定的光谱功率分布，表现为一定的光色。

发光色的测量与物体色的测量原理相同。两者的不同之处，主要在于进行发光色测量的设备自身不携带光源，同时两种测量通常几何条件、感光器量程也有所不同，因此一般不做混用。

同样，发光色的测量也主要分为滤光片分色与光栅分色两种。滤光片分色的便携式设备一般用于用户端的显示器色彩校准，更加灵活便捷。光栅式分色的分光辐射亮度计则测量精度高、重复性好，在显示设备研发阶段、显示器测评工作中宜选用此类设备。如下图所示。

柯尼卡美能达（Konica Minolta）分光辐射亮度计 CS-2000
（经光源校准后，CS-2000 也可以测量物体色）

德塔（Datacolor）显示器色彩校准工具Spyder X

爱色丽（X-rite）显示器颜色校色仪i1Basic Pro 3